U0049365

環球美術館見聞錄

Art Museums Around the World

何政廣 / 著

藝術家

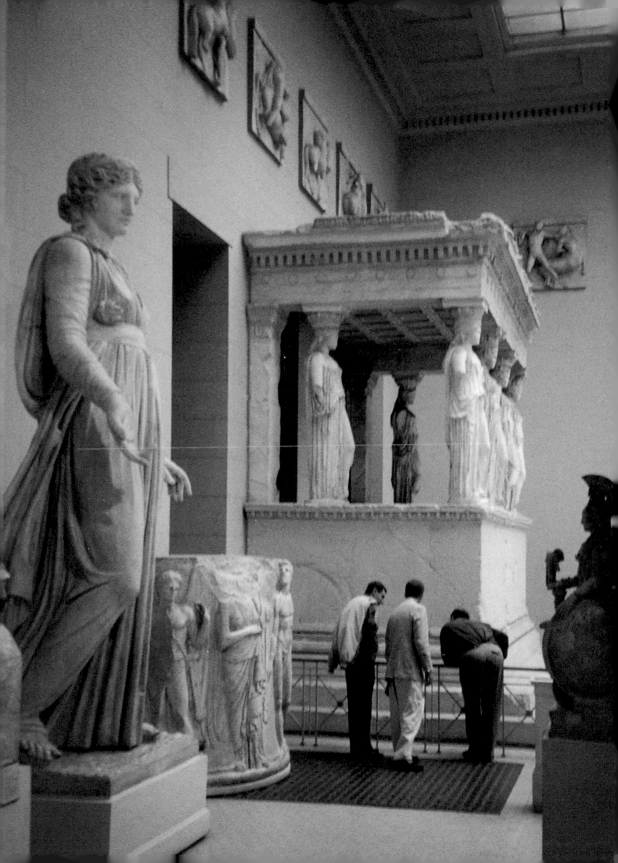

發現美術館的樂趣

《環球美術館見聞錄》前言

在《藝術家》雜誌創辦的第二年，美國國務院邀請我到美國訪問，讓我有機會做一次環球的美術之旅。

由於當時出國不易，能有一個多月機會赴美訪問，實屬難得。抱著興奮的期待，想實地參訪、觀察美國與歐洲現代藝術的現況與趨勢。從台北出發，經日本到美國，一個月後又飛往歐洲。記得途經舊金山，作家許芥昱曾對我說：「這是一次壯遊歐美的藝術巡禮」。

在美期間，依據自己的愛好與選擇，每天至少參觀一至三座美術館、畫廊或藝術大學，訪問館長、主持人、大學校長或藝術家，有專人引領，行程緊湊。一個多月下來使我眼界大開，探訪了許多之前未知的事物、接觸了許多人，以及見到無數美術館中的名畫與雕刻，帶給我相當大的刺激與收穫。不少景象與人物至今仍然印象清晰，友情更是珍貴難忘。

美術館的建築形式各異，有雄偉的古典風格、新穎的現成建築；也有毫不起眼的普通房屋，入口雖然不大，但走進館內的展品陳列室，同樣讓人感覺驚喜。塞尚、莫內、高更、秀拉、雷諾瓦、梵谷、馬奈等等大師的名畫，就在你的眼前閃耀生輝。

有一次，我到費城的巴恩斯基金會美術館參觀，建築物外觀就像一般的樓房家居，但走進館內，真是不同凡響。從畢沙羅、雷諾瓦等印象派到後期印象派的塞尚、梵谷，以及馬諦斯、畢卡索等二十世紀法國繪畫最重要的名作，尤其是秀拉的〈擺姿勢的女人〉巨畫，都掛在牆面上，令我駐足觀賞良久。當時，這批名畫尚未公開展出，後來巡迴世界在東京西洋美術館展覽時，轟動一時。我恰巧也在上野，排了好久的隊伍，再次瀏覽一遍。珍貴的名畫值得一看再看。

不少大型美術館坐落在都市的要道上，如紐約的大都會美術館、巴黎的羅浮宮、聖彼得堡的艾米塔吉美術館，很容易就能找到。有一部分美術館卻座落在市郊或城市巷弄之中，需要看導覽指南才能尋得。例如，巴塞隆納的畢卡索美術館，是畢卡索生前畫室改裝而

成的，就在一條巷弄裡。不少著名藝術家的美術館，是將工作室改建後成立的紀念館，情形也相同，如巴黎的德拉克洛瓦美術館。西班牙抽象畫美術館藏在中世紀古城冠加的古建築中，古老中透出現代的極簡風格。挪威的孟克美術館則建於奧斯陸市郊山坡地之風景當中，另有一種荒野清靜之感。美國的聖塔菲畫家村、聖塔菲博物館以及歐姬芙美術館，保留了獨特的印第安色彩。只要館藏作品精彩，不論座落在哪裡，同樣能夠吸引來自世界各地的觀眾。

美國著名的美術館，很多是喜愛藝術的企業家創設或捐助而成立的。例如摩根捐贈大量的藝術作品給紐約大都會美術館，也捐給該館大筆資金建館，大都會美術館的埃及美術收藏，便全部是摩根賜予的。波士頓美術館的收藏得力於雅好藝術的伊莎蓓拉·史蒂瓦·嘉杜娜夫人，她曾留學巴黎，喜愛古典藝術，是活躍於波士頓社交界的貴婦人。一八六〇年秋，英國皇太子亞伯特·艾德華(後來的英王艾德華七世)訪問波士頓，伊莎蓓拉在晚宴上與他共舞而聞名。鋼鐵大王卡內基創設卡內基美術館。華府國立美術館的創建是大富豪安德魯·梅隆於一九三六年，寫信給小羅斯福總統而建立的，梅隆捐出建館資金和他龐大的藝術收藏，包括他購入的俄羅斯冬宮珍藏。赫希宏美術館則是鈾礦大王赫希宏捐出藝術收藏而建立的。被譽為「模範大富豪」的石油大王洛克斐勒家族，也是熱愛藝術文化的大收藏家，大都會美術館中世紀美術分館「禮拜堂美術館」，就是洛克斐勒二世，因為對中世紀美術的仰慕，而全額捐贈設立的。

洛克斐勒二世夫人艾比（Abby Aldrich Rockefeller）是紐約現

代美術館的創設成員之一。美國鋼鐵大王科內里亞斯‧凡達畢特二世的外孫女芙蘿拉‧惠特尼‧米拉是紐約惠特尼美術館的創始人。熱愛藝術進而創建美術館，捐贈為數可觀的收藏給公立美術館，已成為美國大企業富豪的一種風尚。我在紐約洛克斐勒中心訪問洛克斐勒三世基金會亞洲主任藍尼爾，他說藝術在紐約變成很特殊的事物，美國大財團、畫商和報紙雜誌藝評家，都是影響藝術發展的主角。

走過一趟環球的美術館，發現中國等地的東方古代藝術品，如同中亞希臘與埃及的古代藝術一樣，大量地流落在西方美術館中，保存的相當良好。

本書初稿是我在環球美術館之旅中所寫的筆記。之後，又多次前往美國與歐洲，也去了俄羅斯、北歐等地，前後參觀的美術館多達三百六十多個，這次本書出版前對內容做了增補，並配上部分改建或新建美術館的圖版。書中許多著名而重要的美術館，除了藏品增加外，建築和內部並沒有多大改變，因此本書提供的資訊都是第一手的報導。遺憾的是篇幅有限，尚有許多國家美術館未列在本書當中，只好等待以後再繼續增補。

世界各地的美術博物館數量何止萬千座，而且仍不斷有新建的美術館誕生，發現美術館的樂趣，目睹世界藝術大師名作真蹟的愉悅，最好是你親自去觀賞、體會與感受！

二〇〇七年春分寫於藝術家雜誌社

目　錄

環球美術館見聞錄 · Art Museums around the World

從東方到西方

美國兩百周年的時候，美國國務院邀請我到美國訪問。從台北取道東京赴美，在美國訪問四十五天後，我轉往歐洲繼續參觀考察。從紐約飛往倫敦、巴黎，然後搭乘泛歐特快火車，從巴黎北站出發到比利時、荷蘭、西德、奧地利、瑞士，再從日內瓦飛往馬德里，又轉回巴黎。最後從巴黎飛到義大利、希臘，經科威特、喀拉蚩、曼谷、香港回到台北。整個旅程三個月又廿五天，到過十五個國家的廿八個城市。一路東飛，從東方到西方，又飛回東方，正好環繞地球一周。

這次環球之旅，由於我的興趣是在藝術方面，每到一個國家、城市，首先想要看的就是有關藝術的事物。在美國訪問時，根據美國國務院的「國際訪客計畫」，每一被邀訪客，可以就個人專業或自己興趣相近的體驗，從事觀察和討論。因此，我都選擇在藝術方面比較具有特色的城市。

到歐洲所看的則比較偏重美術史上的傑作，以及著重在藝術文化的成長與生活環境的關連性。在將近四個月連續不斷的訪問參觀中，有許多事物留給我非常深刻的印象，也有不少新鮮而真實的體驗，令我難以忘懷。在人類歷史上，藝術文化一直佔著很重要的地位，而且它是一個開闊的世界，永遠使我們的生活顯得豐富多彩而充滿活力。

我將此次環球藝術之旅，參觀世界各大美術館、博物館，沿途所見所聞，加上自己所思所感，一一記錄下來。

吸收西方藝術最激進的都市

■東京都美術館

五月廿七日搭西北航空公司班機從台北取道東京赴美，在東京停留三天。一九七二年我曾到日本遊覽一個月，這次重遊東京，主要想看看上野公園新建的東京都美術館，以及藏有我國銅器和佛雕的根津美術館，同時到神保町舊書店購買藝術書籍。

日本的現代美術最容易接受西方藝術的潮流。如果說東京是吸收西方現代化藝術潮流最激進的都市，是毫不爲過的。試看東京都美術館收藏的日本近代繪畫，共分三樓陳列，一樓水彩、油畫；二樓版畫；三樓爲日本最前衛畫家的代表作，可以清楚地看出西方廿世紀藝術思潮給予日本畫家的強烈影響。特別是三樓陳列品，從硬邊、普普到新寫實等，完全是追隨歐美繪畫潮流。

日本現代美術界迅速而直接地引進西方藝術潮流，也可以從東京出版的一本藝術雜誌《美術手帖》上看出來。這本雜誌多年來專門介紹一些日本所謂「前衛畫家」的新創作。而且被介紹出來的清一色是採取全盤西化的態度。只要歐美有什麼新潮出現，很快就能從這本雜誌上看到日本畫家附會潮流的作品。

一九七六年加拿大維多利亞美術館亞洲部主任徐小虎女士來到台北時，曾到《藝術家》雜誌社與我談起藝術作品的民族風格，以及東西方藝術觀相異的問題。她說她經過東京，曾與《美術手帖》的主編談到這本雜誌爲什麼如此鼓勵追求西方潮流的作品？問題是在於日本的整個現代美術界，陳腐的古典風格在充滿活力與希望轉變的日本畫家中，產生窒息性的厭倦跡象，渴望美國和西歐的文化成果，很自然地造成滿足於新異的追求，目標不免欠缺考慮。這不是一種創作上的迷失嗎？東西方的文化環境、生活觀念各有特色，藝術創作爲什麼不表現自己的特質呢？

■東京都美術館雕刻展覽室（右頁上圖）
■高松次郎　門上的人影
漆、木
180×380×10cm
1968
東京都現代美術館藏
（右頁下圖）

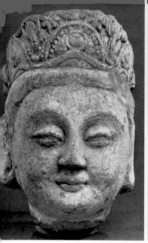

流落日本的唐代佛雕

　　我國古代藝術品先後流落外國的到底有多少？可能還沒有人做過統計，事實上也很難統計。撇開不公開展覽的私人收藏不談，僅就世界各大美術館有東方部門所收藏的中國藝術品，數量就極為可觀。我在此次出國訪問之前，就想多注意看看這許多流落海外的中國藝術品。

　　到日本的第三天下午，旅居東京對藝術非常喜愛的邱文祥、周月秀伉儷，陪我到地下鐵表參道出口附近的根津美術館參觀。邱先生告訴我，這個美術館雖然不大，但它收藏的中國銅器卻馳名世界，數件中國唐代佛頭雕像也是精品。我們走進美術館的大門，只見一大片庭園，靜悄悄的。整個庭院利用天然的山谷依水而建，池畔林木之間設有茶道館，穿著和服的日本少女每天在館中表演茶道。小徑入口的樹上刻有「不可帶葷入此山」，路邊放置很多石雕，一派古色古香的氣息。美術館的陳列室就在入口處的右方，建築物是西武百貨店老闆根津嘉一郎生前的住宅改建的，原來的建築曾遭戰火燒毀。館中收藏大部分是他生前的藏品。

　　踏進美術館就可以看見一座高大的佛雕。一樓陳列日本書畫、茶具，全部藏品將近萬件，展出者僅一少數而已。二樓則全部陳列我國的銅器、石雕及銅鑄佛像。據《根津美術館名品目錄》所載，這裡收藏的中國殷周時代大型銅器，都是在我國河南省安陽殷墟遺蹟附近的侯家莊、大司空村等地的古墓地發掘出來的。其中尤以侯家莊西北岡大墓出土的三件商代獸紋方形盉，最為精美，是殷代盛期的遺物。

　　陳列出來的一排佛雕，只有頭部，而沒有身體。每一件都是耳大頰豐，梳著高髮髻，充分顯出我國唐代雕刻造形厚實而優美。可是

日本根津美術館陳列的中國唐代佛雕，只有頭部沒有佛身。（由左至右）
■如來頭部　石造
　高39.6cm　北齊時代
　日本根津美術館藏
■菩薩頭部　石造
　高41.3cm　北齊時代
　日本根津美術館藏

■如來頭部　石雕
　總高33cm　唐代
　日本根津美術館藏
■菩薩頭部　石雕
　總高35cm　唐代
　日本根津美術館藏

■饕餮文方形盉　青銅
　高73cm　殷後期
　日本根津美術館（於安陽市侯家莊殷王大墓出土）（右頁圖）

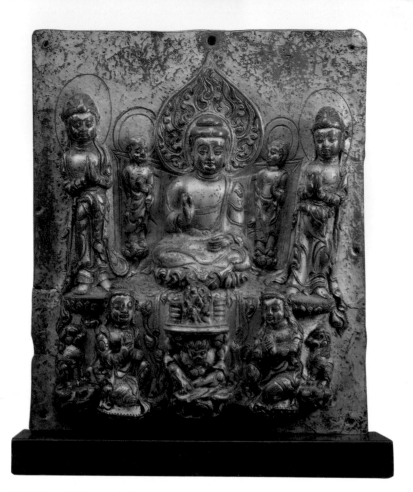

■五尊佛坐像　銅造
高22.4cm　唐代
日本根津美術館藏

因爲只有頭部，身體都被砍去，總使人覺得有些疑訝。他們在雕像
背面註明：「從天龍山請來佛頭」。事實上，很可能是日軍侵華
時，從山西太原的天龍山石窟寺盜來的。看了這一排被砍斷的唐代
佛頭，委實令人痛心。這些佛身到那裡去了？回程我們漫步在明治
神宮前的一條大道，正逢星期日下午「人行者天國」（散步區）時
間，我一直在想著這個問題。

很巧的是，當我後來到美國堪薩斯城的納爾遜美術館參觀時，走
進東方部一間中國雕刻陳列室，赫然看到一排只有身體而沒有頭的
佛雕（參閱90頁下圖），這些佛頭是否就在日本？我問在旁帶我參
觀這個美術館的東方部主任武麗生，他說因爲他剛接任這個美術館
的東方部主任，因此不是很清楚，不過他說也有這種可能，日本人
不要這些沒有頭的佛像，美國人卻把它搬了過來。美國許多美術館
的東方部，幾乎都收藏有中國古代佛像雕刻。如果我們再不加以重
視，將來研究中國文化可能「藝失求諸野」了！

■釋迦多寶像　銅造
高23.5cm
北魏時代（太和十三年）
日本根津美術館藏
（右頁圖）

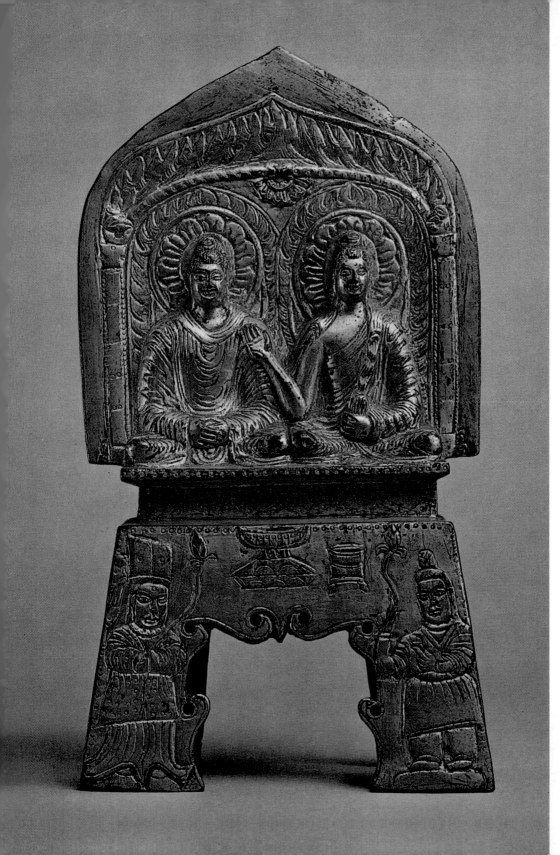

■雕刻之森美術館古典人體雕刻
■箱根的雕刻之森美術館一景（左上圖）

■瑪莉索・艾斯柯巴　三人雕像　1968
　雕刻之森美術館，石膏人頭加上箱形人體，顯示出
　孤獨現代人的心象風景。（左圖）
■雕刻之森美術館米羅雕刻〈人物〉　1972（下圖）

■東京石橋美術館外觀
■東京國立博物館前景，
位在上野公園內。
（右上圖）
■東京都現代美術館傑士
帕‧瓊斯回顧展展場
（右圖）

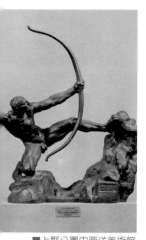

■上野公園內西洋美術館
收藏的布魯德爾雕刻
〈拉弓的赫克力斯〉
1909

東京的美術館與畫廊

　　到東京參觀美術館，上野公園是一個重點，那裡有東京都美術館、東京國立博物館、西洋美術館、上野之森美術館，以及東京藝術大學美術館，藝術氣氛非常濃厚。逢到畫展的盛季，到處都是看畫展的人群，上野成了藝術公園。

　　東京都美術館原爲一棟陳舊樓房，一九七三年在舊樓房右側新建鋼筋水泥現代建築。落成後原來舊樓已被夷爲平地，舖上草皮，變成綠色庭園。一九七二年我曾在舊樓看過「二科展」，會場照明不佳，也缺少空氣調節設備。這次看了新建的美術館，內部完全是現代化設備，除了許多展覽室之外，附設有圖書室、電影室、演講室和餐廳。這個美術館的主要功能是在推動東京市的美術文化活動，經常籌畫歐美名畫運日展覽，也提供場地供各美術團體舉行聯展。因此在這裡常可欣賞到東京著名美術團體的作品。以展示現代藝術爲主的東京都現代美術館，位在木場公園內，經常籌劃舉行現代藝術家的大型回顧展。

　　東京國立博物館陳列的是日本歷史文物。西洋美術館收藏有羅丹的雕塑、法國十九世紀印象派繪畫。雖然數量不多，也不能算是精品，但在東方國家中，能擁有歐洲大量名畫的，也只有日本了。日本輪胎大王石橋正二郎在東京鬧區設立的石橋美術館，也收藏有十八世紀至廿世紀初期歐洲名畫家，如柯勒、庫爾貝、梵谷、塞尙等人的油畫。產經新聞社長鹿內信隆，在箱根國立公園山腰上創設的「雕刻之森」美術館，收藏有從歐洲印象派以來的近代雕塑，如麥約、布魯德爾、摩爾、馬里尼等許多名雕塑家代表作，陳列在青綠的山野，是一很優美的開放式戶外雕刻美術館。

　　要想看到日本所謂「巨匠」畫家作品，必須到竹橋的國立近代美

術館。這座國立的美術館，是由前文提到的石橋捐款建成的，除了長期陳列日本美術史上代表畫家作品之外，還展出歷屆東京國際版畫雙年展得獎佳作。

東京的幾家大百貨公司，如三越、松坂屋、京王、伊勢丹等，都附設有畫廊，常舉行很富吸引力的專題展覽。旅日畫家江添福帶我看丸善百貨公司與至光社聯合舉行的第十二屆世界插畫家原作展，會場上擠滿了家庭主婦與兒童，場外所賣的兒童讀物，大爲暢銷。日本人善於利用藝術展覽推動販賣活動。

真正的藝術品買賣市場，集中於銀座地區的許多私人經營的商業性畫廊，諸如東京畫廊、日動畫廊、南畫廊等。每家畫廊擁有基本的畫家，源源不斷地提供新作，有些成名的青年畫家，就是靠這些畫廊捧出來的。

日本經常舉行歐美藝術名作巡迴展，不惜巨資向世界各國借來原作展覽。觀衆往往要排隊進場，一般大衆對藝術抱有濃厚的欣賞興趣，看畫展成爲生活的一部分。

■東京國立近代美術館前現代雕刻作品（左圖）
■東京國立近代美術館外觀（右圖）

■東京的伊勢丹百貨公司畫廊舉行的波特羅畫展入口

■東京都美術館的絲路大
美術展入口海報

日本的「絲路」熱

　　自一九七二年以來，日本藝術文化界熱衷於「絲路」的研究。不
但出版了許多絲路的專著，還舉辦不少有關絲路的展覽。我走了幾
家神保町的書店，看到書架上出現了很多大小版本不同的絲路專
書，有的編印得非常豪華。一些畫報型的雜誌，更推出以圖取勝的
「絲路專輯」，照片都是特地派專人實地沿著古代絲路路線拍攝來
的。新鮮而具有歷史性的資料，頗能吸引大家的閱讀興趣。

　　我在東京停留的時間雖然很短暫，但也感受到這股「絲路熱」。
在東京國立博物館看到了一項規模盛大的有關絲路文明的展覽——
敘利亞古代美術展。

　　日本人把這項展覽，題名為「東方文明的十字路——古代敘利亞
展」。因為敘利亞的自然環境處於小亞細亞，東邊是人類文明發祥
地之一的美索不達米亞平原，北方遙望礦物資源森林地帶安托那力
亞高原，西臨孕育希臘、羅馬文化的地中海世界，南方圍繞約旦阿
拉伯國家。人類創造出來的各種不同型態文化，正好在此北上南
下，東西互相交流，成為文明的十字路。展出的古敘利亞文物二百
五十一件，分別從大馬士革、阿勒坡、巴米拉等三大博物館借來，
年代上全是十七世紀以前的歷史遺物。其中尤以四世紀初葉的基督

教文明──直接受拜占庭文化影響，以及七世紀阿拉伯人佔領後，轉變爲回教風格的工藝品佔多數。

展覽會場設在博物館的地下樓，走下樓梯進入會場，一件巨型的獅身人面像石雕，立即使人感覺到古敘利亞美術的特徵。泉水女神雕像、彩繪的勝利女神壁畫，刻有紀元前兩千年使用的楔形文字與阿拉伯古文字的粘土板浮雕、紀念碑，伊斯蘭時代美麗的陶器，古敘利亞人日常生活中所用的首飾、手環、餅乾印模，各種形狀的印章等工藝品，一件一件分裝在特別設計的玻璃櫃中，燈光打在展覽品某一部分，背景空間幽暗，予人產生一種遙想古代的神祕感。

會場中有一件貴重的珍品，我駐足欣賞了很久，那是一塊中國紫色絲布殘布，長廿二公分，寬卅二公分，是紀元一世紀的遺物，原藏於大馬士革博物館，絲上繡有花草紋。它證實了住在巴米拉的敘利亞人，已經使用中國絲做衣服，也學到刺繡方法，中國文明很早就遠播至地中海岸的國家。在古代，中國絲的最大主顧之一即是敘利亞。傳說亞歷山大帝東征時，就很憧憬獲得東亞地方出產的絲織。「絲路」的由來原是指古代中國經中亞到敘利亞之間，後事絲織貿易的交通道路，後來隨著貿易隊商的往來，文化便在絲路周圍發展起來，在海上交通未發達之前，絲路成爲亞洲與歐洲文化交流的橋樑。

日本學者指出，從事絲路研究是在喚醒大家重視尋找世界文化的根源。照理說，這項極有意義的工作應由我國的學者來做，絲路與我們的文化關係最爲密切，我們自己反而把它忽視了！

夏威夷一瞥

　　陽光絢麗，繁花盛開，海水好像摻入靛青一般顯得特別的藍，這是夏威夷給我的第一印象。五月廿九日在蒼茫暮色中，離開繁華喧囂的東京，搭泛美七四七客機直飛夏威夷，因為時差四小時，經過七小時飛行，藍色夏威夷已經出現在閃耀的晨光中。

　　步出檀香山國際機場，美國國務院的接待人員告訴我，馬上會有一位瑪麗夫人到機場接我到市中心。果然不久她來到機場，原來是位中國人，中文名字是徐寄明，原籍山東，畢業於台中靜宜英專，八年前到夏大東西中心研究。當天下午她開車帶我參觀夏威夷美術學院，訪問在夏大藝術系執教的我國旅美女畫家曾幼荷。次日開車遊環島一周，同時參觀夏大東西中心、美軍太平洋公墓、夏威夷最大的購物中心。沿途她不斷介紹有關夏威夷的風土與人情，耳聞目睹使我對這陌生的地方，立刻有了認識。夏威夷是在一八九八年併入美國領土，一九五九年才成為美國的第五十州，它由八個大島與一百多個小島組成，州都設在歐胡島南岸的檀香山。夏威夷人的祖先是距今一千五百年前，乘船到此的玻里尼西亞人。現在歐胡島北岸設有「玻里尼西亞文化中心」，保留他們原始藝術文化，成為觀光勝景之一。

■曾幼荷在她的畫室

　　夏威夷每年平均氣溫最高攝氏廿三度，最低十五度，宜人的氣候，加上明淨海水和美麗的白沙海灘，吸引大批自來美國大陸度假的遊客。夕陽裡，我從下榻旅館的右方長達數公里的海灘走去，盡是海水浴的人群。往左走去，威基基一帶的街道，穿著泳裝、手拿衝浪板的男男女女漫步其間。在市中心國際商場中的幾家畫廊，陳列的都是賣給觀光客的商業畫。服裝店中，擺滿大花圖案而帶有夢幻色彩的夏威夷衫。這些色彩鮮豔的花布，令人不禁聯想到夏威夷到處盛開的花卉與熱帶植物──彩虹雨花、金雨花做人環的雞蛋花，以及夏威夷的州花──扶桑花，服裝設計家把這些具有特色的

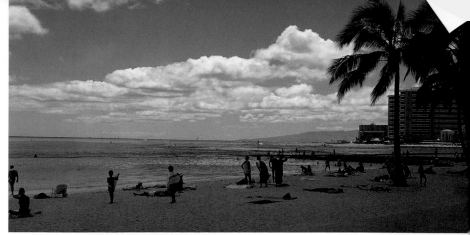

■夏威夷威基基海灘一景

■夏威夷城市建築景觀
雕刻（左圖）
■美國太平洋公墓陣亡
將士碑前的和平女神
塑像（右圖）

花卉運用到圖案設計上。威基基海岸有不少現代化的建築，外表的
造形也是利用這些圖案變形而設計的，看來與自然環境非常調和。

設在檀香山的美國太平洋公墓，因為適值陣亡將士節，每一墓碑
前都獻上旗幟。中間的紀念堂畫有美軍參加太平洋歷次戰役壁畫，
二次大戰在太平洋地區陣亡的二萬八千美軍，以及韓戰陣亡的八千
將士的靈魂都安息於此。一座高大的和平女神塑像樹立其間，象徵
他們是為自由、和平捐軀。

夏威夷是美國最接近東方的一州，他們在夏大設立東西中心，培
養人才，從事許多溝通東西文化藝術工作。夏威夷不僅是一個以陽
光、海灘、草裙舞引人的度假勝地，它也是美國與東方文化交流的
一個門戶。

■檀香山美術學院一景

檀香山美術學院

　　很早以前就聽說夏威夷有一所「檀香山美術學院」（Honolulu Academy of Arts），它經常舉辦各種文化活動，成為夏威夷的美術中心。到達檀香山時，夏威夷國際中心給我的一袋資料中，就有兩份介紹這所美術學院的專刊，一份是簡介它的組織概況，另一份則說明它所屬的夏威夷美術館的收藏。檀香山美術學院前門面對著很大的公園綠地，後方也有很大的花園。外表建築看來很陳舊，是老式的木樑房屋。不過，走進內部，有許多設計精緻的陳列室和庭園，建築別致，富有熱帶風味。可以想見昔日建築設計時的一番苦心，整個學院佔地近似一個城區。

　　這個美術館收藏的各種藝術作品，正如它的建築一樣，新舊雜陳，東西兼顧。整個美術館包括廿九間展覽室，長期陳列東方和西方藝術品。其中第一至十一號畫廊，陳列十七世紀以來的歐洲繪畫和家具，以及十八至廿世紀的美國繪畫和雕刻。主要的名作有法國畫家高更的〈大溪地海邊的裸女〉、梵谷的風景畫、美國十九世紀畫家卡莎特的〈母女〉，現代的名畫家勞生柏、路易斯等人的作品都闢有專室陳列。第十三至廿九號畫廊，分室收藏中國漢唐明清時代的雕刻與繪畫、日本的浮世繪、印度的雕刻、原始藝術，以及夏威夷當地的藝術。

　　收藏在此的中國繪畫，包括有：明代畫家陳老蓮的人物畫

■檀香山美術館文房四寶陳列室

■陳老蓮人物畫手卷
　水墨畫
　檀香山美術館藏

■勞生柏作品　綜合媒材
　檀香山美術館（上圖）
■檀香山美術館中國畫陳
　列室（下圖）

手卷、柯九思的墨竹圖、董其昌的扇面山水、八大山人的雲山圖。其中最精彩的還是陳老蓮的人物畫，線條清簡有勁，所寫人物充滿奇趣。我到華盛頓的佛利爾美術館訪問時，也看了三幅陳老蓮的人物畫，雖然是他的代表作，卻不如在此收藏的這一幅精彩。

這個美術館的樓上，有一間展覽室經常舉辦各項不同的展覽。我去參觀時，正在舉行夏威夷畫家John Young的油畫個展。他們也舉辦團體性的美術展覽。

檀香山美術學院除了這座美術館之外，尚有一個教育部門、一座研究圖書館、一個專收藝術學生的職業學校，有客座講師和培養藝術家的整套制度，此外還有許多其他活動。每年使用這些設備的人數以萬計，其中幾乎有五萬是學童。

使我最感興趣的是：這所為社會致力藝術文化教育工作的美術學院，竟是私人設立的慈善機構，一九二七年由柯克夫人（Mrs, Charles M. Cooke）和她的家族創立的，後來許多人都很慷慨地協助，使它成為夏威夷的藝術文化中心，獲得美國博物館協會的推崇。這種對社會藝術教育熱心支持的做法，值得我們借鏡。

■加州畫展展出作品
（左圖）
■加州畫展會場
（右圖）

美國西海岸的新藝術氣息

在夏威夷三天的參觀活動，就像到那裡度假一樣。按照國務院給我安排的行程表，正式訪問節目要到華府才開始。五月卅一日下午五時，我隨著一大群皮膚被曬成棕紅色，結束度假的美國人，走上西方航空公司班機，往西海岸的美國大陸飛去。時差三小時，抵達舊金山國際機場，已是深夜三點。旅居舊金山畫家馮鍾睿伉儷在機場等候了兩個多小時，在人群中見到他們，使我感覺友情的溫暖。

舊金山與洛杉磯、西雅圖同為美國在太平洋岸的三大都市，在藝術方面具有不同於東部都市的特色。西雅圖是戰後抽象表現派大師馬克·托貝定居之地，也是他所領導的西北畫派新藝術運動的發祥地。「在海風裡，隔著太平洋眺望亞洲彼岸的一種浪漫氣氛。」這是他心神嚮往的境界，他追求東方哲學精神，西北畫派的畫家也特別強調這種特質。加州的舊金山和洛杉磯，近年來出現新一代的藝術家，注重表現他們生活環境以及歸返自然的人生觀，因而被稱為「加州畫派」。從西北畫派到加州畫派，可以體會出孕育這些新藝術風格的西海岸都市，所具有的一種特殊的藝術氣氛。他們重視心靈感受的抒寫，帶有逃避物質文明的趨向，覓求人性感情的真實。

我看到舊金山美術館收藏的一幅加州畫家馬丁（Bill Martin）的油畫〈生命的花園〉，他所描繪的看來像是自然風景，但卻並非現實風景的寫生，而是他個人心靈想像的幻景，這種想像風景，存在於一個超越現實的世界裡。馬丁的繪畫常藉著海洋、峽谷或山林的象徵安排，來描繪自然界的力量。透過閃電、海洋、雲層、冰山、日落、岩石和不毛之地，證實水、火、空氣和地球這些基本原素的痕跡。他的這幅畫，在一片青蔥的草地上，花兒盛開，爬蟲曬太陽，流水潺潺。蝴蝶、小鳥、動物和小小的人類在生態平衡中各任角色。他以懷古和崇尚自然的情懷，對待所有有生命和沒有生命的萬物。

■馬丁　生命的花圈
油彩畫布　1976

　　這種繪畫居然誕生在七〇年代高度工業文明的美國，而且是年輕一代美國畫家的創作，簡直令人不可思議。有人認為這種藝術觀，就是時代的產物。反對機械文明，以及那些一切工業自動化的控制，是七〇年代青年心靈自覺的高度表達。　我到華盛頓之後，在華府國家藝術收藏中心參觀了大規模的加州畫派十年展，在會場中也看到許多這種來自美國西海岸藝術家創作的新繪畫，畫面中沒有空氣污染的都市景象，沒有戰爭或政治宣傳的色彩，完全是世外桃源一般的超越現實的風景畫。很顯然的，這種繪畫多少反映了今日美國年輕一代心靈上對危機的逃脫心理。

■門神　木刻版畫
德揚美術館藏

德揚美術館參觀記

　　初抵舊金山這個很特殊的城市，我先參觀華人最多的中國城，擺著許多各式各樣手工藝裝飾品，遊人如織的漁人碼頭，著名的金門橋，然後坐上舊金山獨有的古老街車，一路叮噹叮噹在陡峭的斜坡上上下下，看看市街風光。然後才去參觀美術館。

　　舊金山有一座收藏東方藝術甚豐的德揚美術館（M．H.De. Young Memorial Museum）。它本來的收藏包括歐洲文藝復興時期的繪畫、原始藝術，以及印度、中國和日本的古代藝術。後來它擴建了亞洲藝術館，布倫達治私人收藏的一批中國藝術品，都捐給這個美術館，使它的收藏更為豐富。該館中國繪畫部門，還收藏有我國現代畫家劉國松、馮鍾睿的水墨畫。

　　旅居舊金山畫家孫瑛和我一起到這座美術館參觀時，該館同時舉辦兩項重要展覽，一是中國民間藝術展覽；另一為原始藝術展。前者是在該館右側亞洲藝術館的兩間陳列室中舉行。我在夏威夷時，就在曾幼荷的畫室裡看過這項展覽的精美目錄。當時曾幼荷也告訴

我，她協辦此次展出，分別從美國加州、夏威夷等地的私人收藏借來展品。長長的展覽室，首先陳列的是彩色套印清代年畫、民間剪紙，依次是民間神像雕塑、木刻版印、編織、大塊的繡花布與印花布。其中的神像雕塑，有兩座是〈土地公〉塑像，很可能是從台灣流入美國而被私人收藏的。有一套十二幅清代木刻年畫，刻製及套印技術都相當精美。我從未看過其複印品。

　　原始藝術展覽是在左邊的展覽室舉行，展出的規模比前者盛大。包括有非洲、大洋洲、南美洲等各地原始民族的藝術品，尤以木雕人像、面具最多，海報上標題為「原始藝術的傑作」，展品多達兩百件，都是極具代表性的精品。會場的佈置非常注意參觀者的視線與走路的動線，避免觀眾觸摸到展品，但可使觀眾從左右前後不同的角度，仔細欣賞展出雕塑品的立體感。而且展品和參觀路線都墊高，與地面有一段距離，空間的感覺更為優美。另外，我還特地注意到會場附設的電影放映室，不斷放映世界各地原始民族生活的情形，有他們打獵捕魚的鏡頭，也有各種祭典儀式的紀錄片，同時附帶陳列這些民族的生活圖片。最後一間展覽室，有各種關於這項展覽的文字研究資料及錄音帶，免費借閱使用。這樣的展覽，真正是達到了教育的目的，它不只是陳列品，更提供完整資料讓觀眾進一步去研究，使你得到真實的了解，發揮出藝術展覽的教育功能。

■德揚美術館新館夜景

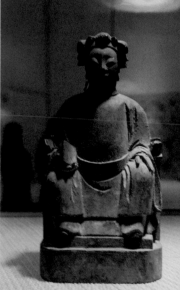

■神像　木雕
　德揚美術館
　（上圖和中圖）
■神像　陶瓷雕塑
　德揚美術館藏（下圖）

美國的大地

六月二日上午八時四十五分乘環球七四七班機，離開舊金山繼續飛往華盛頓。這班飛機中途不停，寬廣的數百個座位只座了四成，空中小姐的服務顯得格外親切。從東京到夏威夷因為是夜間飛行，窗外一片漆黑，在機上看了一場午夜電影就入睡了。這次白天的長途飛行，我選擇靠窗位置，眺望窗外，萬里晴空，沒有一絲雲彩，太平洋很快地消失在視平線外。

從機窗俯視美國的大地，灰土色的山脈、彎曲的河流、山峰的稜線，皆清晰可見。飛機越過科羅拉多州上空，進入中部以後，景色變成一片青蔥，許多農田分割成一塊塊的方形，一個個城鎮的建築物和交通網，也被劃分成橫直線垂直交叉的方塊，很有秩序的排列。在高空上看到這些平地見不到的景色，我聯想到蒙德利安筆下的新造形繪畫，他那垂直線與水平線交叉的幾何構成抽象畫，彷彿就是這種景觀。

過去曾在書上讀到：美國的許多現代畫都是巨大的尺幅，表現出廣大的空間感。有人認為美國現代畫家所以會創造出如此巨大的現代畫，與他們生長在幅員遼闊的國家，大有關係。當我坐在這架橫越美國大陸的飛機上，看到廣闊的大地，的確也會興起這種感覺。在海島長大的我，第一次看到如此遼闊的大地，心胸就覺得無限開闊。

飛抵華盛頓已是下午四時四十五分（時差四小時）。國務院機場接待人員開車送我到華府市中心的旅館，他們為我安排的譯員是當時擔任美國國務院中華民國科科長李文的夫人李庚濟女士，我稱她李太太。她到旅館與我會面，一起在旅館餐廳晚餐，像老大姐一

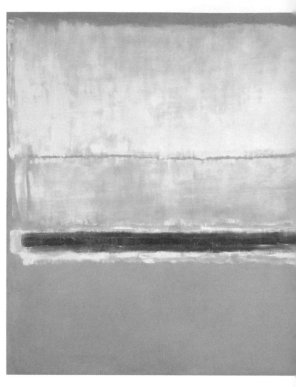

■第2號　馬克·羅斯柯
295.3×256.9cm
1951
此畫表現出大地浩瀚的感覺

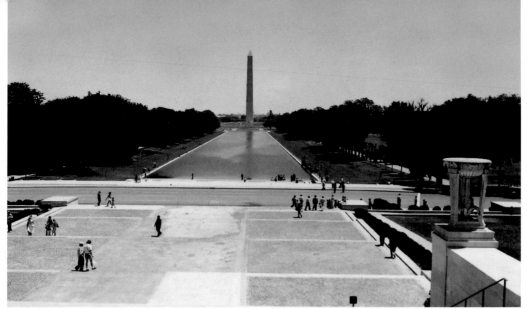

■從林肯紀念堂眺望方尖碑，高170cm的華盛頓紀念塔

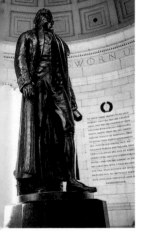

■美國獨立宣言起草人第三任總統傑佛遜紀念館的傑佛遜雕像

■林肯紀念堂的林肯塑像（右圖）

■林肯紀念堂建築（下圖）

樣，她談了許多美國一般人的生活用餐習慣，例如進餐館先要在門口等跑堂帶你入座，用餐後給百分之十五的小費要自己放在餐桌上，雖是一些小節，但卻不能不入境隨俗。

來到華盛頓，正是初夏季節，到處所見，綠意盎然，白色的建築物點綴其間，寧靜而富於詩意。這個在十八世紀純粹當做政治都市而設計的首府之都（華盛頓總統的參謀、法國都市設計家朗芬所設計的），沒有聳入雲霄的摩天樓，建築物限制最高為十層，街道在縱橫垂直交叉之外，還加上幾條對角斜線的大道，主要交叉點設有圓形或長方形廣場。我參觀了波多馬克河畔的林肯紀念堂，步出希臘柱式的建築，站在石階上向遠方的國會大廈望去，白色大理石砌成的高一百六十六公尺紀念華盛頓的方尖碑，正好矗立在中心的焦點，碑影映在藍色池水中，池畔兩邊是一片整齊的草地和青翠的林木，華盛頓給我的印象是調和了自然與人工之美。

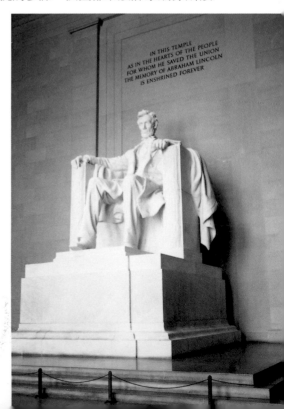

從史密生研究所看華府的美術館

在世界美術史上，美國沒有什麼值得自豪的傳統藝術。一七七六年美國獨立建國之前，歐亞文明古國早已擁有豐富的藝術品。但是今天美國卻以其雄厚財力，從世界各地蒐集無數的藝術名作，收藏在他們分布各地的美術館中。值得注意的是美國有許多著名的美術博物館，以及其中收藏的藝術作品，都是私人捐贈，再由國家支助，國家與民間財力的配合，支持整個藝術文化的發展，普及社會藝術教育，也鼓舞現代藝術家的創造精神。華盛頓的「史密生研究所」（Smithsonian Institution）對美國藝術發展的貢獻，就是一個很好的實例。

為了認識華盛頓地區的美術館，我到華府的第二天，參觀了華府特區中心廣場一大塊長方形地帶的博物館區。這個區域位在國會大廈之前，是一大片遼闊的綠色草地廣場（The Mall），華盛頓紀念碑立在它的正中點，南界獨立大道，北界憲法大道，是華盛頓最美的地區。

從國會大廈遠眺這一綠地，右邊有華盛頓國立美術館、自然歷史

■史密生研究所建築物（左圖）
■從國會大廈眺望The Mall廣場的一片綠地，左右兩邊的建築就是華盛頓最著名的史密生美術博物館區。（右圖）

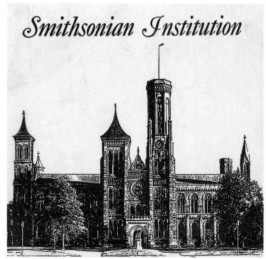

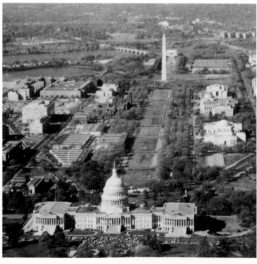

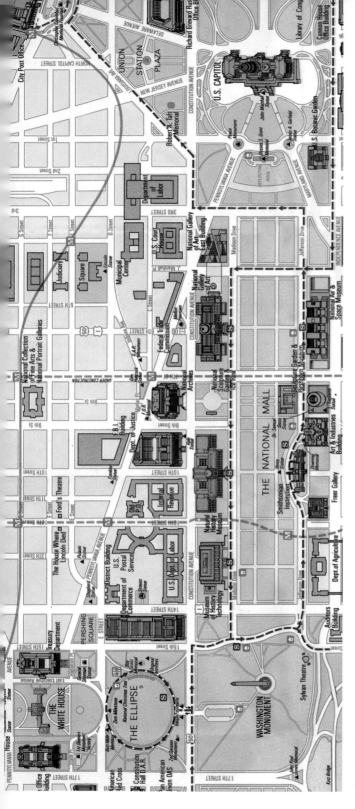

■華府史密生機構的美術館、博物館區

博物館、科學博物館，左邊有國立航空及太空博物館、赫希宏美術館、國立工藝館、史密生研究所本部、佛利爾美術館。從藝術到科學，從古代到現代，從東方到西方，從地球到太空，草地廣場區的這些美術博物館都擁有了，而且每一博物館的藏品和陳列都具有一流的水準。史密生博物館群成為藝術文化和人類智慧的傳播教育區。

這個區內的許多博物館，加上座落在華府市區的國家藝術收藏中心、國立肖像畫廊、藍維克美術館和女性美術館等，總共十九個美術博物館和一座動物園，都是屬於史密生研究所的管轄機構。

史密生研究所成立於一八四六年，是由英國科學家史密生（James Smithson）捐款組織成立，以普及教育，傳播知識為目的。美國國會為了執行史密生的遺囑，成立法案，將他遺贈給美國的所有財產，設立了一座「位在華盛頓，以史密生研究所命名，以應付人類爆發與日益混亂的知識」的研究所。接受了這筆信託財產後，國會負起組織委

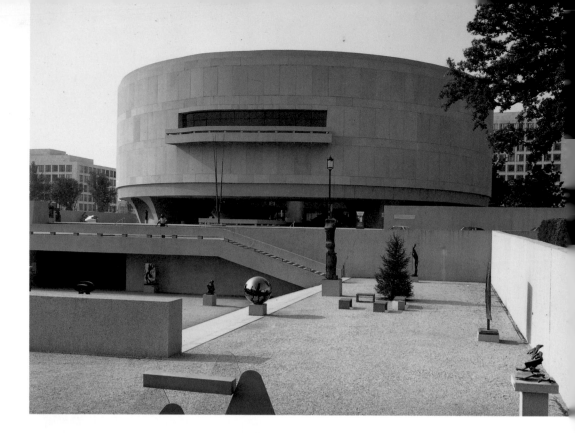

員會的責任，其中包括首席法官、三位眾議員、三位民意代表和九位國會委派的市民。此一獨立的信託組織，所舉辦的各項藝術和科學的研究與收藏費用，除了由這筆遺產開支外，先後也得到各界人士捐贈。例如其中的赫希宏美術館的藏品，就是一九七四年由美國富豪赫希宏捐贈的，赫希宏不只捐出他一生所收藏的四千幅繪畫和兩千件雕刻，全是世界名作，同時捐出了一百萬美金作為將來收藏基金。我曾去訪問這個美術館的負責人，了解了很多真實的情形。

談起赫布宏美術館，先要認識赫希宏這個人。赫希宏美術館教育主任勞遜（Edward P. Lawson）接受筆者訪問時透露：赫希宏的一生，充滿戲劇性。他對藝術很早就發生興趣，但是他自己並不畫畫，只是止於欣賞與收藏，赫希宏是由立陶宛到美國的移民。一九一七年他在紐約一家股票行做個職員時，有錢就買畫。很幸運的是他在一九二九年美國經濟不景氣，證券交易快要結束之際，從事股票生意賺到四百萬美元。此時開始他大量購藏美國畫家以及歐洲名畫家、雕刻家的代表作。每一畫家的作品都是數十件的買進來，因為當時正逢美國經濟不景氣，畫的價格都很低。

後來，他改行到加拿大開採金礦，一九五二年發現了蘊藏量多達

一億噸的大鈾礦，從此他成了巨富。但是歲月不饒人，一九六〇年他六十一歲時，考慮把自己的遺產——他四十年來收藏的藝術品六千件，留傳給兒子。後來因爲遺產稅太高，經過考慮，他決定捐獻出來，公諸世人，讓大眾都有機會觀賞。爲了展示他收藏的內容，他選出四百件藏品，一九六二年在紐約古根漢美術館公開展覽，許多人看了他的收藏，都大感震驚。美國有許多州，甚至歐洲的許多國家，包括英國的女皇，都派人與赫希宏接頭，希望獲得這項贈與。

　　爭取最有力的是當時華盛頓史密生研究所所長雷普萊（Ripley），他是研究鳥的專家，對藝術和科學都很有興趣。雷普萊考慮到華府史密生研究所前面的「The Mall」區，各種博物館都具備了，就是少了一座收藏現代藝術作品的美術館，剛好赫希宏的這一大批收藏都是現代藝術。雷普萊想盡辦法，最後把腦筋動到總統

頭上,請當時的詹森總統幫忙。一九六六年夏天,詹森總統邀請赫希宏到白宮午餐,赫希宏一口答應捐出他收藏的六千件作品。唯一的條件是這座美術館要建在The Mall區,並以他的名字做美術館的名稱。詹森總統接受了這項禮後,美國國會通過撥款一千五百萬美元,著手美術館的建築工作,請布夏夫設計一座圓形建築。一九七四年十月一日這座全名爲「赫希宏美術館與雕塑庭園」(Hirshhorn Mu-seum and Sculpture Garden)的新建築終於落成,福特總統參加開幕典禮,盛況一時。興建一個美術館,動員了這麼多力量,也足以反映藝術在美國受到重視的程度了。

赫希宏曾於一九七六年來台北觀光,喜愛藝術的安克志大使是他的好友。這次我啓程赴美前三天,安克志在台北美國大使館接見我時,問我有沒有興趣訪問赫希宏,當時我欣然答應,他馬上寫了一封親筆信。遺憾的是,我到華府時,赫希宏人在紐約,未能拜訪。當我到赫希宏美術館,欣賞他將近半世紀窮盡心力蒐集的藝術品後,對他獨到的眼光深爲折服。

史密生研究所的許多博物館,除了赫希宏美術館之外,佛利爾美術館、

■佛利爾美術館庫房的中國藝術品(上圖)
■佛利爾美術館館長羅覃於庫房取出中國瓷器(中)
■佛利爾美術館館長羅覃與筆者攝於美術館前(右圖)

■顧愷之　洛神圖
　12世紀　佛利爾美術館

賽克樂館和華盛頓國立美術館的基本收藏，也都是民間私人捐贈，而且規模很大。

佛利爾美術館

　佛利爾美術館（Freer Gallery of Art）當時代理館長羅覃（Taomas Lawton），在一九六七年曾在台北住過一段時間，講一口流利的中國話。我去訪問時，他熱心地帶我參觀美術館的典藏庫房，一排高高的架子，擺滿大大小小的中國古代雕刻、瓷器，拉開抽屜也擺滿我國的銅器、書畫卷軸，這許多藝術品在當時都是未公開展覽的。

　佛利爾美術館以收藏中國藝術品著名，我國名畫家顧愷之的〈洛神圖〉，就收藏於此。羅覃說：目前此館的藏品共有一萬三千件，包括中國、日本、韓國、埃及和印度的古代藝術，但以中國藝術品佔多數。其中的九千五百件是鐵路大王佛利爾生前捐贈的，其餘是他去世後，用美術館的基金購入的。佛利爾於一八九五年至一九一一年間，到過中國四次，足跡遍及上海、北平、開封、龍門石窟寺，買走了大批藝術品。

華盛頓國立美術館

　在赫希宏美術館對面的華盛頓國立美術館，是安德魯‧梅隆（Andrew W. Mellon）捐贈的，梅隆是位外交官、財經專家，同

■華盛頓國立美術館鳥瞰
　圖，右方為貝聿銘設計
　的東館。

時是藝術收藏家。一九四一年三月十七日這座世界最大，蒐藏有兩萬件繪畫，且完全是由大理石建的美術館開幕了。走進這座很有氣派的建築物，會使人感受到藝術作品的尊貴。一樓中央圓廣場的左右側，設有研究室、事務室、圖書室、演講室、吸煙室、餐廳，以及裝飾美術品、版畫、水彩的陳列室、特展用的畫廊。二樓的九十三個展覽室，全部陳列繪畫名作。中間廣場的東側為法國、美國、英國的名畫，西側為義大利、荷蘭、德國的名畫，分類很有條理，裝飾不少壁畫。網羅了十三世紀至廿世紀繪畫史上的傑作。

　　我以一整天的時間看這個美術館，特別引我注目的有：達文西的〈姬妮娃‧德彭茜〉、拉斐爾的〈阿爾伯的聖母〉、提香的〈鏡中的維納斯〉、林布蘭特的「自畫像」、哥雅的〈卡洛斯四世〉、丁托列托的〈渡海的基督〉、柯洛、馬奈、馬諦斯、畢卡索、盧奧等近代歐洲繪畫黃金時期的兩百多件名畫。這個美術館一年中只有十二月廿五日至一月一日關門，其他日子全部開放，在四月至八月從上午十時一直開放至下午九時，而且不收門票，觀眾可以自由攝影，重要名畫備有英、法、德、西班牙語的耳機說明。這種服務的態度，也是史密生博物館的傳統精神。史密生研究所的其他幾個歷史與科學博物館，我也走馬看花的參觀一番，觀眾相當多，還有不少父母帶著兒女全家出動。根據統計資料，僅赫希宏美術館開幕前半年即有一百萬觀眾，開館三年觀眾已超過四百萬。

　　如果華府沒有史密生研究所的博物館，它將是純粹的政治都市，The Mall區的美術博物館，使它在藝術文化上也燦然生輝！

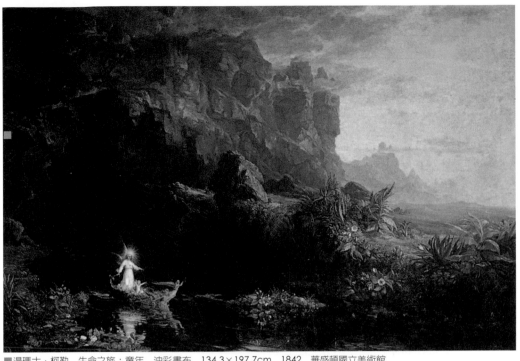

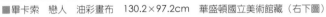

■湯瑪士‧柯勒　生命之旅：童年　油彩畫布　134.3×197.7cm　1842　華盛頓國立美術館
■佛拉哥納爾　讀書的少女　81.1×64.8cm　1776　華盛頓國立美術館藏（左下圖）
■畢卡索　戀人　油彩畫布　130.2×97.2cm　華盛頓國立美術館藏（右下圖）

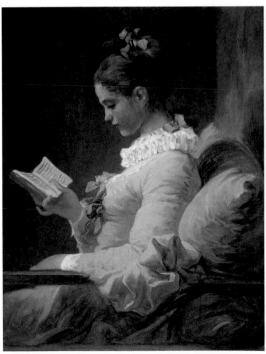

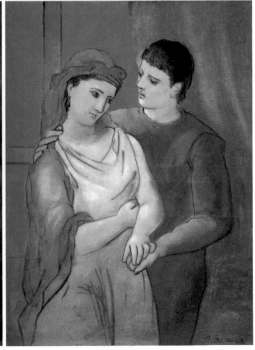

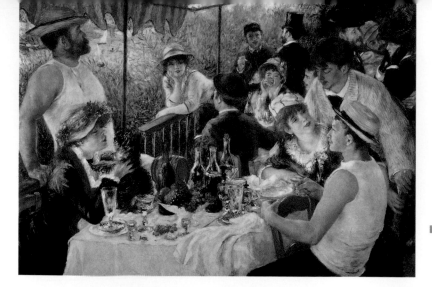

■雷諾瓦　船上的午宴
油彩畫布
130×175cm　1881
菲力普畫廊藏

柯克蘭美術館、菲力普畫廊

　　到華盛頓看美術館，很多人往往會錯過觀賞兩處很別致
的地方：一是柯克蘭美術館，另一為菲力浦畫廊。它們不
屬於史密生研究所，地點也不在The Mall區。要不是國務
院訪客計畫單位給我一份資料，我也未加注意。

　　菲力浦畫廊（Phillips Gallery）位於麻省大道與第廿一街
交叉附近，在寧靜的高級住宅街一角，建築物是已故的菲
力浦私人住宅，陳列有十九世紀及廿世紀的法國和美國繪
畫，是菲力浦世家兩代的收藏。法國印象派畫家莫內、雷
諾瓦、竇加、塞尚、梵谷等人的名畫均陳列於一室。其他
十多個展覽室，主要名作有社會寫實畫家杜米埃的七幅、
那比派畫家波納爾十五福、立體派畫家勃拉克九幅，從盧
奧、克利至戰後抽象畫家杜庫寧、蘇拉琦等，每一位至少
一幅，它利用原來住宅房間佈置成展覽室，規模雖不大，
但藏品很精，如馬諦斯一九四八年的〈坎成室內風景〉、塞
尚的〈藍衣婦人〉。美術館的氣氛，予人有親切感。

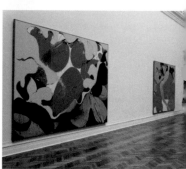

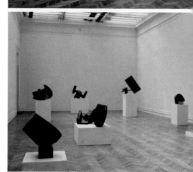

■柯克蘭美術館陳列的美
國當代繪畫（上圖）
■柯克蘭美術館展出的現
代雕刻作品（下圖）

　　柯克蘭美術館（The Corcoran Gallery of Art）座落在第十七
街與紐約大道交叉口，它是兩層樓的古典建築。我去參觀時，在該
館任職的萊波娜女士（Laurence Laybourne）熱心地帶我到每一
間陳列室，介紹收藏的作品。她說之前曾隨觀光團到過台灣，很欣
賞台北的人情味，她知道我來自台北，很樂意接待。

　　這座美術館分上下兩樓層，收藏很多早期的美國繪畫，開拓時代
的一些著名肖像畫、風景畫，史都特的繪畫作品就有數十幅。廿世

■吉伯特・史都特
　喬治・華盛頓肖像
　油彩畫布　1810
　華盛頓柯克蘭美術館

■東尼・史密斯
　柯克蘭美術館裝置藝術

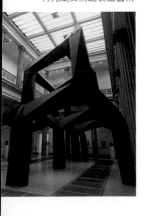

紀初葉美國著名的「八君子」畫家如亨利、史龍、格萊肯斯等人的
繪畫，這裡有專室陳列，在其他美術館很難見到此派畫家作品。法
國十八世紀自然主義畫家柯勒的名畫，也佔據一個陳列室。另有三
間展覽室，作為舉行各種現代繪畫展覽的場地。

　柯克蘭美術館是鋼鐵大王柯克蘭（W. W. Corcoran）於一八六
九年創建的。他在第一次世界大戰時發了一筆國難財，後來把這筆
財產都用在藝術教育上，不但大量購買藝術作品，還創辦了一所柯
克蘭美術學校。這所學校就設在柯克蘭美術館的左側。我看過美術
館的陳列室，順便參觀了這所學校，它的教學偏重於繪畫及設計的
基礎訓練。

　此外，在國會圖書館附近建有一座非洲藝術館（Museum of
African Art），因為華盛頓特區住有很多黑人，近年來美國流行
「尋本追源」，華府成立了這個非洲藝術館，對居住於此的許多黑
人，是精神上的一種安慰。藝術館的功能，不僅在於文化水準的提
高，也可豐富一般大眾的精神生活。

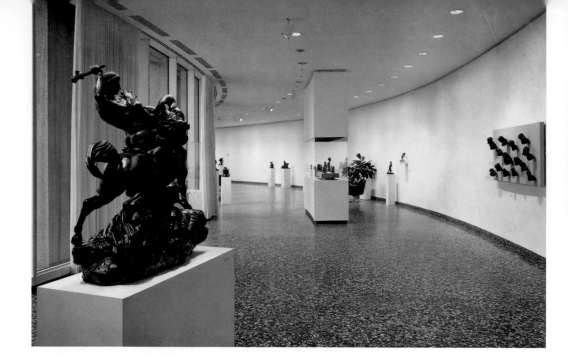

■赫希宏美術館室內雕刻
走廊（赫希宏美術館提供）

參觀赫希宏美術館與雕刻庭園

　　赫希宏美術館雕刻庭園（Hirshhorn Museum and Sculpture Garden）於華盛頓的The Mall區，在華盛頓國立美術館的正對面，屬華府的史蜜生研究所。

　　六月六日上午，在美國國務院國際訪客計劃單位的安排下，我到這個美術館訪問該館教育主任勞遜（Edward P. Lawson），他帶我參觀整個美術館的陳列室，指出比較特殊的藏品，解釋建築上的特徵，也說明了這座美術館成立的經過和將來的目標。

　　赫希宏美術館的藏品，大部分是赫希宏捐贈的，有一部分則是後來利用他的基購買來的。由於赫希宏本人很喜歡雕塑，所以他特地要求把一部分雕塑作品，建築時設計陳列在外面。走在美術館的周圍，到處是雕刻作品，因此稱爲雕刻庭園。這些雕刻包括：羅丹的〈卡萊市民〉、〈青年像〉，馬諦斯的〈裸女〉——四件嵌在花園的壁面上，前方有一池水，倒影映入水中，顯出優美的氣氛。畢卡索的〈母與子〉——是他利用車輪、鐵條、破銅廢鐵集成的作品。美國雕刻家大衛・史密斯的鋼鐵雕刻也有數件。其他如：傑克梅第的〈獨立的女人〉、馬里尼的〈騎士〉、曼茲的人物雕塑、柯爾達的靜態雕刻，均很恰當的安置在庭園中的一角。

　　從雕刻庭園正面有一條路直通美術館的地下室，即美術館的第一樓，這一樓設美術館的展覽活動室和賣店。我去參觀時，裡面正在

舉行美國早期寫實畫源瑪士·艾肯斯的回顧展。這位出身費城的畫家，以作〈葛羅斯的診所〉一畫而著名，會場中有他的許多素描手，包括他作此畫的素描構思。還有他畫人像的方法，對同一樓特兒，從不同角度去描繪。艾肯斯一八九九年所作的一幅他的太太畫像，就是此館的藏品，充分刻畫出一個人的內在骨氣。他曾作過許多雕塑──表現馬的各種動態，雕塑的雛型，多半是手捏成的。會場中，不但展出他這些手捏的雕型，也陳列在紙上先畫馬的姿態，以及最後完成的雕塑。艾肯斯的許多作品，往往對同一題材，用各種媒介去表現，包括素描、版畫、水彩、雕塑和油畫。而他在寫實上的功力，在今天看來，仍然受人激賞。

在地下室賣店（販賣美術館的許多出版畫，包括畫冊目錄、幻燈片、名畫

■赫希宏美術館的休息室
　（上圖）
■安東尼·卡羅　季候風
　雕塑　1975
　赫希宏美術館（下圖）

片等）的周圍壁面，掛有數幅歐普藝術家瓦沙雷、亞剛等人的作品，色彩強烈鮮豔，亞剛的作品很大，是畫在許多三角形木條排成的畫面上，畫面並非平面，走在畫前經過，可以看出它有「動」的感覺，完全是利用視覺運動，不斷變化的效果。這種動態效果，在看複製印刷品時，是無法感受到的。雖有經過在作品的前面，眼睛注視作品，即作品不動，觀者的視點移動，才能感受到它的動態。

第二、三樓均為長期陳列的作品。以本世紀的近代繪畫為主。勞遜對筆者說：本來赫希宏也收藏19世紀以前的浪漫派、巴比松和印象畫家作品，後來全部賣掉，致力收藏近代繪畫。因此目前陳列出來的作品，包括從1880年到最近的現代畫。不過由於他購買時，並沒有按照美術館的發展順序，很有系統的收藏，現在美術館在整理作品時，如果發現欠缺某一時代或某一畫派的代表作，便儘量想辦法去購買，補足這種缺憾。例如赫希宏著手收藏時，新寫實派的繪畫尚未出籠，因此他手上缺少這一派的畫，目前美術館就新買了很多新寫實的畫。

當我走到三樓參觀時，發現有一幅我國旅美畫家韓湘寧的新寫實繪畫，題材是紐約蘇荷區的建築物。是他參加美國兩百年「金門畫

■赫希宏美術館展出的韓湘寧作品。

■赫希宏美術館陳列的歐普繪畫，瓦沙雷作品。

■赫希宏美術館展覽室展
出的美國現代繪畫

■赫希宏美術館二樓展出
的美國現代藝術

展」的作品之一。他這幅畫與美國其他新寫實畫家的作品，陳列在
同一室。

　　赫希宏美術館目前共有六千件藏品，繪畫四千件、雕刻兩千件，
陳列出來的僅有六百件。我看這六百件大部分都有相當的水準，例
如畢卡索的十二幅油畫（晚年作品）、帕洛克、羅斯柯、史提爾等
抽象表現派畫家作品，均有一幅以上。本世紀初葉美國畫家，也有
不少精品收藏於此。近十年來的美國現代畫如路易斯的華盛頓色面
派繪畫、席格爾的普普雕刻、勞生柏的集錦畫、艾伯斯的色方塊、
羅森桂斯特的女人，在這個美術館中收藏最豐。

　　赫希宏美術館的建築，是採用圓形的，但內外圓離中心點的直徑
不同，中心點的噴泉離馬路較近。它每一層樓正好繞成一個圓圈，
走完一層又回到原地，第一層到第二、三樓均用電動扶梯，以減少
觀眾的疲倦。各樓也擺著舒適的沙發坐椅，看畫累了，可以坐下來
休息。

　　樓下庭園並設有簡單的露天餐廳。這座美術館是華盛頓地區唯
一陳列美國現代畫最豐富的一座美術館。它的陳列方式，也盡量表
達現代藝術的感覺。

美國的藝術外交

我們常可在美國新聞處林肯中心，看到有關美國藝術文化的展覽，美國現代舞及其他表演藝術團體也經常來台北演出。不僅在我國，凡是與美國有外交關係的國家，都很容易接觸到他們的藝術文化。因此有人說，美國現代藝術在世界各地幾乎無孔不入，就像他們的可口可樂遍及全球一樣。從另一角度來看，這也可說是他們在藝術外交上的績效。

主管此一部門的是美國華府的新聞總署。為了了解美國籌辦對外藝術展覽的情形，六月七日我到新聞總署，訪問他們主管藝術展覽部門。

那天中午，先拜訪華府總署戴軻士先生（Lawrence Daks），他講一口標準的中國話，雖然是初次見面，卻談得很愉快。他請我們到附近餐館露天座吃午餐。李太太原與他熟識，大家聊起洪通其人其畫，戴先生興致很高，他說他對洪通其人，比對其畫要有興趣。我說等回到台北後即寄藝術家雜誌的洪通專輯給他看看。戴軻士數年前曾任高雄美新處處長，近年來每隔一段時間總要出差到亞洲地區，他很懷念在台灣南部任職的一段時光。

餐後，他帶我拜訪新聞總署主管藝術展覽部的兩位先生和一位女士，談了許多有關舉辦藝術展覽的問題。他們每年經常安排許多他們認為具有價值的藝術展覽，巡迴世界各地展出，從事藝術文化外交。

每項展覽，從作品的遴選、裝箱郵寄和保險都需很大一筆經費。美國參加世界上幾項著名的國際美展，也是由華府的新聞總署負責選送作品。他們為了參加兩年一次在巴西舉辦的聖保羅國際美展，每選一位藝術家的作品參加展出，就需花費十八萬美元。

在甘迺迪總統時代，為了宣揚美國年輕一代的成就，他們全力推出一位年輕的普普畫家勞生柏，以軍用專機把他的作品送到義大利，參加世界著名的威尼斯國際雙年美展，果然為美國爭得第一次國際大獎。當時此事震驚巴黎藝術界，一度傳說美國的運用外交力

■華府美國國務院入口走
　廊陳列許多美國現代版
　畫作品

量，貸款給義大利，左右了威尼斯雙年展的評審態度。

就美國現代藝術從一九六〇年後在國際藝壇上取得發言權的地位
來說，他們花這筆錢從事藝術宣傳，是非常值得的。

有一天我在國務院入口的走廊，看到一排不透明玻璃隔板上，掛
了許多版畫，全是美國現代版畫家的代表作，到國務院的訪客，都
可以看到這些畫。他們重視國內藝術發展，不忽視對外宣揚自己的
藝術文化。繪畫是一種國際語言，借助藝術作品推展文化外交，是
最有功效的途徑之一。

美國畫壇新動向──藝評家布魯斯金一席談

自從紐約成為世界現代藝術的中心後，美國畫壇的動向，一直為
人注目，因為她對國際現代藝術潮流的發展，具有最直接的左右力
量。從六〇年代的普普藝術到七〇年代的觀念藝術、超寫實主義之

■華府國家藝術收藏中心顧問布魯斯金

後，目前美國畫壇是否將有新的藝術產生？整個現代繪畫的趨向又如何？

筆者在訪美期間，接觸不少對美國藝術發展具有影響力的人物，也看到許多具有代表性的美國現代畫家作品。從訪問與觀察中，可以清楚地看出美國現代藝術發展的觀貌——目前眾多的繪畫風格同時呈現，似乎發展到一個平原現象，正等待著有天才的藝術家出現去選擇一條出路，從繁複的現象中突破而出。

筆者到達華盛頓的第五天——六月七日上午，訪問了藝評家布魯斯女士（Adelyn Breeskin），她是華府國家藝術收藏中心的高級顧問。當時紐約現代美術館舉行的勞生柏回顧展就是這個中心籌劃的，其他還有許多重要的藝術巡迴展，也都是由此一中心主持策劃。筆者到達華府國家藝術收藏中心時，正好看到他們策劃的一項大規模的美國加州現代美術展覽會，美國西海岸加州畫派十年來的精華三百件都在會場展出。有刻劃生活環境的新寫實繪畫、有反物質文明生活主張歸返原始心靈的超心意畫派作品，更有許多借用各種媒介技巧構成色彩強烈的立體造型，加州畫家很顯著的表現了他們生活地域的特色。

布魯斯金在接受筆者的訪問時，表示了她個人的看法。她說今天美國的畫家擁有太多的自由，將來的繪畫可能走向所謂的「畫」，走向具有深刻思想畫出來的畫，有這種可能嗎？她指出目前有許多年輕人，對物質並不很重視，有嚮往自然的傾向。另一方面有些具有影響力的畫家，也離開城市到鄉村與大自然接近。例如從抽象表現派轉向普普藝術的勞生柏，目前在佛羅里達州的一個小島上作畫，他的近作是在絹絲上塗色，表現出很強烈的創造力。另一位畫家布朗，在康乃狄克州鄉間買下一個麵粉廠作畫室，六月初他的畫在華盛頓柯克蘭美術館展出，都是兩百號以上的大畫，有一幅連作長達五十八公尺，佔了美術館一整面牆壁，他用鮮麗的色彩，非常豪放的抒寫人與大自然的關係。

藝術一直是生活的反映，由於生活環境的改變，繪畫風格必然也

■美國紐約畫派作品陳列
室，右方為勞生柏繪畫
作品，費城美術館藏。

■傑士伯‧瓊斯
集錦繪畫
油彩、畫布、物件（2枝
畫筆）
182.9×93.9cm
1963-64 藝術家自藏

隨之產生變化。過去普普藝術反映了都市化的生活環境，超為實主義畫家從他們的不特定環境中反映現實。布魯斯金的看法是：目前的繪畫表現都市的景象太多了，藝術家離開都市而去表現自然，未始不是精神上的一種超脫。

談到現階段歐洲和美國畫壇的比較，她隨手拿起桌上剛從巴黎寄到的一張艾士蒂夫的畫展請帖說：這就是當今歐洲名氣最大的畫家艾士蒂的近作，也不過如此。她強調美國現代藝術的發展要比歐洲寬廣而有衝勁。二次世界大戰後，歐洲很多藝術家戰死沙場，同時有一部份畫家到了新大陸，因為美國的社會環境有了許多促進藝術發展的條件，吸引了不少外來的藝術人才，無形中促使美國現代藝術變得非常具有國際性。

滿頭金髮，已八十高齡的布魯斯金，坐在華府國家藝術收藏中心的辦公室，對筆者談起美國現代繪畫的發展，不時流露出自傲的神彩。在她坐位旁邊的書架上擺滿世界各地出版的畫冊，牆壁上掛了不少美國現代畫家的作品。她著有美國女畫家瑪莉‧卡莎特作品分析一書，她認為卡莎特作品的偉大之處，是在於她一直提醒自己是美國人。今日美國畫壇最紅的畫家勞生柏、瓊斯等，也是致力於美國風格的強調。如果他們仍然是接受歐洲那一套藝術傳統，美國的現代藝術不會有今天的新面貌。

美國現代畫家之間流行一種觀念：
不是想今天的畫，
要想明天怎樣畫！
藝術重視找尋新的途徑，新的方式。
還沒有人用過的方式，今天美國的方式！
這就是今天美國畫家的座右銘。

一種新的藝術創作，觀眾最少在三、五年，甚至十年、一百年後才會暸解。要想成為一位偉大的藝術家，必需忍受孤獨，不斷地去發現，走出前人從未曾踩過的路。

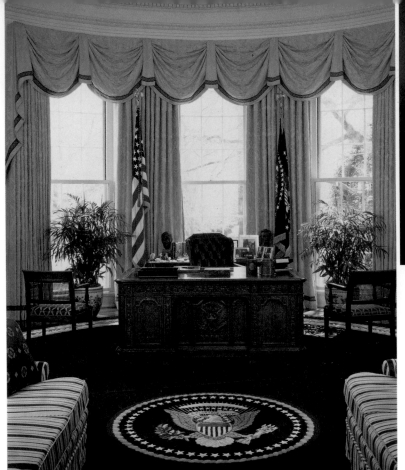

■愛德伍得·F·卡德威爾公司製作　吊燈　1902（這是經典照明設計，並於1902年運用新能源——電力來照明，為東廳設計的此燈包含三座主要波西米亞式的玻璃燈座造型，這些款式在1952年曾被改小一些。）

■每任美國總統都會在環形廳裡選用一張特別的辦公桌來辦公，這是由甘迺迪、卡特、雷根延續下來的傳統。（左圖）

白宮與甘迺迪中心的藏畫

凡是到華府的訪客，都會被邀請參觀白宮。美國是民主國家，總統住的白宮，老百姓也有權去走走看看。白宮開放參觀的時間，是每周二至五上午，邀請參觀券上有總統的簽名。

隨著一群來自全美各州的人，我從東側門房走進白宮，隊伍分成廿多人一組，每組有一男士嚮導，說明各室陳列情形。參觀路線是經後面走廊、總統的書房，然後到東室、綠室、藍室、紅室、國宴廳，最後從正廳門口走出白宮，看到一片草地和噴水小花園。外觀不大的白宮，共有一百個房間，實際開放的只是一部分，二樓總統家族起居室，並未開放供人參觀。

在白宮走了一圈出來，印象最深的是每一個房間和走廊，都佈置了許多畫，最多的是美國歷任總統和第一夫人的油畫像。從史都特所畫的華盛頓，到席克萊畫的甘迺迪及第一夫人，還有尼克森和福特等卅多位總統都有一幅油畫像。時代不同，畫像的筆調和風格也

■白宮內的藍廳　1999（右頁上圖）
■白宮內的綠廳　1999（右頁下圖）

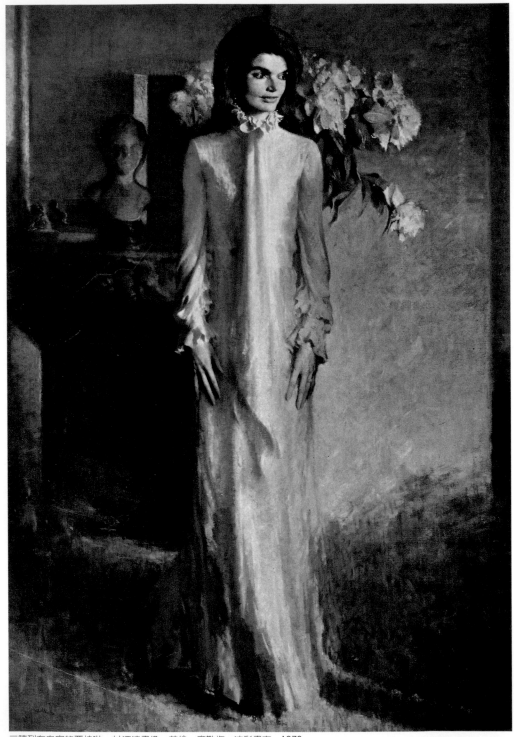

■陳列在白宮的賈桂琳·甘迺迪畫像　艾倫·席勒作　油彩畫布　1970

■白宮素描

有很大變化。十九世紀亞當斯夫人畫像,端莊而典雅。羅斯福夫人的肖像,畫她翻閱書本,並在畫面下方描出她的德言容工,活潑而生動,出自肖像畫家Douglas Chandor的手筆。最與眾不同的是甘迺迪總統及其夫人賈桂琳畫像,甘迺迪站立低頭沉思,穿灰綠西裝,背景一片淺綠。甘迺迪夫人的畫像也是立姿,穿著曳地晚禮服站在室內壁爐一角,燈光從右側斜照過來,整個畫面的氣氛很美,有人批評她這幅畫像風流自賞,不夠第一夫人的氣度。不過,她在藝術方面的素養很高,她住在白宮時期,曾經對家具、繪畫擺飾等都重新加以佈置。

白宮的陳列品,除了總統畫像外,還有不少美國開拓時代,以及獨立建國時期的風景畫、風俗畫,例如貴賓接見室就有兩幅很大的早期風俗畫,畫家並不出名。在白宮以外的許多建築物中,到處可以見到的許多美國現代畫,白宮裡卻一幅也見不到。白宮室內的陳列,還是保持著古典的氣氛。

■巴黎丹尼耶與梅特林製
桌盤 1817
(這件超過14呎長的鍍金箔青銅桌盤,總讓白宮的用餐貴客驚豔不已,雖然這是法國時尚的款式,但是仍有許多美國人不曾見過如此經典優雅的飾盤,拿破崙的建築師夏禾·佩賀思可能是以希臘酒神及酒神隨眾的形象來設計,並賦予此件作品承裝水果及酒的用途。)

　　座落在水門公寓附近，波多馬克河岸的甘迺迪表演藝術中心，是一座國立藝術中心，由建築師史東設計，包括有一座音樂廳、歌劇院和艾森豪戲院。建築用的全部大理石（三千七百多噸，由義大利捐贈）。這裡經常演出最好的音樂、歌劇、舞蹈、舞台劇等。到華府第三天夜晚，我在這裡欣賞一場德國史圖加特現代舞團的公演，全場滿座，節目精彩，至今仍令我回味。

　　一九七一年開館的甘迺迪中心掛有不少世界各國捐贈的現代藝術品。瑞士捐了韋柏所做的不鏽鋼抽象雕塑〈太陽神〉（一九七〇年），安置在音樂廳。進口廣場上兩座大型銅浮雕，為德國所捐贈。歌劇院南廳兩幅哥雅式掛毯，由西班牙捐贈。比國也捐了馬諦斯的掛毯畫。英國捐了黑普奧斯的雕刻，樹立在音樂廳。以色列捐出魏爾的壁畫，置於音樂廳走廊。

■藍廳是以儀式使用的功能來設計的，它的款式仿效法國皇室的風格。1962年，賈桂琳·甘迺迪擺設許多詹姆士·摩洛時代白宮的家具。

■甘迺迪中心內設有影劇院、音樂廳、圖書館等，為綜合藝術中心。

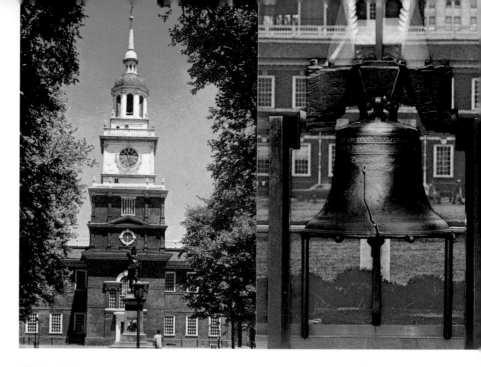

■費城的標誌──自由鐘
　與獨立聽

費城行

　　到美國想看藝術方面的事物，究竟要到那一州或那一個城市？在時間有限，地方又很遼闊的情形下，計畫行程是相當重要的。在我到達華盛頓的第二天，國際訪客計畫單位的南茜夫人，與我討論訪問旅程，她站在一幅美國地圖前，說明各州各都市在美術方面的特色。

　　大致說來，在美國要看藝術方面的活動，還是以東部的大都市紐約、波士頓、費城和華府為主。紐約有世界現代藝術之都的美譽，波士頓和費城是美國的古城，藝術風氣濃厚。不過，還有很多城市，均具特色，諸如新墨西哥的聖塔菲，保留有典型的印第安手工藝。坎薩斯城納爾遜美術館有豐富的東方藝術收藏。芝加哥、明尼亞波里斯的藝術協會及沃克藝術中心，辦得多彩多姿。洛杉磯、舊金山等西部城市，也有他們特殊藝術環境。美國是一個地方藝術文化普遍發達的環境。美國是一個地方藝術文化普遍發達的國家，全國共有一千五百多座美術館，分散在各地都市。

　　因為國務院給我安排的訪問，只有一個半月，不可能每一個地方都去，只能做重點式的參觀。三天後，他們為我安排好整個訪問行程表，包括各地接待聯絡人名單地址，以及參觀的重點，甚至連全部旅程機票都已預定好。整個行程是從華盛頓出發，先後到費城、佛羅里達州的奧蘭多、新墨西哥州、坎薩斯城、明尼亞波里斯、芝

■賓州費城城景，市政廳塔樓與連接美術館的富蘭克林大道，賓州費城的代表風景。

■巴恩斯基金會收藏館
■費城街景一瞥

加哥、水牛城、波士頓，最後一站是紐約。其中，到奧蘭多是準備去看迪士尼世界，水牛城則是想看尼加拉瓜大瀑布。本來也想去看黃石公園，但如果去的話就必須捨去坎薩斯城，最後我還是選擇了坎薩斯城。要看風景名勝以後還有機會。

六月八日看過國會圖書館後，結束在華府七天的訪問，搭下午八點五分的火車出發前往費城。經過二小時十分到達費城。所住的旅館建築物很大，但也很老，名字就叫富蘭克林，門前街道插滿美國星條旗，彷彿立即令人感受到它的歷史氣息。費城是賓州最大的都市，也是美國歷史名城，獨立宣言與憲法起草地，保存在費城廣場東邊舊市街中心的自由鐘，成了費城的標誌。一六八二年威廉潘設計建築這個城市，把它稱為兄弟友愛之城，棋盤狀分畫整齊的街道，成為美國都市計畫的典範。

費城也是著名的學術、藝術之城，它有很好的美術館、藝術學校、音樂廳、劇場和交響樂團。不少美國藝術史上的名畫家，如韋斯特（Benjamin West）、艾肯斯（Thomas Eakins）和今日享有盛名的寫實大師魏斯（Andrew Wyeth）均誕生於此。收藏法國印象派名畫的巴恩斯基金會收藏館座落費城。美國第一座美術館，以及最早的美術學院，就設在費城。我在這裡整整兩天的時間，主要的節目就是參觀這座美術館和訪問這所美術學院。

■費城賓州美術學院的校
　門口

訪賓州美術學院

　　美國有採用最前衛教學方法的藝術大學，但也有保守最傳統的美
術教學方式的學校。它們各有特色，你若說到底那一種教學方式比
較好？一時很難下定論。我到費城訪問的賓州美術學院，就是屬於
傳統的學院派，它創立已有一百七十多年，至今仍然保持典型的傳
統教育方式。但在教學觀念上，則具有傾向現代教育的趨勢。

　　賓州美術學院（Pennsylvania Academy of the Fine Arts）位
於費城的柏德街與櫻桃街之間。走到這所美術學院的門口，看建築
物的外表，要不是門上方石碑刻有校名，我還以爲是舊式旅館，看
不出它是美國資格最老的一所美術學院。進入內部，有寬敞的畫
廊、設備齊全的繪畫教室，大理石的建築，厚實而典雅，陳列許多
一百多年來出身於這所美術學院的畫家的代表作，尤其是美國繪畫
史上最早期畫家作品，這裡均有收藏。十八世紀後半期名畫家韋斯
特，曾爲這所學院作兩幅大
壁畫，近於拓荒時代的民情
風俗畫。韋斯特出身費城，
後來遠赴英倫，創設了倫敦
美術學院。

　　當時這所美術學院的教務
長杜柯士達（Arthur de
Coste）年約五十多歲，蓄
著落腮鬍，過去他也在此教
素描和油畫，他親切地接待
我參觀畫廊，說明各種教學

■費城賓州美術學院教務
　長柯士達

設備，並選出夏天剛畢業的一班學生作品，讓我了解他們作品的水準。坐在他的辦公室裡，我們的話題，從這個學院的歷史、教學實況，一直談到東西美術觀點異同的問題。

賓州美術學院創立於一八〇五年，最早創建者共七人，其中三位是畫家。它是採取自由進修方式，招收十六歲以上的學生，年齡不限制，現在多數是年輕學生。修業期限四年，頒給結業證件，其他州立藝術大學也承認他們所修的學分。

目前該院學生約有四百人，也有不少來自世界各地的學生。入學的資格只看繪畫作品，不是看作品的優劣，而是注重是否具有前瞻性。教學的內容包括兩部分：一是美術史，另外就是繪畫或雕塑，不授其他課程。教學方法是採歐洲傳統的學院派方式，以技術訓練為先，頭兩年大家一起畫模特兒，後兩年可以申請自己的畫室，可以自由選擇發揮，但最少要同時請四位教授來指導批評。由於每位教授觀觀點不同，同樣一位學生的作品，在甲教授看來是非常好的佳作，經過乙教授評鑑時，可能被批評得一文不值。杜柯士達教務長特別強調說：這對學生說來是一種震撼，不過，經過不同觀點的許多教授指導批評後，學生可以從中選擇，找到適合自己個性的老師。這一點，也就是賓州美術學院的一大特色。因此，他們特別注重聘請觀點和想法互不相同的教授，使學生有機會接觸不同的觀術觀，開闊自己的視野，避免被閉塞在某一種固定的模式。說來這也是合乎民主而現代的美術教育觀念。

■費城賓州美術學院學生作品（上圖）
■美國歷史最久的藝術學院之一──費城賓州美術學院教室一景（下圖）

■費城美術館及其前方的
　地景畫

費城美術館

　　費城的許多美術館中，規模最大、歷史最久的是費城美術館
（Philadelphia Museum of Art）。數十年前有一位美國現代畫
家，在一塊很大的停車場水泥地面上，畫滿彩色線條的地景畫，把
繪畫從室內牆壁上解脫下來，運用到人類生活環境上。這幅出盡風
頭的大「畫」，就畫在費城美術館前面的一大塊地面上。

　　在第二次世界大戰之前，該館並不很出名，因為它缺少歐洲的藝
術名作。可是，到了戰後，它獲得了民間捐贈的兩大收藏，從此情
況完全改觀，一躍而為美國首屈一指的大美術館。這兩大收藏，一
是亞連斯堡蒐集的哥倫比亞雕刻；另一為賈拉迪的現代美術收藏。
兩者內容雖不同，水準卻很高。前者有一百九十七件，後者共為一
百七十九件，畢卡索〈三樂師〉、〈抱著山羊的男人〉，克利的〈風
景〉，蒙德利安的〈構成〉等近代繪畫史上的名作，均在其中。

　　六月九日上午十一時我到這個美術館，有一位當嚮導的美術館女
士帶我參觀，整座館佔地很大，上下兩層樓連地下室。陳列品按照
時代、國家分室展示，第一次參觀，如果沒有人當嚮導，很可能會
漏看許多名作。例如有一間美國普普藝術之父——達達派畫家杜象
作品陳列室，我去參觀時，許多件已被借到巴黎龐畢度藝術中心展
出，只剩下怕損壞的作品仍然陳列出來。就在這陳列室旁有間一片
漆黑的小房間，看來空無一物，只有一扇木門。那位嚮導要我走進
黑暗房間的那扇木門，然後把眼睛緊靠木門的一個小洞往裡看；果
然，眼前出現了一片奇光異彩的自然奇觀，草地上還躺著一位少

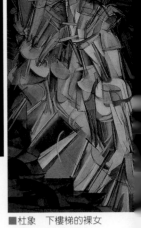

女。原來那是杜象的一件著名作品，嚮導輕聲的說——杜象在逝世前三年，創作了這件很神奇的作品，他自己從來沒有解釋過這件祕密的創作（見上圖）。杜象的未來派名畫〈下樓梯的裸女〉即藏於這間展覽室。

■杜象　下樓梯的裸女
　1912　費城美術館藏
■杜象　既有的、溺水、
　照明瓦斯、瀑布
　裝置作品內部房間
　費城美術館藏
　（左上圖）
■費城美術館陳列的中國
　明代住家客廳和中國眠
　床（下二圖）

看費城美術館，給我留下的一個最深刻印象是，它兩樓右廂的兩間陳列室，有一間是我國明代一位朝廷大臣的住家客廳，佈置得跟原來的樣子一模一樣，家具、室內壁面的木板、正堂桌上的擺設，都是原原本本從我國搬過去的「古董」。另一間是我國清代的一座廟，也是照原樣陳列，包括室內菩薩、雕窗、彩繪天花板，說明卡上註明原是北平的一座廟。另外還有中國的書畫、陶瓷器等都闢專室陳列。走入其中，就像到了一個古代貴族的家庭，或踏入一座神廟，使人有真實感。我沒有料到，居然在這麼遙遠的異國，看到了明清兩代的遺物。

費城美術館中的各國陳列室，特別注重展示每一個國家，每一個地方，每一個民族固有的傳統藝術風格。從生活環境的裝飾佈置，到宗教的崇拜，神殿的設計，都盡量按照原來的樣式擺設。例如日本館，整個房間佈置成典型的日本式庭園，有木屋、朱橋，甚至庭院中栽種的竹子，也是從日本移植而來的。有一間拿破崙住過的房子，從歐洲搬到這裡陳列出來。在中國藝術品陳列室的周圍，設有日本、印度、

奧地利、義大利、埃及等陳列館,都是採取如此整體的佈置。走在
其間,彷彿進入藝術古物的世界博覽會,多彩多姿。

　　這裡收藏的美國藝術品,全部集中陳列在一樓右廂,走入美術館
首先看到的就是他們收藏的美國藝術。前面四室爲美國繪畫館,掛
出來的作品很多,空間稍嫌擁擠,有不少好畫被擠在壁面一角,令
人覺得很委屈。我繞此館走了兩次,也許因爲名作如林,有很多繪
畫看過後反而沒有留下什麼印象。倒是有幾位名家作品,至今記憶
猶深,一幅是勞生柏的普普畫,用集錦技巧,風格活潑豪放。還有
出身賓州的名畫家魏斯的彩蛋畫〈聖燭節〉,就掛在與勞生柏作品
的同一室,我站在他這幅畫前,仔細透過畫面上的色彩,看他作畫
時的用筆方法,主題部分都用很細緻的筆法描繪,其他則用比較概
略的塗法,但整體還是很統一。魏斯在此畫中把焦點放在窗外的一
根砍斷的木材,晨光照在木材上,也透過玻璃投射到室內,畫出了
他寧靜而孤獨的人生觀。早期風景畫家恩尼斯(G. Inness 1825-
1894)的油畫,共有十多幅,郊野景色居多。艾肯斯的代表作,
這裡有專室陳列,包括他的人像油畫、小件雕刻、繪畫草稿等共五
十多幅。這位曾執教賓州美術學院的畫家,寫實的能力很高,下筆

■費城美術館陳列室畫中
人物與時裝婦女相對照
（左上圖）
■費城美術館展出攝影作
品──跳繩運動，呈現
動態影像（左下圖）

■莫內　白楊木
油彩畫布　1891

精確有力。

　　有兩間美國婦女服裝展覽室，由模特兒穿著開拓時代盛裝的打扮，背後的壁面掛著畫家們筆下的美國婦女，如卡莎特畫的女人即有數幅，兩相對照之下，可以了解生活與與繪畫的關係，很多繪畫作品忠實地記錄下當時人們的生活情景。

　　歐洲藝術品展覽室分布在中間及左廂，十九世紀至廿世紀之間的繪畫，數量當豐富。塞尚最著名的大畫〈浴女〉、〈聖維多山〉、梵谷的〈花〉、高更的〈自畫像〉、莫內的〈白楊木〉等都收藏於此。前文中所提的杜象陳列室，收藏了杜象一生重要作品，是全世界收藏杜象作品最豐富的地方，在歐洲反而看不到如此豐富的杜象作品。近代雕刻先驅布朗庫西的雕刻，這裡也有專室陳列。

　　費城美術館的藏品，廣泛而豐富，不侷限某一時代或某一地區，不強調什麼特色，對愛好不同的觀眾都具有很大的吸引力，這也就是它的特色了。

■塞尚　浴女　1906
費城美術館藏

■費城藝術專欄作家

■費城的畫廊四景
　（右四圖）

藝術專欄作家一席談

　　參觀了費城美術館，訪問了賓州美術學院之後，費城一家著名的下午報藝術專欄作家，請我到市政府前的一座四十一層大廈頂樓餐廳聚餐，賓州美術學院教務長也在座。這位專欄作家是女性，畢業於賓州大學，專攻藝術史。她在費城這家下午報工作已有多年。我們的話題，很自然地從她在報上如何寫藝術專欄，談到藝術雜誌、畫廊的經營，以及費城的藝術氣候，她也問起台北的藝術活動情形。

　　平常她的工作是撰寫有價值的藝術新聞，遇到比較重要的消息，則加以評論發表在該報的星期日專欄。她舉例說：昨天電視上播報剛退休的美國駐英大使，公開發表要捐兩百萬元給費城美術館，他捐錢給費城的動機是因為他是費城人，對自己的家鄉有一股特殊的感情。她看到這個新聞，立刻訪問費城美術館負責人、藝術學校學生、教授，以及其他藝術界人士，談談如何運用這筆錢？是用來增加美術館的設備呢？還是用來購藏作品或作其他用途。這種報導不但對這件事有良好作用，更可引起一般大眾對藝術的興趣，以及對

許多藝術活動的關心。本來這位退休大使，準備在紐約設立電視美術館——視聽並重，同時展現四個銀幕，可以用比較方法觀畫。但是這項計畫，卻被喜愛藝術的費城人爭取過來。

費城的許多藝術活動，多半是私人提倡，捐助款項；政府雖有一筆藝術基金，但要在舉辦大規模藝術活動時，才撥出使用。這位專欄作家談到費城的藝術風氣時，她說：費城的藝術家約有五百人，比較具有規模的正式畫廊共有廿家，它們售出任何年代，任何地方的繪畫、素描、工藝品、版畫和雕塑，也有專售費城地區畫家作品的畫廊，它們都聚

■費城建築物公共藝術一
　柯爾達彩色布畫
　（上圖）
■費城公共藝術一杜布菲
　雕刻（下圖）

在很近的範圍內，使前往參觀的人員都近在咫尺。這些畫廊內部的陳設相當講究，而且各有特色，集中在一區，很能吸引遊客。它們是促進藝術發展的一股最基本力量。

談到費城現代繪畫是否有什麼新趨向時，她說：藝術演變到現在，已變成一種經驗，一種觀念，目前的現代畫廣泛運用素材，朝向很多的方向進展。比起其他城市，費城的視覺藝術可說很強，但有時又顯得保守。美國第一個美術館和美術學校起源於費城，當地的畫家多少都受到它的影響。

當我走出這座大廈，與費城的這些初識的藝術朋友分手時，看到大廈裝飾著杜布菲的巨形雕塑，懸掛著柯爾達的彩色布畫，街道上和現代建築中，很適切的裝置了不少公共藝術，我真正感受到這裡確是藝術氣氛濃厚的城市。

■奧蘭多海洋館的日本館
　眺望

奧蘭多的迪士尼世界

佛羅里達州的奧蘭多，原以盛產橙而著名。收穫季節，廣大的橙園，結滿金黃的果實。那裡加工製造的果汁銷往全球。但是，今天很多人到奧蘭多，並不是去看那裡的橙園，而是到華德迪士尼世界度假遊樂。

六月十一日上午，我從費城搭機往奧蘭多，同機的許多美國人，都是南下度假，下了飛機搭車到喜來登假日旅館，見到的也是一批批到此遊樂的旅客，他們除了想曬曬佛羅里達的陽光之外，到這裡唯一的目的，就是遊迪士尼世界，以及附近的海豚世界。

奧蘭多的迪士尼世界（Walt Disney World）是在一九七一年十月開幕的。創意豐富的卡通藝術大師華德迪士尼，在一九五五年加州迪士尼樂園落成不久，他就構想建造一個比這個樂園包容更廣，也更有發展性的新世界。於是他選定了靠近東岸，氣候溫暖，可以全年經營，住家不多，地價較為便宜的奧蘭多，開闢第二個樂園，把它稱為「迪士尼世界」。遺憾的是當它落成時，迪士尼已離開了人間。

■奧蘭多迪士尼世界一景

■海洋生物館的水舞

　這個迪士尼世界，位於佛羅里達州際公路邊，在奧蘭多市區西南方，佔地一萬一千公頃，是紐約曼哈頓島的兩倍大。我從所住的旅館坐專車去參觀，卅分鐘的車程，所看到車窗外的景色，除了橙園，就是草地與沼澤，人家很少，看得還是很荒涼。不過，他們就在這個多水荒涼的地方，建造了這麼具有規模的迪士尼世界，照樣吸引無數的遊客。

　當我下車走到迪士尼世界的門口，並沒有看到想像中的魔術王國宮殿──迪士尼世界的標誌，只見到一個大湖和繞著湖的周圍在空中行駛的單軌電車。原來要坐上這個電車到對岸，才能進入魔術王國的大門。行駛在單軌鐵路上的自動電車，流線的外型設計，快速無聲，坐在車上可以俯視周圍的景色，中途穿過一座Ａ字型旅館。這座現代建築是迪士尼世界裡已建好

■迪士尼世界的Ａ字型建築車站，自動電車可以穿越其中通過。

的兩座旅館之一，它是在一座預鑄工廠裡，事先架構好的建築，每一個房間單位，都事先安置好水管、照明、家具、地毯等設備。建築物本身曾被列入美國現代建築的代表作之一。

　迪士尼世界擁有自己的預鑄工廠，可以大量生產鋼筋骨架的旅館房間和它自己的衛星社區（其中包括一座奇特的實驗城）所需的建築物。魔術王國裡的許多古典建築，以及許多奇幻世界景象，都是出自他們的預鑄工廠。

　自動電車把遊客送到迪士尼世界的精華──魔術王國後，又載滿遊倦而返的遊客，回到門口。如果不願坐電車，也可以乘行駛湖上

的大型遊艇。進入魔術王國，導遊小姐先帶你坐一趟環繞整個「王國」行駛的老爺火車，沿途介紹奇觀異景，讓你先進入想像世界，返歸蠻荒原始，夢想未來宇宙，然後再下車步行探訪王國裡的奇異世界。

迪士尼從「米老鼠」發展到「奇幻王國」，他不斷在動腦筋，把現實與夢想，過去與未來融而為一。他是一位創造歡樂給大眾的藝術家，兒童到了他的世界，很高興地發現了夢想與童話中的王國；大人們踏進他的世界，彷彿重溫往日的舊夢，拾回童年的記憶與歡樂。

從迪士尼世界的奇幻王國走出來後，我特地到設在入口旁的華德迪士尼紀念館參觀，看了裡面放映的一部他的傳記影片與其他資料。其中介紹了很多有關建造這個迪士尼世界的構想和實際的問題，而且是表面上不容易看到的東西。

在迪士尼世界裡所有的交通系統，都是沒有污染力的。它的許多建築物，如前述均為預鑄式的。它在建造時，有相當大的部分，完全架構在一座安置服務設備的地下室上面，地下室裡有動力線、電話線、空氣調節裝置、垃圾處理真空管道、供水系統和下水道系

■奧蘭多海洋生物館的日本館表演珍珠女採珍珠情形

■奧蘭多「海豚世界」遊
樂場的海豚表演

統。並且配合電動火車的路線，沿著輸送管道將各種供需品，運送
到地面或地下各種需求不同的地區。在整個地區，它保留有三分之
一面積，設計成一個獨特的保留區——超過三千公頃的沼澤地叢
林，供禽鳥、蛇、魚和熱帶樹在其中生長。在迪士尼工作的一萬兩
千人，似乎只知道他們從事著一種高利潤的營業，他們很少想到他
們在都市心理學和都市工業上也有非凡成就。建築家彼得·布雷克
指出這個實驗性的迪士尼世界，可能是明日社區的表率，它領先現
在的社區至少廿五年。

迪士尼的構想與所有建設都是爲了人們的歡樂而設計，事實上，
除了製造歡樂外，他們在建築方面也大有建樹。

在奧蘭多的兩日遊，參觀了迪士尼世界之外，也看了附近的一個
「海豚世界」遊樂場，佔地也不小，有海豚表演、海洋生物館、滑
水表演、高塔瞭望台、熱帶風味的建築，遊人很多。其中使我很感
意外的是裡面設有一個日本館，旁邊的水池現場表演日本珍珠女潛
水採珠的情形，池畔圍著一大群遊客。站在我旁邊的李太太看了他
們的表演，不禁說：日本人眞會做生意，也很懂得借機會做宣傳。

聖塔菲的印第安風光

　　美國有許多地方，因為富有人文地理環境的特色，儘管時代如何進步，他們仍然刻意地保留原來具有的特色，不因機械文明的發達，而破壞它原始的面貌。這種地方性的特色，往往非常引人入勝。新墨西哥州的聖塔菲（Santa Fe），就是一個很好的例子。

　　六月十三日我從奧蘭多經達拉斯飛到新墨西州的阿布奎基，一下飛機，就看到機場的建築與眾不同，外型完全採取印第安式的土房子造形，顏色也塗成土黃。從阿布奎基機場搭車往聖塔菲，一小時半的車程，都是高低起伏的沙丘，稀疏的小草被陽光曬得枯黃，極目望去沒有高山，也沒有樹木，只有一些矮樹叢零零散散點綴在沙漠中。我無法想像在這樣的地方怎樣生活。

　　但是，到了聖塔菲，我立刻被這個地方的特殊景觀所吸引。只看周圍環境的建築物，就可體會到一種強烈的印第安風土色彩。所有的建築物，都是印第安式的泥土房子，厚厚的牆，

（左圖由上至下）
■在葛斯牧場的歐姬芙住家
■聖塔菲黃昏城景
■聖塔菲旅館的建築外觀
■聖塔菲的一家旅館採用印第安厚牆土房子建築

從屋頂到地基均為同樣的土黃色，平面屋頂與牆壁都成九十度直角，層層疊疊像許多方格子的組合，窗戶很小，門也不大，露在牆外的只有一些木樑柱子。據說，他們因為處於高地沙漠附近，陽光直射，氣候乾燥炎熱（我在這裡停留五天，天氣熱得連汗都蒸發掉，雖然很熱，身上卻完全不流汗），住在這種厚牆的土房子，卻可冬暖夏涼。

這個曾是印第安人居住的聖塔菲，現在已發展成一個很多白人居住的城鎮，蓋了不少新建築。不過，這許多新建築，只有內部是現代化的新設備，外形一律保持傳統的土房子形式，幾家觀光飯店，更刻意表現這種土裡土氣的特色。到達聖塔菲的市區，已是下午五點多，但是陽光仍然炎熱，這裡要到下午十時才天黑。我們把行李往旅館一擺，就步行到街上蹓躂。所有商店下午五點一過，全部關門下班，人們都開車回到郊外的住家，街上靜悄悄的空無一人，只有外來的觀光客，住在市區。整條街上像一座空城，商店打烊卻不關燈，燈光打在櫥窗內的商品上，隔著透明玻璃櫥窗，可以清楚看到裡面的擺設。其中最多的東西，就是印第安色彩濃厚的手工藝品。

第二天上午，我們再到這條街上時，人們熙來攘往，熱鬧非凡。在附近一長排的舊屋——新墨西哥博物館門廊下，許多印第安婦女擺著地攤，兜售各種她們親手做的藍色珠串、羽翎頭飾和小型的陶器，色彩豔麗奪目。這個小市集，也是此地獨有的景致。

■新墨西哥的聖塔菲是美國最古老的城市，保有印第安與西班牙色彩的混合文化。

■聖塔菲土房子建築外觀（上圖）
■聖塔菲一家畫廊門口（下圖）

■聖塔菲一家民俗商店陳
列的手工藝品
■鮮豔多彩的美國印第安
手工藝品（右二圖）

多彩的印第安手工藝

　　在聖塔菲到處可以見到利用印第安傳統藝術的特色製作出來的工藝品，繪有印第安圖案的陶器、金屬做成的飾物、鑲著當地出產的一種藍寶石做成的項鍊、手環和胸飾，在獸皮上描繪彩色圖紋的裝飾畫、羊毛織成的披肩、紅黃黑三色相間的編織物，以及各種面具。這許多工藝品，一直保持手工製作的趣味，純樸粗獷而自然，十分令人喜愛。

　　美國印第安人的藝術，近年來逐漸引起人們的重視。藝評家華特曾經指出最近歐美有一種揚棄工業文明呼聲，現代人反而極力企求捕捉印第安藝術哲學中的自然。有人說如果在美國尋找不受外表影響的土生土長藝術，只能在印第安人藝術中，才可尋獲。他們是美洲大陸最早的居民，從很早開始，他們就懂得採用天然原料，做出繁複的圖案和鮮豔的色彩，運用豐富的想像力，美化裝飾自己的身體、服飾、武器、工具和住的房屋。他們的藝術特別顯得多彩多姿。

　　今天，美國印第安人的數量已日趨減少，他們的生活方式很自然的逐漸被白人世界取代。隨之而來的就是他們的傳統藝術必將逐漸失傳或式微。這種情形和世界各地未開化土著民族的遭遇完全相同，一旦文明進入，原始的純真、粗獷樸拙之美就隨之而喪失。在這種情況之下，如何保存他們的藝術，便成為重要的課題。

　　目前，美國政府特地在聖塔菲設立了一所「美國印第安藝術研究所」，致力於印第安藝術人才的培養，希望從教育著手發展他們的藝術。另一方面，則是致力於實用藝術特色的推廣，這也是他們提

倡手工藝所走的正確途徑。

我到聖塔菲時，特別留意考察他們如何發展印第安手工藝，他們從基本的教育方面下功

■藍寶石作成的印第安飾物

夫，從現實經濟的觀點著手，兩方面都做得很有成績。在聖塔菲附近，有不少手工藝才俱佳的印第安人，終日埋首於各式各樣手工藝品的製作，從人身上的首飾到家庭裝飾品，無不包括在內。他們製作工藝品的素材，跟他們所作的繪畫一樣富於想像力，幾乎當地垂手可得的東西，都被他們充分加以利用。尤其是他們僅就利用當地特產的藍寶石，就設計出十多種不同的飾物，有掛在胸前的、有吊在耳上的、有插在女人髮上的、也有戴在手上的、更有設計在腰帶上的。造形的變化，趣味繁多，加上製作精良富有特色，目前這種印第安手工藝品甚受一般美國人歡迎。在聖塔菲看到這許多印第安手工藝品，我聯想到台灣原住民的藝術，實在可以從手工藝的研究發展，找到一條出路。

■印第安工藝品寶石項鍊

參觀美國印第安藝術研究所

　　設在新墨西哥州聖塔菲城的美國印第安藝術研究所（The Institute of American Indian Arts）是美國聯邦政府直接撥款創辦的，全美唯一的一所印第安藝術研究所。六月十四日，當地國際訪客服務中心女主任（James E. Snead）開車接我到這個研究所參觀，我興趣很高的一一參觀他們的設備與教學，並訪問在此執教版畫、雕塑的教授，及另一位隸屬此一研究所的美術館館長。三人中，有兩位都是印第安人。

　　此一研究所成立的宗旨，我在上一篇談印第安手工藝一文中已提過，他們想從教育著手，從事印第安藝術的研究與發展。研究所附設一座美術館，內有相當於藝術專科學校的整套教學設備，設有工業設計、雕塑、版畫、繪畫、陶藝教室，設備非常齊全，教學器材如版畫、陶藝等也都是現代化的工具和材料。

　　在這個藝術研究所進修的學生，平時共有二百五十人左右，到暑假時減到二百人，都是來自全美各地。但是，他們規定最少要具有四分之一印第安血統的青年，才能進入此校。入學後一律給予公費。

　　學生雖然不很多，在這裡擔任研究執教的教授，卻多達一百人，資格並不限定必須是印第安人，有不少白人也在此執教。一位出身於聖塔菲，現已成名的印第安畫家史蕭德（Fritz Scholder）曾經在這裡教過一段時期。

　　此一藝術研究所，成立於一九六二年，學校佔地頗大，校舍建築外表採用印第安式的土房子。他們的教授指導學生在建築物的大塊壁面上，做了很大的彩色壁畫，校園中也樹立不少學生們所做的巨型雕塑作品，充滿印第安藝術氣息。

　　當我們參觀了各種教學設備後，一位身材高大有印第安血統的雕塑教授打趣地向我說，他很高興看到我對他們少數民族的藝術發生興趣，從那麼遙遠的地方來參觀他們的藝術，並特地要跟我握手致謝。他還幽默地開玩笑說：他腿長得這麼長，是因為以前祖先常被白人追趕，腿長跑得快才能逃過一命。惹得大家哈哈大笑。一百多年前，誰會想到聯邦政府會設立這樣的一所學校？

　　我問他，印第安藝術的特色在那裡？他說美國印第安約有六十族，各族藝術風格不同，但所表現的題材都與信仰有關。現在他們在這個研究所傳授的藝術，是比較注重於生活化、實用化，重視藝術技能訓練，使學生走出這個學校後，能有一技之長。如果能夠繼續自己深入研究，也很可能成為一位著名的藝術家，由他們創作出來的作品，也自然富有民族性的特色。

　　走出這所別樹一格的學校，我得到不少收穫與啟示，但也有很多感慨！

■美國印第安藝術研究所教室一景（左圖）
■美國印第安藝術研究所陶藝教室（右圖）

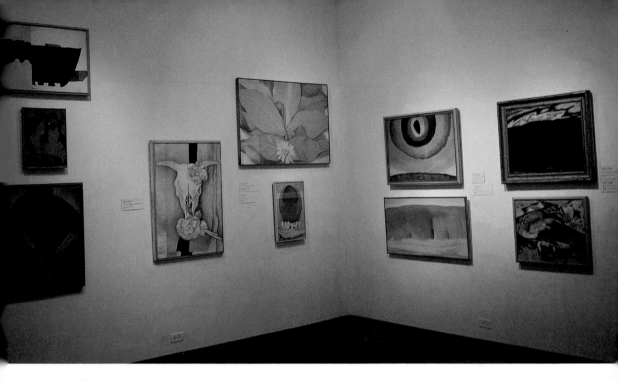

■聖塔菲美術館的歐姬芙
繪畫作品展覽室

■歐姬芙在幽靈農場作畫

風土與藝術

　　聖塔菲並不是一個很大的城市，但是它卻擁有好幾座美術館、博物館。我一一走訪這些美術館，深深覺得設立這種地方性的美術館，的確具有它積極的功能。它不必像一般大型博物館需要一筆龐大經費，設法蒐羅世界名畫，也不須擔心沒有東西可以陳列。因為它設立的目的，就是以提倡一個地方的藝術文化為主。屬於這個地方的藝術文化、歷史與現況、人民生活的變遷、風土環境的特色，都可以透過博物館的陳列品展示出來，使當地人看來，對自己生活的家鄉有更深一層的體認，更增加一份情感。對外來的觀光客來說，則可以在很短的時間內，對這個地方的藝術文化與風土環境，得到概括的認識。

　　通常這種地方性的美術博物館，規模並不很大，藏品也不在於以多取勝。重要的是在於它能反映出一個地方的文化特色。因此，參觀這種博物館別有一種情趣，不會使人眼花撩亂，也不會因展品多得使你看了覺得一時無法吸收。我看聖塔菲的數家美術館，便頗具這種地方性博物館的特色，呈現地方風土的芬芳。　座落在聖塔菲舊區的新墨西哥州博物館，陳列品以當地的民俗文物為主。早期居民的生活情景、民間使用的器物、印第安部落的模型圖片、當地山川特殊景緻等等，都依照年代先後次序展示，使人對新墨西哥古老

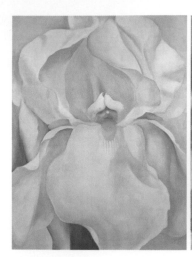

的一面有所認識。

　　在這座博物館的近鄰，有一座「聖塔菲美術館」，藏品偏重於美術作品，新舊兼具，許多畫家（包括白人與印第安人）在先後不同年代描繪新墨西哥的風景畫，這裡陳列很多。年代不同，風格相異，但是他們刻畫的對象卻歷久不變。新墨西哥廣漠的荒野、荒地上的奇岩和異卉、厚實而富有體積感的黃土房屋，還有那明淨的藍空，一直出現在他們的畫面上。其中最著名的一位畫家是歐姬芙（Georgia O'kerffe 1887-1986）。這位因嚮往聖塔菲的自然風土而來到這裡作畫的女畫家，創造了一種造形單純且富有超現實感的寫實繪畫，如〈教堂〉是她的代表作。過去我從印刷品上見過她的畫，但一直不能感受到其中的奧祕之處，直到踏上聖塔菲的土地，看到這裡的景色，才悟出原來她這種風格的畫，就是新墨西哥特有的風土環境孕育出來的。親眼見到這裡的建築，再欣賞她的畫，可以真切了解風土與藝術品的關連性。她的畫完全是真實地表現她對這裡的感受。在聖塔菲設有一座「歐姬芙美術館」，收藏有她早期少見油畫代表作，是歐姬芙基金會設立的美術館。

■歐姬芙
白色鳶尾花地7號
油彩畫布
101.6×76.2cm
1957
馬德里泰森美術館
（左圖）

■歐姬芙
新墨西哥州陶斯村瑞卡歐教堂
1930
美國福和市卡那美術館
（右圖）

■歐姬芙美術館外觀
The Georgia
O'Keeffe Museum
217Johnson Street
Santa Fe.

印第安人的現代藝術

　　在聖塔菲的美術館，可以看到印第安原始民俗文物，也可以觀賞到他們的現代藝術，距峽谷路口右邊有一家費恩畫廊，五間展覽室都是陳列印第安人的民俗文物，包括沙畫、陶器、馬車、織布、首飾，以及一部分早期印第安畫家的油畫和水彩。其中一間陳列室，把整部早期木製馬車，擺在中央，車上放著大形的陶器、陶塑人物，四周壁面和天花板都裝飾著各種鮮艷的織布、編籃和沙畫，佈置成印第安人的佳家一般。掛在這裡畫廊的畫，有些是標價出售的。我看了比較喜愛的幾幅，價格都在八千五百美元左右，年代愈早的估價愈高。從聖塔菲市區往東走，約廿分鐘車程的郊外，有一座輝萊特美術館。我去參觀時，中間的展覽室正舉行「史蕭德畫

展」。史蕭德（Fritz Scholder）是出身聖塔菲的一位印第安現代畫家，他運用活潑奔放的線條，強烈的色彩，描繪新墨西哥的印第安騎士，一幅大畫面只描繪一位騎馬狂奔的印第安人，造形有點近似英國現代畫家法蘭西斯‧培根的變形人物。不過，史蕭德的畫面，在強烈的動態之餘，更有一股狂野的生命力，有時僅用紅黑兩色，單純有力。這位印第安畫家，現在已經聞名美國現代畫壇，我在費城美術館就看到收藏有他的一幅畫。目前這位成名的畫家仍然住在聖塔菲，這裡的環境有利於他的創作，醞釀出

環球美術館見聞錄 · A r t M u s e u m s around the World

與眾不同的風格。人們看到他的畫立即可以猜出他是位印第安人。

■印第安現代畫家史蕭德油畫〈奔馬〉

　　隸屬美國印第安藝術研究所的一座現代美術館，則完全陳列今日印第安畫家的創作，除了油畫、水彩之外，有不少是藉助各種媒材組合構成的立體作品。美術館內部的陳列，相當新穎而富於變化，空間也利用得非常適當。

　　從這許多印第安人的現代藝術作品加以分析，顯然可以看出他們的作品有兩種特徵：一是對立體藝術的表現力，勝於平面造形的創造力。手描的繪畫作品，很少有細緻精鍊之作。倒是對各種媒材的使用、立體的構成，較富有表現的能力。他們用木板雕出人物的造形，或者用獸皮剪貼組成一種形體，都很生動自然。第二點是他們的題材與風格仍然脫離不了他們的民族性，相反地，這也正是他們在藝術上的一大特色。

　　今天，在美國已經沒有種族的界限，把印第安人現代藝術特別提出一談，也許不太恰當，它已經融會在整個美國藝術的洪流中。不過真正要認識其源頭，特別把印第安藝術作一研究，仍然是很有價值的。

■印第安現代藝術富有強烈民族風格，圖為聖塔菲畫廊一景。

走訪聖塔菲的畫家村

　　我們聽過「民俗村」、「文化村」，可能尚未聽過有「畫家村」。訪問聖塔菲，我所獲得的印象，最強烈而深刻的並不是這裡的印第安情調，而是參觀這裡的「畫家村」。

　　所謂「畫家村」，自然是指畫家聚集之地。在聖塔菲和附近的陶斯（Taos）都有一個畫家村。

　　六月十四日我利用整整一個上午的時間，參觀聖塔菲的畫家村，直到下午一時仍未全部看完。這個畫家村位於峽谷路（Canyon Road），整條路上（約有五百公尺以上）兩邊住的都是畫家，他們的畫室每天定時開放供遊客參觀。有的是把畫特別闢室陳列，做成畫廊，請人照顧，畫家本人不一定露面。整個村子中也開設有較具規模的畫廊，專門經營當地畫家作品的買賣，並設有餐廳。其中還包括製作陶器及其他手工藝的藝術家。

　　我一一走訪這個村上的畫家和畫廊，走出一家又進入一家，全都在鄰近，那種情趣並不止於欣賞畫的樂趣，同時也看到了畫家們的

生活與創作的活動。如果遊客不多，你走進一家畫室，畫室裡的畫家，會停下筆來和你談談他的人生與藝術。假如你想買下一幅畫，價錢也不會太貴，因爲沒有畫廊的抽成。住在這裡的畫家各有自己的一套本領，自持一格，與人無爭。

當我走到這裡的一家較具規模的畫廊時，特地進去看他們所陳列的畫，水準如何？畫廊的女主持人很熱心地帶我看畫，看完掛在壁上的一百多幅後，又拿出庫存的一堆畫，其中有一幅歐姬芙的廿號油畫，畫一朵白色大花瓣的花朵，

■聖塔菲畫家村一景
（上圖）
■聖塔菲畫廊內部一景
（中圖）
■聖塔菲畫廊內部一景
（下圖）

她說這幅畫價格是十八萬美元。她還告訴我說，上星期五，是他們畫廊成立十週年，開了一次慶祝酒會，請來一批德克薩斯州的大亨，一個晚上就賣出十五萬美元的畫（不是名畫，只是當地畫家的畫，每幅二百五十美元至八千美元之間）。

這位畫廊女主持人說：這個地方所以成爲「畫家村」，已有很長的一段歷史。最早是在一九一九年時，由艾利斯（Fremont Ellis）等五位畫家組成的五人畫會推動起來的。後來，遠從各地而來的藝術家，都聚居在這條路上，形成了畫家村。還有一部分畫家，則往陶斯作畫，並在那裡定居下來。陶斯距離此地約有二小時車程。後來人愈來愈多，陶斯也出現了畫家村。這段傳奇般的眞實故事，使我大感興趣。但是，爲什麼那麼多的藝術家往這裡跑呢？他們來這裡是爲了什麼？這個畫家村的現況又如何？我參觀了這裡的畫廊後，下午在此地國際接待中心安排下，又去專程拜訪一位畫家，才得到比較眞實的了解。

四個世紀以來，聖塔菲的土地上，一直交融著印第安、西班牙、墨西哥和美國四種文化。後來西班牙的文化和墨西哥的文化混合在

■聖塔菲畫廊內部一景
　（上圖）
■聖塔菲畫廊陳列的美國
　現代繪畫（下圖）

一起，保留下來的三種文化，依舊維持著自己的語言、風格與儀式。多年以來，這座古老的城市，就像是一塊色調豐富的地毯，交織著三種調和的色彩。雖然印第安人的鼓聲已逐漸少聞，響板和吉他的樂音也逐漸消逝，但是多彩多姿而浪漫的過去，仍舊瀰漫在聖塔菲的氛圍裡。

　　首先是考古學家來到聖塔菲，從事發掘考古工作。接著，許多畫家也來到聖塔菲捕捉它的優美奇特景色。從一九一五年至一九三〇年之間，在此地作畫成名的畫家，包括有：歐姬芙、約翰馬琳、羅勃亨利、哈特萊、約翰史龍等一群二〇年代美國藝術史上的代表畫家，他們都是從外地到此，聚居在聖塔菲與陶斯，有些竟樂而不返。這段時期是此地畫家村的黃金時代，名家聚集。後來到此作畫的畫家，雖然沒有趕上黃金年代，但仍然過著多彩多姿的生活。

　　一九四七年新墨西哥州印製的一份藝術指南，列出居住於此的藝術家共有一百十五位，而今天最保守的估計也有兩千人。因此，有人說聖塔菲的發跡，要感謝藝術家和考古學家，他們挽救民俗工藝於湮滅的邊緣，使印第安村落與西班牙式建築混合的當地建築式樣得以復甦，更使聖塔菲成為一個特殊的藝術中心，它雖然只有四萬五千人口，卻有六座富麗堂皇的美術館。

　　為了解畫家村藝術家生活情形，參觀峽谷路的畫廊與畫家之後，又專程到峽谷區東端拜訪一位女畫家李萍寇特（Janet Lippincott）。她的房屋分兩部分，靠路旁的一間當畫廊，繪畫工作室在後面一間，她先帶我們參觀畫室，然後再到畫廊看她的畫。這位獨居的女畫家，風格豪放，作畫也很勤快，畫室裡有各種作畫的工具，例如幻燈機、切割機、一大堆的油畫顏料。她作畫運用很多技巧和素材，在抽象表現的畫面上，加入一些具象的形體。畫在旁擺了好幾片小塊的花布料，經過解釋後，我才知道她是以花布上的色彩，作為配色的參考，也許設計家對色彩的感覺更敏銳。她有數幅油畫，引用花布的配色，加以發揮，無論對比或調和，都很優美。「隱居這個山城作畫，妳是否考慮到繪畫潮流的影響？」我問她。「我從不過問紐約

■聖塔菲畫家村女性畫家李萍寇特（圖左一）

■聖塔菲的畫廊區及博物館地圖

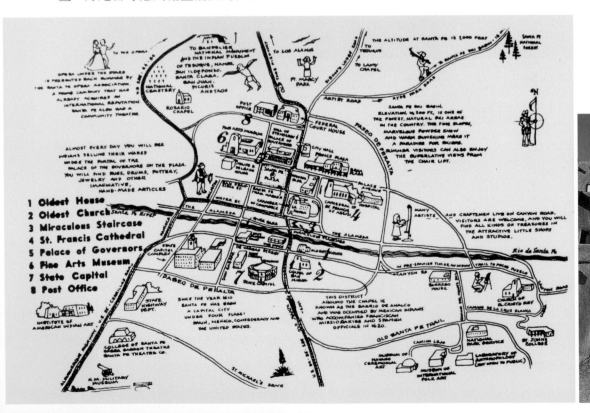

畫壇的潮流，我在這裡只希望做一位忠實於自我的藝術家。」她的回答肯定而有自信。在這個峽谷區畫家村的畫家，有不少也和她的情況相同，終日埋首作畫，不去理會什麼潮流。繪畫的題材不限於當地的風景畫。他們聯合出版一本目錄，風格雜陳，各具特色，正像他們的生活一樣繽紛多彩。

　　從聖塔菲出發約三小時車程，有一處名叫陶斯（Toas）的地方，也充滿印第安景觀特色。距陶斯十公里的山區，有一個印第安保護區，可以看到印第安原住民的部落生活，他們經營的商店主要出售陶器、銀器等工藝品。如果到聖塔菲，最好不要錯過前往陶斯的印第安保護區一遊。

阿布奎基一日遊

　　惜別了藝術山城聖塔菲，六月十六日上午搭車到阿布奎基，按照行程必須回到阿布奎基，才能轉下一站──坎薩斯城。我們來的時候，雖然經過阿布奎基，卻沒有停下來參觀。這個城市有一座美術館正在舉行廿世紀歐洲名畫展覽，李太太有位朋友懷特夫婦就住在此城，可以作嚮導，因此我們特地在這個城市多留一天。

　　阿布奎基的氣候，與聖塔菲同樣的乾燥炎然。這裡的美術館，不必裝置除濕器。許多家庭的花園草地，都裝有噴水器，每天按時噴水，否則草地會被曬枯。郊外沒有人煙的荒地，都是一片土灰，而不是綠地。

　　懷特夫婦開車到旅館，先帶我們拜訪一位旅居此地的中國畫家伍綿庥，他在此城的一所大學執教，目前仍在畫水彩，運用中國畫的簡筆，描繪鮮豔的花朵。多年前，他從台北來到美國，住在這裡已有數十年。看他的畫帶有濃濃的鄉愁，即使描繪新墨西哥的山景，看來卻像中國的山水畫，畫室裡還掛有三幅一九五五年時畫的台灣廟宇風光。我與他雖是初識，卻毫無陌生感，談起多年前台北畫壇

的情況，他記憶猶新。

　　當天中午，我們一起去參觀阿布奎基的新墨西哥州博物館。這座博物館的建築，外形也是採取印第安土房屋的形式，全部塗成黃色。內部的陳列品以當地的民俗藝術文物爲主，有兩間展覽室佈置成住家一般，客廳、床、壁面的陳設完全仿照二百多年前當地居民生活的情景。博物館入口的正廳大展覽室，展出廿世紀的歐洲名畫，共五十幅，都是本世紀歐洲具有影響力的畫家作品，包括：康丁斯基、克利、瑪格麗特、畢卡索、蒙德利安、基爾比納、艾倫斯特、培根等，立體派、表現派、超現實畫派至戰後的抽象派均被網羅在內，其中尤以表現派的名畫最精也最多。據伍綿麻說：這批名畫是此地的一個基金會，花了兩千萬美元從歐洲買來的。由此可見他們對藝術的熱心與愛好。

　　參觀美術館後，懷特夫婦帶我們去坐登山纜車，據說是世界第二長的高空纜車，從山腳到山頂共座十八分鐘。站在山頂，阿布奎基市一覽無遺，到這裡我更清楚地看到新墨西哥廣漠的平原風光。懷特夫婦對藝術很有興趣，數年前也曾在台北美國機構工作。退休後才定居於此。兩人唯一的伴侶是四條狼狗，兒女都不在身邊。他的客廳裡掛有姚夢谷的字、吳學讓的畫、吳昊的雕刻，都是台北帶來的。在阿布奎基的一日遊，不僅欣賞許多名畫，也獲得珍貴的友情。

■新墨西哥州博物館内部
　一景（上圖）
■在阿布奎基新墨西哥州
　美術館展出歐洲廿世紀
　名畫（左上圖）
■伍綿麻在他的畫室
　（下圖）
■伍綿麻　新墨西哥山景
　速寫　1977（下二圖）

■皇冠中心商店櫥窗陳列
的工藝商品引人矚目

小卡片‧大賺錢

　　坎薩斯城是美國中部一個富庶的農業城。六月十七日中午，乘環球班機從阿布奎基飛抵坎薩斯城時，雲層很低，從空中俯視地面的景色，除了建築物之外，都是一片青綠的農田，窗外飄著細雨，氣候與新墨西哥截然不同。經過兩個多小時的飛行，景緻完全改觀。

　　來坎薩斯城，原來的計畫只是參觀納爾遜美術館，到了這裡以後，除了參觀美術館，還到郊外看了廣人的農莊。這個城市國際中心的一位青年開車到他養乳牛的實驗牧場，看他養牛的情形。同時，承我國駐坎薩斯城總領事石承仁先生的邀請，參加了當地華僑的一次晚宴，了解一些海外華僑的生活情形。另一項意外的收穫是見到多年不見的畫友高山嵐，他就在此城的「好美卡」總公司任職。聽他談到許多有關好美卡的故事，後來又去參觀好美卡大廈皇冠中心，我覺得這個以「小卡片，賺大錢」而聞名美國的好美卡公司，很值得提出來介紹。

　　美國人很流行送卡片，各種節日有各種不同的賀卡，如聖誕節、感恩節、情人節、母親節等都有專門設計的賀卡。在節日之外，平時所用的賀卡也很多，例如生日卡、送禮卡等。因此，美國各地的書店和超級市場，陳列有許多卡片。在美國發行這種賀卡最著名的公司便是Hallmark，中文譯名為好美卡，皇冠是他們的標誌。

　　設在坎薩斯城的好美卡總公司，職員有一千多人，不包括分布各地的印刷廠。他們所建的大廈包括皇冠中心在內，是坎薩斯城最大的私人企業。我國駐坎城總領事館就是租他們的大廈做辦公室。好美卡設計發行的各種賀卡、禮物書，目前不僅風行美國，並暢銷世界各地。我在華盛頓市郊、明尼阿波里斯均曾看到專門賣「好美卡」卡片的書店，攤位佈置得非常可愛而且悅目。

■好美卡總公司外觀
（左上圖）

　　六十年前，好美卡的老闆還是提著包包到處推銷卡片的小商人，今天他已經是擁有全球銷售網千萬財產的大老闆。現在他的事業已經交給兒子經理，有重要決策時才親自過問。他們發行的小卡片如此暢銷，到底是怎麼設計出來的？通常他們的工作分兩部門進行：一是市場調查；另一為藝術設計，兩方面的工作充分配合，才能設計出受人歡迎的產品。他們禮聘不少一流的美術設計人才，高山嵐是藝術設計部門唯一的中國人，他能躋身其中也是難能可貴了。據他說：在這裡從事設計工作相當不容易，整個要求很嚴格，全部工作分工得很清楚，一張設計稿，從市場調查統計、經理部門的構想，到設計者設計、描繪完成，還要經過實驗審定，最後才編號交給設在各大都市的印刷廠，大量印刷發行。

　　怎樣利用最省的紙張，設計出最富變化的造形，或者最有趣最能吸引人的圖案，這是他們的藝術設計人員主要的工作。一張紙，經過巧妙的設計，可以作成野餐露營的帳蓬（兒童玩具），或者其他動物的立體造形，再繪上稚拙可愛的圖案，使它活潑生動。即使是一張紙巾，也同樣注重圖案的設計和色彩的配合，讓人產生一種整體的印象。

　　好美卡的整個經營是多方面的，從小小的一張賀卡，發展到各種禮物的包裝、送禮用的書籍，都採取整體性的設計。就如以兒童生日的禮物來說，他們設計出來的產品包括：兒童餐巾、桌巾、圍巾、蠟燭、洋娃娃、各種玩具和包裝紙，生活中所用到的，幾乎無所不包，多數是紙製品，只能使用一次。其中有一部分材料是從國

■風行美國的小卡片─好
　美卡產品之一（上二圖）

外採購。紙製品的設計繪畫，都在總公司進行，印刷則直接在各主要地設廠大量印製，節省運費。

　　高山嵐形容好美卡的經營是──什麼錢都賺，只是他們都經過良好的設計，看來都是一些小東西，同樣變成一種大規模的企業。當許多人買一張詩情畫意的小卡片，寄給親友，傳達友情與愛意時，可能完全沒有想到，發行這種小卡片的居然是這麼龐大的企業組織。

　　好美卡大廈──皇冠中心，是坎薩斯城聞名的購物中心。裡面數十家商店，都很講究櫥窗佈置，每一間商店專門賣一種東西。我看到一家專賣家庭用的手工藝品、木製家具、陶瓷杯、手工染色的粗布手提袋、色彩鮮豔的裝飾畫，在很小的空間裡佈置成琳瑯滿目，頗能吸引人們購買。另有一家店面，全部賣「活動雕刻」，並不是活動雕刻大師柯爾達的作品，而是一般手工藝家所做的可以活動的雕刻，它是供家庭裝飾用，數十件吊在店面的空間，極具裝飾效果。

　　讓藝術美化生活，很多人都懂得這個道理，好美卡就用這個觀念來做生意。他們利用小小的卡片，一冊小巧的書本，借助攝影、漫畫、插畫和剪貼的手法，透過藝術設計家們的精美設計，使它成為大眾喜愛，甚至購買下來寄贈親友。他們產品的一大特色，就是讚頌人與人之間的友愛情意，表現人與自然之間的調和溫馨，一律採用清新歡樂的純美色彩，帶給人間溫暖。好美卡從一紙賀卡、一件小禮物動腦筋，發展成現代化的大企業，他們成功實非偶然。

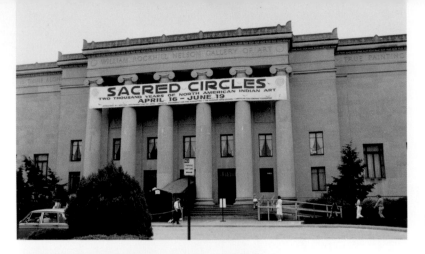

■坎薩斯納爾遜畫廊與阿
金斯美術館

看納爾遜美術館的東方收藏

　　坎薩斯城的納爾遜美術館，在全美的許多博物館中，是以收藏東方藝術最著名的美術館之一。我在華府佛利爾美術館訪問代理館長羅覃時，他就曾提到這裡所藏的中國繪畫精品很多。

　　來到坎薩斯城的第二天，一早就趕到座落在林木之間的納爾遜美術館。當時正門因舉行大規模的北美印第安藝術展覽，門口大排長龍，我從側門進入，納爾遜美術館的東方部主任武麗生（Mark F Wilson）從底樓的辦公室走下來接待我一一參觀整個美術館中的陳列品。

　　事實上，這個美術館的全名是納爾遜畫廊與阿金斯美術館（William Rockhill Nelson Gallery of Art and Mary Atkins Museum of Fine Arts）。整個美術館相當宏偉，最早創立時包括兩大私人收藏。納爾遜是因辦報紙聞名，去世已九十餘年。他收藏的東方藝術，加上去世後成立的基金會，購買了大批的東方藝術品，同時因為著手購藏的時間早於其他美術館，所以精品很多。除了東方藝術品，也收藏有很多歐洲近代繪畫與美國現代繪畫與雕刻。

　　納爾遜美術館原任館長席克曼（Laure nce Sickman）退休後，武麗生接任東方部主任。這位會講華語的主任告訴我，他曾在台北故宮博物院研究兩年，很喜歡吃台北的牛肉麵。他知道我從台北來，特別熱誠的接待。整個上午看館內的收藏之後，中午還開車帶

■納爾遜美術館建築一景

■納爾遜美術館收藏美國現代畫（上圖）
■納爾遜美術館陳列的莫內名畫（下圖）

我參觀坎薩斯城的公園、高級住宅區，並到一家東北人開的中國餐館萬宮樓，請吃炸醬麵和香酥鴨。到美國之後，吃了不少中國餐館，口味總覺不對勁，這一家的北方麵食做得相當道地。中國藝術在美國很受重視，中國菜在美國也大受歡迎。

他說納爾遜美術館的東方藝術品收藏，開始於一九三〇年，大部分是收購得來的，少部分係名家捐贈，它包含各種不同的東方藝術。其中，中國繪畫有二百件，許多出土的文物——如彩陶、唐三彩等，多數是在數十年前購進來的，也有不少購自紐約的收藏家。依照分類，此館東方藏品大致可分為：中國的古銅器、玉器、雕塑、繪畫、陶器、金銀器、家具服飾，日本的雕刻、繪畫、浮世繪、陶器，印度的石雕、銅雕、繪畫，爪哇、緬甸和尼泊爾的藝術品，波斯的金器、陶器、繪畫和地毯等，總數在一萬件以上。

納爾遜美術館的東方收藏，整個陳列於第二樓。武麗生主任先帶我走進中國陶器室，寬敞的陳列室，佈置得古色古香。左右兩邊靠牆的玻璃櫃擺著許多彩陶和唐三彩，其中一件〈馬上戲球〉唐代彩陶，四位騎在馬上的仕女，都充滿著動態感。女人側身運動的姿態、馬兒向前奔跑的造形，在變化中富有平衡

感。四匹馬擺放的位置，正好構成圓形的動線，眞是非常優美。加上出土銘黃摻著淡橙的彩陶，更能予人鮮異的美感。我隔著玻璃觀看良久，遙想盛唐時代藝術家的高超技藝，不禁深爲感動而佩服。

往此一陳列室走進去，中間的一整面牆壁，有彩繪佛像大壁畫，被分割成許多小方塊，再拼合組成的，也許是當初搬運不便，才用這種方法。壁畫色彩有些已經剝落。前方一尊木雕巨佛〈岩石上的觀音〉，色彩豐富，是此館著名的藏品之一。

走到另一間中國家具室，第一件呈現在眼前的明代木雕床，床前有兩方凳，四周及天蓋木床有鏤空的雕花，飄逸的薄紗帳環繞床身，在異鄉見到此物有更濃的思古幽情。中國的文房四寶，這裡也有圖文配合的展示。穿越走廊到隔壁陳列室，均爲石雕佛像，多數是斷頭的佛身，正中擺著一件北魏石頭浮雕，原是河南龍門石窟傑作，不知如何流落於此？

最精彩的是中國繪畫陳列室，武麗生土任說，此室的陳列品有半

■納爾遜美術館收藏的唐代彩陶〈馬上戲球〉（左圖）
■美國納爾遜美術館收藏的中國古佛雕，有佛身卻都沒有頭部。（下圖）

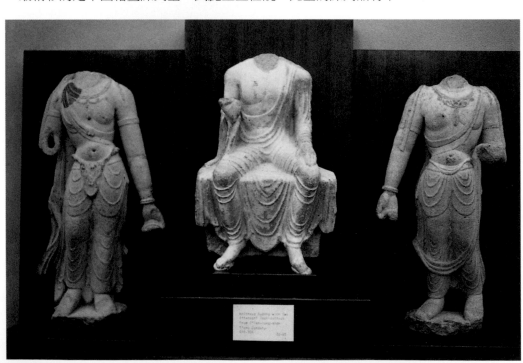

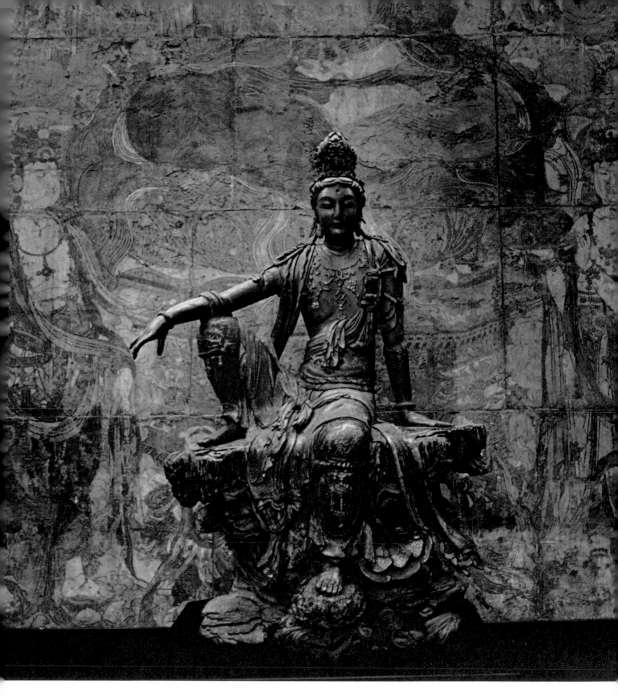

■岩石上的觀音
納爾遜阿金斯美術館藏
此為美術館東方藝術收
藏品的一部分，甚至可
說是亞洲之外最好的觀
音收藏品。

數是剛剛更換的，如唐代陳閎的〈八公圖卷〉、北宋李成的〈晴巒
蕭寺軸〉、夏珪的〈瀟湘卷〉，均陳列於此。其中給我印象較爲深刻
的是：陳容（1210-1261）的〈五龍圖〉，紙上水墨，背景以墨的
濃淡渲染，在朦朧畫面中顯出神龍見首不見尾；李衎（1245-1320）
的〈墨竹圖〉，用墨色的深淺表現繁複晴竹的前後空間，層次分

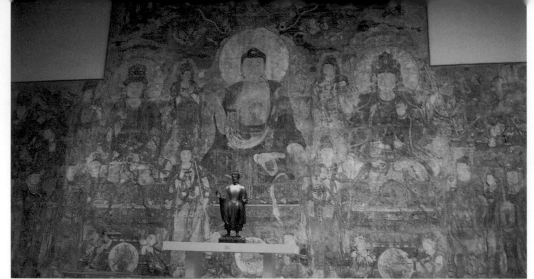

明，效果極佳；傳爲仿周昉（750-800）的〈琵琶啜茗圖〉，絹上墨彩，寫三位宮廷仕女衣著典雅，身軀豐滿，藉著旁邊瘦長的侍女來加以強調。狹長的杏仁眼、櫻桃嘴、高懸的眉毛，充分顯示肖像畫的傳統；周昉的畫風趨向寧靜，避免戲劇性的動態，常用纖細均衡的線條，表現出高雅的氣氛和摺疊的衣紋，他的第二特徵是畫面構圖的平穩，此圖標明爲可能是十世紀仿周昉作品。此外，許道寧的〈漁父圖〉、任仁發的〈九馬圖卷〉也是非常動人的傑作。

席克曼爲此館目錄寫了下面一段介紹：「亞洲藝術的創作觀念與藝術結晶，和以希臘羅馬爲根源的西方藝術比起來，毫不遜色。認識亞洲藝術不但能帶來視覺上的收穫，更能使人了解人類的本質。」看了納爾遜美術館的收藏，再讀他的這段介紹，我深有同感。

■納爾遜美術館的東方藝術陳列室展示的中國佛像（上圖）
■納爾遜美術館收藏的中國古代佛像（下圖）

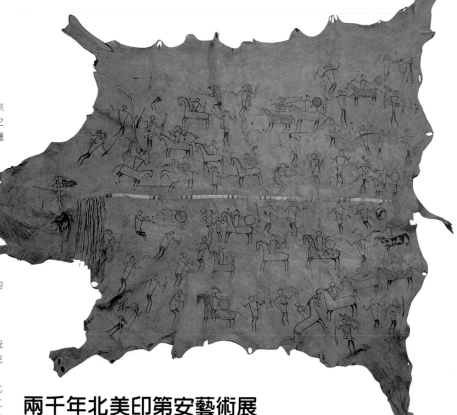

■美洲印第安人幾千年來或許如此畫下了所見之物、計時方式、個人獵捕的功績等情景。雖然西班牙探險家曾在1540-41年越過了今日托皮卡至堪薩斯之處,提及了見到紋繪皮革;和現存最古老卻也僅於19世紀製作的隱密圖繪。但是有所動作的還是首批的美洲白人,此作歷經了馬瑞魏德·羅維及威廉·克拉克,還有之後的傑佛遜總統的收購保存。羅維及克拉克在1805年買下這張水牛皮,當時正值北達科塔的冬天,他們二人之後將此皮,及其他一些人類學與自然史相關的文物運送給傑佛遜總統。這讓曼丹族(居於美國北達科塔州與密蘇里州的蘇語印第安部族)戰士所做的作品,描述了族內與蘇族及阿里卡拉族在1797年的戰役,此作繪式的風格及樣式化的人物造形及手勢表現,與普來茵及大湖區的岩畫非常相近。然而在後者的岩畫之中,有部分的繪製時間甚至是在史前時期,繼而在19世紀時於皮革上繪出。(74英呎長,曼丹族,1797-1804,哈佛大學的皮芭蒂考古學與民族學博物館。)

兩千年北美印第安藝術展

在歐美大都市常可看到大規模的藝術專題展覽,通常這種展覽均為巡迴世界各大都市,由一個國家或兩三個國家的國立美術機構共同籌畫,展品數量龐大,分別從世界各國借來。一項展覽做一次世界性的巡迴展,時間最少也要兩年,每在一個城市展出,時間均長達三至四個月。最近幾年來,有關這種性質的展覽,主題似乎偏重於原始藝術、古代藝術文明,或者是國際大藝術家的回顧展。

看這種世界性的巡迴展,是莫大的享受。同一主題分散世界各地的藝術精品,均聚集一堂,還配有詳細說明文字,印有厚厚的展品目錄。有時你遍遊各國美術館,並不一定能看到那些名作,因為有些是不公開的私人收藏。我在訪美期間碰上這種展覽共四次——非洲原始藝術展、兩千年北美印第安藝術展、古埃及美術展和活動雕刻大師柯爾達回顧展。每項展覽觀眾都非常擁擠,看畫展變成趕熱鬧一般,在會場中無法停下來仔細觀賞。藝術品被選在其中展覽,

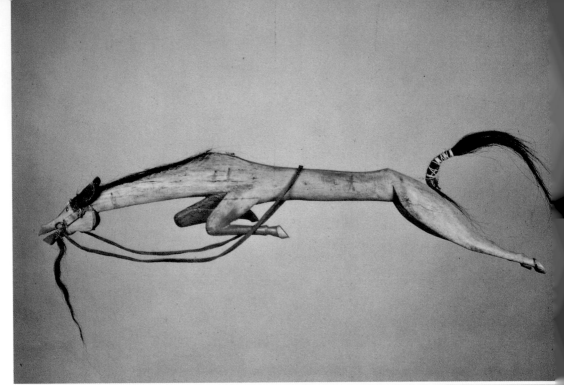

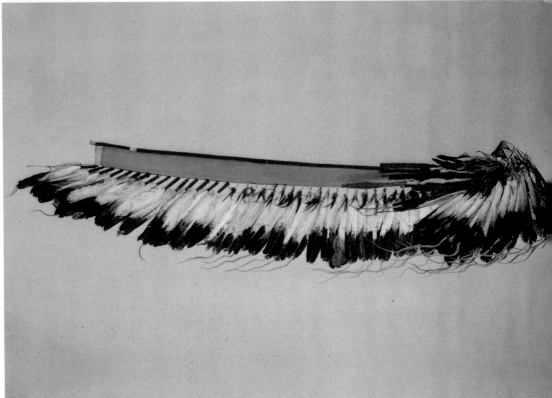

彷彿也身價百倍。

　　我在坎薩斯城納爾遜美術館所看的「兩千年手北美印第安藝術展」，主題取名爲「神聖之圈」──來自印第安藝術中經常出現的圓形，如陶器上的彩繪、皮畫的圖案，畫有許多此一象徵宇宙、日月的造形。這項展覽主要籌畫者就是納爾遜美術館的展覽主任勞費柯。他向英國、法國、哥本哈根、丹麥等國家美術館及將近一百

位收藏家借來作品，加上美國收藏的精品，總數共九百件。首展是一九七六年十月在英國倫敦舉行。

　　隨著人群排隊進入會場，首先看到的是北美印第安各族的服飾，多數是淡土色的皮製品，胸前、袖口、褲子的下端，裝飾著許多彩色條紋。美國的一些時裝設計家，從這種數百年前印第安服裝得來不少設計的靈感。僅皮衣即有一百套，印第安人的皮畫，是會場中很引人注目的展品，都用紅、黑與土褐色繪出幾何紋的線條，也有記述狩獵的動物，造形單純。大英博物館提供的一件一七七八年木雕，及另一件短刀，雕有典形的印第安信仰圖騰，是少見精品。一組一八八〇年的編織物，紅與淡黃相間，是他們的盛物袋或帽子，顯示出優異的裝飾本能。有一件利用一根長木雕成的馬，表現出馬兒飛躍的神姿，充滿原始粗獷的美。運用鳥類的羽毛，印第安人也組成許多美麗的裝飾物。在一般人想像中，北美印第安人可能是未開化的野蠻民族，看了這項史無前例的大規模展覽，你會對他們重新獲得認識。他們使用的物品在今天看來，充滿著創造力以及動人的生命力。

年輕的藝術城明尼阿波里斯

明尼阿波里斯是一個年輕而富有活力的藝術城市。那裡有許多畫廊，一流的現代美術館，設備新穎的藝術大學，更住有很多青年藝術家。在華府計畫訪美行程時，南茜女士如此介紹這個城市的美術風氣，使我頗為嚮往。

很快的我就來到這個城市。六月廿日上午十一時從坎薩斯城起飛，經過一小時抵達明尼蘇達州的明尼阿波里斯。住進市中心的旅館，明州國際中心安排的訪問節目表，已經放在旅館櫃台的信箱。在此訪問的日程共三天，他們把節目排得很緊湊，包括參觀著名的沃克藝術中心、大衛畫廊，訪問明尼阿波里斯藝術協會、明市藝術與設計大學、一位女收藏家以及一位大學藝術系主任。看了這個訪問節目表，我猜想明尼阿波里斯之行，必定有豐盛的收穫。

這一天的下午，在明尼蘇達大學讀語言學的一位張先生，開車帶我們遊覽明市的風景名勝，先到唐人街，再遊此地最大的兩個湖。明尼阿波里斯市有六十多個湖，整個州則有一萬多個湖，它是密西西比河的發源地。從飛機上往下看，到處是水汪汪的湖泊。站在湖畔，看湖中的帆影和遠方翠綠的林木，感覺到明市真是一個美麗的水鄉。

張同學是我國留學生，他說明尼蘇達州立大學有很多我國留學生。看過大湖，繞市區一圈，他帶我參觀大學的校園，又到他所住的宿舍，美國的大學宿舍有家眷的集中一處。張先生的美國太太任職於國際中心，他們準備了好幾道中國菜，並約了另一位我國的留學生，大家共進晚餐。明州的居民大部分是早年來自北歐的移民，刻苦勤勞。來這裡就讀的我國留學生，受客觀環境的影響，也都比較認真。

第二天上午，訪問一位女藝術收藏家葛蕾（Benjamin Grey），到她的花園家屋看她的收藏。這位年約六十多歲的女收藏家，平時喜愛藝術，十多年前丈夫去世後，便開始專心致力於藝術品的收藏。目前的藏品有一千五百件，多數是現代繪畫與雕刻。她到過伊

■明尼阿波里斯藝術協會
美術館內一景

■明尼阿波里斯的一位愛
好藝術女士葛蕾，早餐
桌上都擺著畫集。

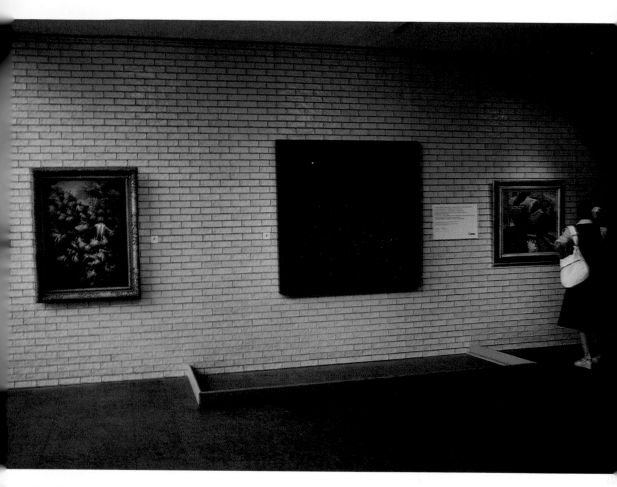

朗與印度，買過當地畫家作品。近年來常與藝術界來往，買了不少美國畫家作品。她的家裡，從起座間到臥室、餐廳、廚房，甚至洗手間的壁面，都掛滿了畫。我特別注意到她的餐桌上擺著數本畫集，有一本還翻開著，她說她利用每天早餐時間看兩頁的世界名畫，長年累月下來所看的畫集也相當可觀了。我是常利臨睡前的時間，在床邊看畫集，聽她說利用早餐時間欣賞畫冊，這倒是一件很新鮮的見聞。

訪問明尼阿波里斯藝術協會

明尼阿波里斯的這位女收藏家葛蕾，在紐約開設一所畫廊，她也曾提供電視的藝術節目，致力社會藝術教育工作。她把家中的二樓佈置成畫廊，每週邀請當地的青年畫家聚會一次。我看她的藏品，有傑克梅第、恩斯特等名家以及美國當代畫家作品，也有很多尚未

出名的一些青年畫家的繪畫。

離開了她的畫廊，她開車帶我們到明尼阿波里斯藝術協會，在這個協會設立的美術館餐廳午餐，約了當地藝術界人士與我見面，其中包括明尼阿波里斯藝術與設計大學校長哈士曼（ Jerome Hausman）、明市藝術協會美術館東方部主任賈儒博（Robert D. Jacobsen）、藝術記者克洛瑟（Ｒｏｙ M.Colse）和一位在藝術大學任職的女士（Patricia H. Sheppard）。這個愉快而親切的午餐會，我問了許多當地藝術界與美術教育的情形。他們也要我談談台灣藝術界的現況。下面我想先介紹明尼阿波里斯藝術協會（The Minneapolis Socitey of Fine Arts），因為這個協會的成立，對這個城市的藝術發展，具有非常重要的影響力。明尼阿波里斯和聖安東尼市，原本是密西西比河兩側對峙的城市，一八五五年以後，由於快速的發展結合成一個社區。到了一八七〇年代晚期，明尼阿波里斯市的一些市民，已經開始注意到藝術方面的文化問題。

這個問題，在東部的許多城市裡，早已有了博物館、藝術學校，許多歐洲和美洲的藝術作品，也都被富有的美國收藏家購藏。於是一八八三年由凱斯（Arthur Keith）律師起草「明尼阿波里斯藝術

■明尼阿波里斯藝術協會東方藝術收藏館（上圖）
■明尼阿波里斯藝術協會東方收藏館中國陶器唐三彩（下圖）

■明尼阿波里斯藝術協會
收藏的一件中國玉器「
玉山」

協會」的章程，廿五位明尼阿波里斯的市民代表在申請書上會簽，
請市政府設立此一協會，從事藝術文化的發展工作。章程裡聲明：
明尼阿波里斯藝術協會將設立博物館、畫廊和圖書館，蒐藏書籍、
手稿、科學性的物品、工業和一般的藝術品，組織並贊助學校舉辦
講演及有益社會的各種活動──這些標的直到今天，都是明尼阿波
里斯藝術協會的努力目標。

　這個協會的第一任會長佛威（W. W. Folwell），同時也是明尼阿
波里斯大學的首任校長。在他的經營下，審美的熱潮繼美國百年紀
念展覽（一八七六年在費城舉行）之後，受到人們的注意。

　明尼阿波里斯藝術協會起初的規模很小，在漢尺賓街的一棟建築
裡佔地侷限，後來逐漸擴充會址，並設立永久展覽會場。

　到了一九一〇年，莫里森捐贈了一塊價值廿五萬美元的土地，才
解決藝術協會會址問題。緊接著唐伍迪也響應捐了美金十萬元，使
得籌募協會的基金有了一個很好的開始。經過幾近百年的擴充與經
營，明尼阿波里斯藝術協會由最早的九幅油畫蒐藏發展到今日，已
經是一個規模龐大、設備優良、典藏豐富的藝術機構了。

　這個藝術協會的東方部主任賈儒博，首先帶我參觀東方藝術收
藏，現代化建築的陳列館中，從近東至亞洲各國的古代藝術，均分

室陳列。有一間中國玉器的陳列室,展出一件體積很大的〈玉山〉,以大塊的翠綠色玉璧,雕出山崖、松林、樓閣和流水,其雕琢之精與體積之大,實屬罕見,據說曾是乾隆皇帝的珍玩。

我國的鼻煙壺和龍袍,這裡收藏的數量也相當可觀。賈儒博帶我進入庫房,打開兩個大木櫃,裡面有廿多個抽屜,滿滿的全部存放著龍袍。他拿出數件出來,有金黃色的、灰綠色的、天藍色的,上面所繡的五爪龍,手工極為精巧,多數是清代的遺物。他說其中有不少是乾隆皇帝穿過的。原來這批中國藝術品,是屬於沃克(Thomas Barlow Walker)私人的收藏,後來他把這批藏品加上其他的東方藝術收藏,全部捐贈給明尼阿波里斯藝術協會。

我看了那麼多的龍袍,大為吃驚,特地打聽沃克如何得到這批中國藝術收藏,但是未能得到答案。只知道沃克原是明尼蘇達州出身的木材大王,生前他就廣泛從事藝術品的購藏。他去世後,除了藏品捐給明市藝術協會之外,還把一大筆遺產捐出,成立基金會,設立了一座現代藝術中心──即「沃克藝術中心」。專門收藏現代藝術作品,同時也推展許多有益於社會的藝術教育活動。美國有很多富豪,感覺地方上藝術文化的重要性,往往本諸取之於社會用之社會的精神,捐出大筆款項,提倡藝術文化活動,建立美術或藝術中心。美國各地有那麼多的美術館,幾乎都是熱心於地方藝術文化的人士所捐贈的。看過東方藝術收藏後,也看了此一協會收藏的歐洲繪畫名作共有三百件,其中不乏精品,例如杜勒的〈亞當與夏娃〉

■明尼阿波里斯藝術協會
　東方藝術收藏館的中國
　唐代陶器俑

■明尼阿波里斯藝術與設
計大學校園一景

銅版畫、林布蘭特的油畫〈少女〉、梵谷的〈橄欖園〉。曾著《美國現代繪畫與雕塑》一書的名藝術評論家森亨達（Sam Hunter），擔任過此館的主任。最後參觀此協會設立的展覽室，完全開放給青年藝術家使用，免費提供展覽場地，鼓勵青年畫家。這個藝術協會不僅有豐富藏品供大眾觀賞研究，許多推展藝術的構想和做法，也切合實際。

現代化的藝術大學

現代藝術觀念逐漸轉變，藝術教育方法是否也要隨之改變呢？參觀明尼阿波里斯藝術與設計大學，可以獲得非常肯定的答案。它不僅建築和設備都很現代化，教學的觀念和方法，也非常新穎，完全採取現代藝術教育的方法。

這所給我印象良好的藝術學校，與明尼阿波里斯藝術協會的美術館毗鄰而居。當時的校長哈士曼年約五十餘歲，和藹可親。他帶我

繞整個校舍走一圈——參觀繪畫、雕塑、版畫教室，以及視聽教室設備、攝影教學室、圖書館等，雖然學校已經放暑假，教室裡仍然有學生在實習製作，並有教師在旁指導。在繪畫教室裡，每一學生有一塊大畫板，一個屬於自己的空間擺放用具，同時可作大畫或小品。他們畫模特兒，也畫靜物，但是教學方法卻完全不是傳統的老套。

■明尼阿波里斯藝術與設計大學版畫教室（上圖）

■明尼阿波里斯藝術與設計大學的繪畫教室，優美的採光與闊廣的空間設計。（中圖）

■明尼阿波里斯藝術與設計大學圖書期刊室（下圖）

■明尼阿波里斯藝術與設
計大學學生作品

靜物寫生的對象，是一堆生活環境中常見的現實物品，例如一把傘、塑膠工作帽、兒童的塑膠馬玩具，再加上兩張白紙，放在花襯布上的兩張白紙是主題，其餘作背景。一位教授說，他們已經不再用歐洲靜物畫的傳統題材——花瓶或蘋果。採用現實生活中的素材，更能把握材質感，體認眞實的生活印象。

雕塑教育方面，他們傾向於構成的創作，大量運用科技材料與觀念，這可從教室裡陳列的學生作品和雕塑工具看出。學生焊接巨大的鋼片，組成各種構成物，有靜態也有動態。版畫教室擺著廿多部大型壓印機，以及石版、銅版的各種材料及設備。攝影教學的整個沖片設備同時可供一班學生使用。電視導播教學室，有如進入一家電視公司的攝影室。他們各部門的教學，注重學生自己的個性發展，教師從不直接在學生畫面上改畫，需要指導時是用另一張紙做一闡釋。由於重視討論與啓發，也不忽略美學理論基礎與實際製作技術的訓練，學生的作品面貌各不相同，不會侷限於某一教師固定的模式中。哈士曼校

■奧斯堡學院玻璃藝術家
作品

長特別向我強調，他們的教育注重建立學生的自主能力，學生畢業後都能找到適當的工作職位，培養了不少社會藝術設計人才。我曾問他是否曾有中國留學生來此校攻讀？據他所知尚無一人，但他很歡迎對藝術有興趣的中國留學生。

參觀此校的當天夜晚，明市奧斯堡學院藝術系主任湯普遜（Dr. Ohilip Thompson）夫婦邀我到他們家裡，還約了一位教彩色玻璃畫教授，他們的祖父是從丹麥移居此地的美國人。我們聚在他家後院的多日暖房（明市一年有四個月都在下雪），一夕爐邊閒談，不僅使我享受到溫暖的人情味，也了解到他們藝術系的教學與設備都非常新穎，他們學藝術的環境眞是得天獨厚！

■明尼阿波里斯市奧斯堡藝術系主任湯普遜和他的油畫作品（上圖）
■溫普遜版畫作品〈花樣年華〉（中圖）
■在明尼阿波里斯市奧斯堡藝術系主任湯普遜伉儷家中作客（下圖）

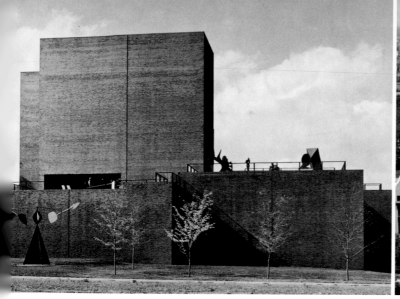
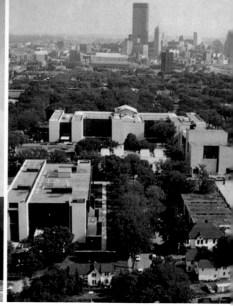

新穎的藝術中心

　　在美國參觀了那麼多的美術館，你最喜歡那一座？如果有人問我這個問題，我會毫不猶豫的說——明尼阿波里斯的沃克藝術中心（Walker Art Center）。

　　剛到明尼阿波里斯，坐車經過這個藝術中心時，我就注意到這座大塊面構成的現代建築物周圍有大片的綠草地，裝飾著現代雕塑。第二天正式去參觀這個藝術中心，走進建築物的內部，欣賞陳列其中的現代藝術作品，才驚奇地發現它確實是一座非常優美而新穎的現代藝術中心，尤其是它的內部空間設計，充分把握現代建築的空間美；雖然只有四層的展覽場，但由於每一層分出三個大台階，每一台階又當做掛畫的陳列室，因此它整體的設計是單純而予人充實感，全部陳列室看不見一根柱子，地面和牆壁一律塗成白色。美國

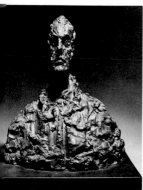

現代畫幾乎都是巨幅的，陳列在這空間和燈光照明俱佳的場所，發揮了最佳的效果。

　　這個中心的一位職員帶我參觀各樓的展覽室，是先乘電梯走上最高層的露天雕塑展覽場，再往下參觀。當時正舉行美國活動雕塑大師柯爾達回顧展，頂樓到三樓全部陳列柯爾達從早年馬戲團表演到晚年靜態雕塑兩百多件。活動雕塑最能吸引觀眾，有些特地用電風扇吹動，顯出動態。柯爾達的藝術創作富有幽默感，表現美國人活潑快樂的天性，洋溢著生命的喜悅。

　　從頂樓向下一層一層的走，自過柯爾達回顧展後，有兩層樓全部陳列該中心的收藏——一九四五年以後的美國現代藝術，幾乎將戰後代表畫家和雕塑家代表作都網羅在內。在每一幅畫前走過，再退到較遠處觀賞，那巨大的結構、新穎的空間感使我內心激動不已！我讚佩設計者的卓越創造力，表達了造形服從於機能的真諦。

　　設計此中心的建築家是巴尼斯。原來沃克藝術中心是一座古老建築物，後來拆掉重新設計建造成現在的形式，完成於一九七○年，

■沃克藝術中心裡的藝術商店

■沃克藝術中心展出的現代藝術

■明尼阿波里斯沃克藝術中心展覽室一景，空間和光線都設計得非常優美。

除了展覽活動之外，尚有各種表演藝術活動。

沃克藝術中心的教育部門，經常舉辦有關藝術方面的活動，提供給明市的成人和兒童。他們邀請知名的繪畫和雕塑家、舞蹈和設計家、建築和攝影家在此表演或展覽。由週一到週五，在中心內有卅多個導覽志工，為學校和社區團體擔任講解，在週末則為一般大眾擔任嚮導。在藝術中心的資料室設有幻燈片和錄影帶的儲藏部、畫廊資料、藝術家的視聽訪問記錄，完全做為社會藝術教育之用。訪問了明市藝術協會、藝術大學，再參觀這座嶄新的藝術中心，我真正感受到明尼波里斯確是富有活力的藝術城市。一個藝術中心的活動充分反映了當地的藝術文化水準。

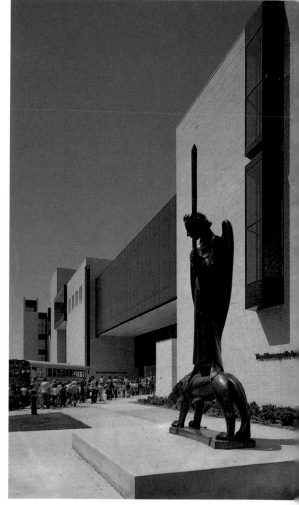

■明尼阿波里斯藝術協會的現代建築（下圖）

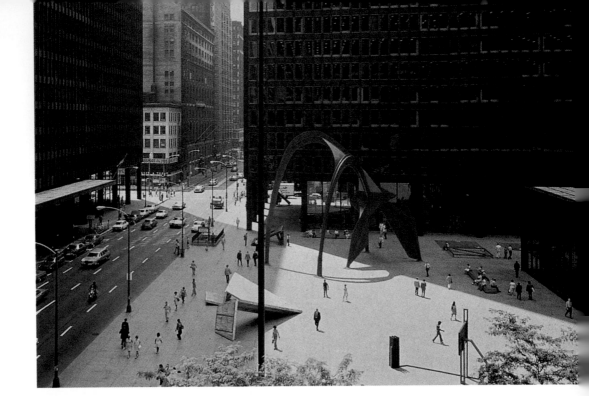

■柯爾達
佛朗明哥
雕刻 1974
芝加哥聯邦中央廣場

摩天樓 · 新雕塑 · 芝加哥

　　很早就聽說芝加哥有一種特殊的景觀——高聳的摩天樓前面裝飾著許多龐大的現代雕塑公共藝術。六月廿三日從明尼阿波里斯飛到這個美國第二大商業都市，親眼見到這裡的摩天大樓，比我想像中的還要雄偉。坐機場巴士經過芝加哥城市最熱鬧的一條街道，從車窗外望，見不到摩天樓的屋頂。近年來新建的大樓愈建愈高，最高的有一百多層，早年芝加哥的標誌——六十層高玉蜀黍形的瑪麗娜塔公寓，比起新建的幾座大廈反而變成很矮了。

　　機械般的摩天樓，需要現代雕塑來裝飾，使它增添一些藝術氣息，帶來精神上的一點慰藉。一位住在芝加哥湖濱公寓的志願接待女士Mrs. Ron Wanke開車帶我繞市區一週，參觀市街所有的畫廊、現代雕塑裝飾，同行的另有一位烏拉圭女雕塑家伍葛里諾（Marivi Ugolino）也是應邀來美訪問的。由於她對雕塑的興趣很高，芝加哥成了她參觀的重點。

　　芝加哥街頭公共藝術雕塑，最著名的一件是市政府廣場前的一座畢卡索所作的雕像《芝加哥》，採用大塊的鋼鐵片構成，是畢卡索典型的立體派變形作品。另一件是中央廣場上，裝飾著一件巨大的柯爾達雕塑代表作，許多人走到這兒，很自然的就會停下來觀賞一

■夏卡爾 四季
馬賽克壁畫
4×23×3m 1974

■芝加哥摩天大樓的公共藝術

■1967年畢卡索的雕刻〈芝加哥〉，高15.25m，芝加哥市公共藝術代表作（左圖）
■芝加哥藝術館夏卡爾彩色玻璃畫〈美國〉（右圖）

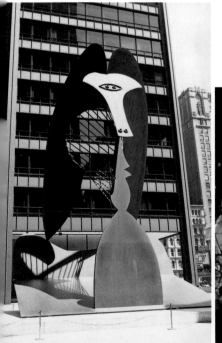

番。距我下榻的希爾頓飯店不遠處，有一個銀行前小廣場，裝置兩幅名畫家夏卡爾的彩色壁畫。在芝加哥藝術協會一條走廊的盡頭，我去參觀時剛好裝上夏卡爾的三幅彩色玻璃畫，全部都是他慣用的藍色，題材雖然是表現美國的活躍繁榮，畫面上的人物卻仍然是夏卡爾式的超現實人物。室內空間很暗，襯托出玻璃畫的晶瑩耀眼，就像三塊大翡翠一般，十分吸引人們的注意力。另有一件圓柱形的抽象雕塑，陳列在一座全部都是玻璃壁面的大廈前，實景與反影相互輝映，為單調的玻璃建築增加一點變化。

開車經過芝加哥市中心，可以看到散布大廈頂上的一些大水箱被塗上五彩繽紛的顏色。我看到這些色彩鮮豔的水箱，問了那位接待女士才知道，原來那是一位日本畫家所畫的「作品」，這位日本畫家誓言要把芝加哥大廈頂上的水箱，塗滿色彩，這樣整個城市的環境就成了他的「作品」了。有人認為這是他的狂言，但也有人認為是一種很好的「景觀藝術」。為這枯燥的鐵灰城市，帶來了一點生動的色彩，不也是很好的構想嗎！

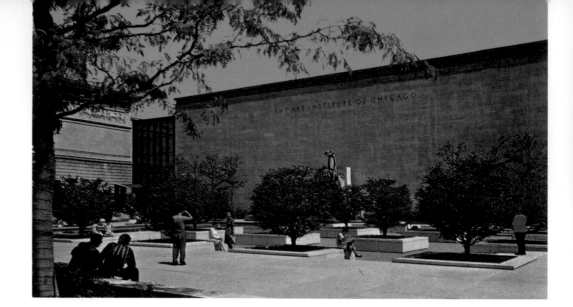

藝術在大眾之間生根

■芝加哥藝術協會外觀

　　芝加哥雖然是美國現代產業都市，它在藝術文化方面的發展，也相當蓬勃。尤其是在藝術收藏方面，這個城市首開風氣之先。許多富有的工商界人士，大量蒐購藝術品，不僅從外國買進許多名畫，對美國內甚至芝加哥本地藝術家的作品，也儘量蒐購。這項事實，間接地鼓舞了藝術文化的成長。

　　今日美國最大的藝術收藏之一，就是芝加哥藝術協會（The Art Institute of Chicago）。這個機構成立於一八九三年。自一八九四年開始即在現址設立了龐大的收藏館。六月廿四日我在這裡參觀了一整天，中午就在此館的露天餐廳用餐，雖然看了一天，仍然有時間不夠的感覺，因為館中的陳列品實在很豐富，而且精品又多。芝加哥藝術協會的整個建築物裡，包括一座完備的藝術學院，一間好漢戲院，一間戲劇學校及兩座重要的藝術與建築圖書館。一般人從正門進去參觀，可能僅看到其中的藝術館，而忽略了其他部分。我進入參觀時，是先穿越長廊走到靠近後門入口的藝術學院。看了他們學生的一項作品展，再往回走，逐一參觀其他部分及一、二樓的藝術館陳列品。它所展示的收藏有繪畫、雕塑、版畫、素描、攝影、紡織品、原始藝術品、東方藝術品和裝飾藝術品。其中最著名的三件作品是：西班牙畫聖艾爾‧葛利柯的〈聖母昇天〉，此畫畫一新月上的聖母躍昇於天際，下方有人間群眾的畫像，背後是天使與朵朵雲彩；第二幅是法國新印象派畫家秀拉的名作〈星期日午後的嘉特島〉，用七彩點描表現公園草地上度假的男女；第三幅為美

■秀拉
星期日午後的嘉特島
油彩畫布
225×340cm　1886
芝加哥藝術協會

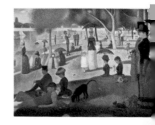

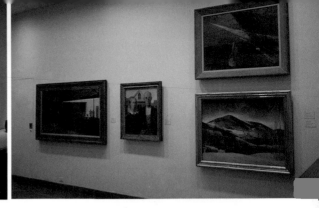

國畫家伍德的名畫〈美國的哥德式〉，一九三○年以寫實筆法畫一對夫婦。其他世界名畫甚多，如梵谷的〈自由畫〉、克拉納哈的〈亞當與夏娃〉、德拉克勞的〈獵獅〉、林布蘭特的〈窗前少女〉、馬琳的〈奧地利泰魯爾群風景〉等，不勝枚舉。從中世紀的祭壇畫到現代的霓虹燈藝術、觀念藝術均有豐富收藏。其中最精彩的作品還是歐洲的印象派和後期印象派作品，而中國雕塑和銅器亦有不少，都是一間一間整室陳列。由於建築物較古老，採光設備稍微差些，不能充分看出一些畫面應有的光彩。

在靠近露天餐廳（天井）旁的馬蹄形陳列室，全部展出美國古典至現代繪畫和雕塑。我在此參觀時，正好有一隊從外地來的美國阿公阿婆組成的觀光團也來此參觀。他們每人手拿一把凳子，跟隨美術館的嚮導看畫，走到一件女雕塑家尼薇爾遜的巨型木雕〈美國的黎明〉之前，嚮導站在作品旁解釋這件抽象雕塑，他們就把凳子放在地上，坐下來一面看雕塑作品，一面聽解說。看他們那種興趣盎然，態度認真的情形，我深深地覺得他們的美術館確實達到了教育社會大眾的功能，藝術也在大眾之間生根。認識了藝術的重要性，大家才會更熱心地提倡藝術。

■ 芝加哥藝術協會藝術館內景之一，美國現代畫家作品。

■ 芝加哥藝術協會藝術館內陳列的美國藝術家伍德‧霍伯等名作，圖中間一幅為伍德的名畫〈美國的哥德式〉。（右圖）

■ 約翰‧馬琳
奧地利泰魯爾郡風景
水彩畫紙
芝加哥藝術協會藏

■ 一群美國的阿公阿婆組成的觀光團到美術館看畫。（攝於芝加哥藝術會）

■芝加哥當代藝術館外觀

芝加哥的畫廊

　　芝加哥的美術館除了芝加哥藝術協會，還有一座「當代藝術館」（Museum of Contemporary Art），位於東安大略街，是一現代建築，館中沒有陳列固定的藝術收藏，而以舉行各項有關現代藝術的展覽活動為主。我去參觀時，正在舉行德國畫家林德涅（R. Lindner）的回顧展。這位德國畫家專以刻畫現代人的生活面貌為主，像機械化一般的男女穿著緊縮的衣褲，形象誇張、彩色鮮豔。他的繪畫所表現的準確安排，精密的計算，反映了日耳曼的民族性。此館同時還舉辦一項文字入畫的專題展覽，蒐集從立體派以後直到現在最新的電腦藝術，主旨是在說明藝術家如何運用文字構成繪畫。最早的立體派繪畫，畢卡索和勃拉克因為利用舊報紙貼在畫布上，再塗油畫顏料作成一幅畫，報紙上的字很自然的留在畫面，而構

■芝加哥當代藝術館展出「文字入畫」作品之一

■芝加哥當代藝術館展出
　林德涅回顧展
■芝加哥畫廊展出一位畫
　家作品（右圖）

成畫面的一部分。後來文字出現在畫面上的繪畫作品，愈來愈多，發展到電腦藝術時，變成完成利用文字組成一幅畫。有時文字本身沒有代表什麼含義，但有時卻具有含義，要認識字才能看得懂畫的內涵。有一位觀念藝術家的作品，就是幾句英文對話文字的放大排列，沒有其他的形體，也不加上別的顏色。中國人常把「看畫」說成「讀畫，欣賞這種文字畫，眞正可說是「讀畫」了。

　　諸如此類的專題藝術展覽，是將一個問題，運用很多世界名畫來加以解說，不但對藝術家從事創作上的思考有很大幫助，對觀眾也是一種很好的教育，幫助大眾了解現代藝術觀念的發展與演變過程。

　　在當代藝術館這條街道上，就是芝加哥市的畫廊區，附近到處都是畫廊。這些畫廊多數是商業性的，同時以陳列今日芝加哥畫家或雕塑家的作品爲主。我走入其中的數家，看他們展出的作品，每家畫廊各有自己的風格。有一家專門以芝加哥最前衛的畫家爲對象，畫廊主人搬出兩位青年畫家的油畫，一位專畫芝加哥都市之夜的景觀，另一位

■芝加哥畫廊一景

則以超現實的象徵手法描繪現代人的奇異風貌。畫廊主持人認為這兩人很有發展的可能性，準備推出他們的作品送到紐約展出。走到另一家畫廊，看到的全是現代雕塑作品，當時正好有一位女士選購其中的數件作品，畫廊老闆忙著招呼顧客。還有一家畫廊，展出的是來自南美的一位素人畫家油畫和剪貼畫，造形怪異，色彩多用強烈的原色，有點近於洪通的類型。

■芝加哥一位喜愛藝術的女士位在芝加哥湖濱公寓的家

在芝加哥停留的最後一夜，透過當地國際中心的安排，一位芝加市民邀請我到他家晚餐，他的太太很喜歡繪畫，家裡佈置許多畫，也訂閱全美所有的藝術雜誌。這種喜愛藝術的風氣，足以反映他們社會的文化趣味。

美國手工藝的發展趨向

芝加哥的參觀訪問結束之後，原定行程是飛往水牛城看尼加拉瓜大瀑布，再經波士頓到紐約。後來因為考慮紐約是訪問的重要一站，美國人的夏天度假時期將屆，等七月初到紐約時，可能不易見到人，所以把行程改變，從芝加哥直飛紐約。六月廿五日下午抵達紐約，第二天一早就去訪問美國工藝協會（American Crafts Council）。這個協會會址設五十三街紐約現代美術館的對面，距我下榻的旅館很近。走過第五大道繞一條街就到了。

美國工藝協會是一個以推動和發展全美工藝為主旨的民間組織，主要的工作包括蒐集美國各地工藝家的新創作，協助各地工藝團體的展覽，邀請外國著名工藝家來美國演講並做示範，同時也負責遴選美國傑出工藝家到外國展覽講學，從事國際性的交換展覽。

目前，這個協會已整理出一套相當完整的美國現代工藝資料，包

■美國工藝協會所屬的工藝家作品

■美國工藝協會所屬的工藝家作品（本頁四圖）

括全國工藝團體的活動記錄、現代工藝代表作，以及工藝家名錄。他們備有最新的工藝創作彩色幻燈片，分類說明，供有興趣的人參考，讓大家了解現代工藝的最新動向及市場的需求。

我特地問他們的負責人———一位年輕的女士，請她談談目前美國手工藝的最新動向。她說：最近十年來，美國的現代工藝變化很大，不僅從大量生產的機器工藝，逐漸轉向純粹的手工藝，同時，現代的手工藝家已不再像過去一樣是代代相傳的家庭式工藝匠，多數大學畢業生從事手工藝的創作。因此他們的手工藝品變成與一般的藝術品沒有什麼差別，要在「工藝」和「純藝術」之間畫分界限是很困難的。例如他們製作的陶器，有時只做一個，形式完全是新創的。許多首飾之類的工藝品，也非常接近藝術品。不少工藝品以前是工匠徒弟做的，現在變成碩士在做，形式自然隨之改變。他們把這種手工藝稱之為「藝術手工藝」，以別於過去的「手工藝式的手工藝」。

最近的美國市場上，那一種工藝品最受歡迎？她說是竹製工藝品最受歡迎，纖維質加上其他材料作成的手工藝品，也很受人喜愛，因為它最接近藝術品。其次是一些綢布染織成的各種現代視覺圖案的手工藝品以及陶藝品，通常一般家庭都把它做為室內的裝飾品。

仿製老式樂器、油燈，以及印地安傳統圖案的工藝品現在仍有人製作，因為它能滿足人們懷舊的心理，把最古老的東西裝飾在最現代化的家庭裡，別有一番情調。

此一協會的對面就是國際工藝會議組織總會，他們每年舉行國際工藝會議，促進各國工藝的發展與交流。日本和印度均有參加，他們也歡迎我國的手工藝團體組織參加。

美國的戶外手工藝展

　　在紐約訪問美國工藝協會的時候，該會的一位女主任提到他們的業務範圍之一，是輔助各地手工藝團體展覽。根據他們協會所得的資料，在一九七七年這一個夏季裡，美國各地舉行的戶外手工藝展覽會，即有五百廿個之多。到底這種戶外手工藝展是怎樣舉行的？它的規模如何？展出的工藝品又是那一類？聽了她的說明，使我對此項展覽大感興趣。

　　很巧的是過了十多天之後，我真的看到了這種戶外手工藝展。規模很大，參觀的人非常擁擠，那種熱鬧的場面遠出乎我的意料，而且它的展覽方式多彩多姿，很值得在此特別提出來做一報導。

　　那一天是七月十二日，旅居新海芬的畫友蔣健飛，邀我到他在墨雨敦鄉下的住家附近遊覽。當天距離他住家不遠的一個新英格蘭海邊小鎮吉福，正舉行一年一度的戶外手工藝和繪畫展覽會，他自己也參加其中的戶外畫展。早上九點多開車到會場，所有參加這次展覽的工藝家和畫家都已佈置好他們的展覽的作品。展覽會場設在吉福鎮的公園裡，這個小鎮住家不多，公園卻很大，景色優美，大片的草地保養極佳，植有不少楓樹，手工藝和畫展就在草地

上舉行，各佔一半會場。他們在草地上搭起臨時的木架，擺上各式各樣的展品。當地的地方報紙，在一個月前就報導這項展覽的消息。

十點過後，小鎮上的人愈來愈多，更有很多是從附近城鎮開車一兩小時來參觀的，而且多數是全家大小一起出動。也有的是夏季學校老師帶領全班學生坐交通車來參觀。到了午後，停車場已排滿了車子，公園裡的會場到處都是人，就像熱鬧的遊園會。

這種性質的展覽，實際上是一種大眾化的手工藝品展售會，觀眾來參觀展覽幾乎都是為了選購自己喜愛的藝術品。我繞著每個攤位走了一遍，發現每一個攤位所展售的手工藝品，都不一樣。有的出自一位手工藝家的創作，也有的是小型手工藝團體製作出來的成品，包括有造形別致的陶器；用粗麻編織成的裝飾物和吊花盆的袋子；用破銅爛鐵焊接成的老式吊燈；細麻繩編成的項鍊、手環和戒指，中間串上藍寶石，手工極為精緻。還有用鮮豔彩色玻璃焊接銅線做成各種小裝飾品、木材構成的農具、家具和飾物，完全保留木材的原來色彩和質地，不塗油漆。這種樸素而帶有一點原始、復古情調的手工藝，似乎非常流行。

總之，出現在這種戶外手工藝展的作品，都是獨出心裁的創作，或精巧細緻、或粗獷樸拙，可謂爭奇鬥豔，頗能打動觀眾的購買慾，平時在商店裡不易買到這些東西。據說其中大部分的手工藝家們，一年到頭都在家裡工作，只要夏季出來參加幾次戶外展，就可獲得一年的生活費，過著愜意的生活。

■美國工藝協會所屬的工藝家作品（本頁四圖）

熱鬧的露天畫展

　　談過美國的戶外手工藝展覽，我想再介紹他們的戶外露天畫展。在吉福小鎮參觀了這兩項聯合一起的戶外展覽，我直覺地感到，這是迎合社區大眾生活形態的一種活動。雖然這種活動是商業氣息重於文化的成分，但就他們舉辦的實況來說，仍然不失為一種很好的社區活動。

　　我在吉福小鎮所看到的露天畫展，是與戶外手工藝展同時舉行，半個公園的草地上，擺滿了畫。有的用畫架斜掛著畫，有的釘了一排木柵當牆壁，再把畫掛在上面，每個畫家的攤位都是自己設計。在這裡展覽的畫，價格都不高，每一幅大概在五十美元至二百美元，我看其中有一個攤位的畫，價格最高的標到六百美元。蔣健飛告訴我，這個畫家在這個地方已經稍有名氣，但每年仍然在這裡擺地攤參加戶外展。

　　通常這種戶外的露天畫展，大部分是畫家本人在場，也有太太代替看攤位。每一幅畫都由畫家自己配框，自己定價錢，沒有畫廊的

■新英格蘭海邊小鎮吉福
　的戶外畫展一景
　（左圖）
■戶外畫展氣氛熱絡
　（右圖）

■新英格蘭戶外手工藝展
　一景（左圖）
■蔣健飛（右起）、蔣彝
　與筆者合影（右圖）

■新英格蘭戶外手工藝展一景（左圖）
■新英格蘭戶外手工藝展陳列的陶藝品（右圖）

抽成，成本低，因此價錢便宜。也有畫家當場替人畫像，逼眞的速寫，或者用漫畫式的誇張手法描繪，兼而有之。

在這裡展出的畫，有通俗的寫實風景，有用色豔麗的盆花，也有一些抽象畫，以及裝飾畫、鉛筆素描、水彩畫、油畫、版畫等都有。還有在雜誌上出現的插畫家作品，也在會場展出。蔣健飛參加這種戶外展的畫，是用水彩描繪中國的花鳥畫，他的兩個小孩，一男一女目前仍然讀小學，也在旁邊用彩色筆畫華德迪斯奈的卡通動物，每一小幅賣三毛半美金，洋孩子排隊買他們的漫畫，一天畫下來也能賣到五十多美元。許多婦女都是帶著孩子來看這項露天畫展，陽光照耀在林間草地上，來來往往的人群，有的看畫，有的買畫，有的聚在一起坐於草地上唱歌或彈吉他，周圍還有賣各種食物的攤位。那種熱鬧的場面，就像嘉年華會。

這種露天畫展，規模還是屬於小型的，蔣健飛說他上週到緬因州參加爲期三天的一項大規模的露天畫展，是將城市裡最熱鬧的一條街整個封鎖，不准車輛進入，整條街道就做爲露天畫展的場所，被遠從各地開車來戶外畫展的畫家和參觀的人群擠得水洩不通。美國各地城市都有這種性質的露天畫展，有的地方每年夏天舉辦一次，有的是春秋兩季舉辦，都是選擇氣候較好的季節。

我們不必用藝術的尺度來評估這種展覽，正如前面提到的這是一種很好的社區活動，尤其是在小鎮上也能舉辦這樣定期的展覽活動，使生活點綴得多彩多姿，具有多方面的意義！

■新英格蘭戶外手工藝展的一個展售攤位陳列的項鍊

紐約現代美術館參觀記

（本篇圖版是2006年6月
筆者參觀紐約現代美術館
新館時所攝）
■紐約現代美術館五十三
　街入口（左圖）
■紐約洛克斐勒中心廣場
　的雕像（右圖）

　　很早就在外國雜誌上，看到介紹紐約現代美術館（簡稱MOMA）的文章，這座被譽為「世界現代藝術殿堂」的美術館，當我親眼看到它外表的建築時，不免有點失望。我到美國工藝協會訪問時，走路經過這個美術館的門口，居然沒有特別感覺出它是一座美術館。不過，後來我到此館參觀了三次，看了裡面的收藏，了解他們的經營情形，才真正認真這座建築平凡的美術館，有它獨具的特色——擁有豐富而優異的現代美術名作，舉辦過很多具有影響力的現代藝術展覽活動。由於經營的成功，它不僅成為很好的教育場所，在世界現代美術館中，也具有領導性地位。

　　美國各州的許多美術館都不收門票，唯獨紐約市的美術館大部分都收門票。一九七七年紐約現代美術館的門票是美金二元，兒童七角五分。我一到紐約，他們就給我一張一個月有效的免費參觀證，可以自由進出。

　　這個美術館座落在紐約的11 West 53 Street，聖湯瑪斯教會的西鄰。從洛克斐勒中心俯瞰，此美術館被高層大廈所包圍，地點非常適中，而且就在繁華的街道旁邊，便於一般民眾及遊客參觀。二〇〇四年，十一月二十日紐約現代美術館擴建新館落成對外開放後，門票爲美金二十元。根據該館統計，一九五〇年時，每年觀眾平均約四十五萬人，其後逐漸增加，五年後，平均每年參觀人數爲六十八萬人，最近數年來已達一百二十萬人以上，平均每天約有三千多人以上進入該館參觀。一個收門票的美術館能擁有這麼多的觀眾，的確是不易的。

　　此館的經營，是採取會員制度，凡加入該館會員，每年需繳會費。享受的權利除了每人配一可以自由出入該館以及參加各種特別典禮的通行證之外，還可獲得這個美術館所刊印的各種特刊、畫展

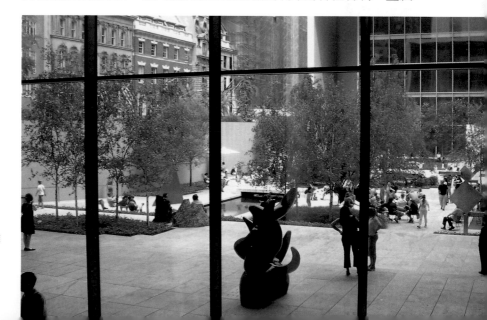

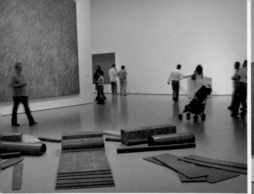

目錄、美術書刊等等，利益甚多。也因此該館會員年年增加，一九五五年時即有二萬一千人，到今日已達六萬餘。這種做法，一方面可以引起大眾對美術的興趣，吸收民間的財力，掖助美術館的發展；一方面又可鼓舞藝術創作，直接的給予藝術家獎勵。因爲美術館的業務獲得充份發展後，它需要蒐集更多的美術作品來充實，需大量的購買藝術作品。

關於購藏藝術作品，這個美術館特別著重於現代的創作活動，帶著積極的、前衛的意味，以蒐藏現代的藝術作品爲主。

一九二九年此館創立時，館長亞浮列特·何芭即認爲應以促進現代的視覺藝術趨向蓬勃成長爲主。因此，這個美術館容納了繪畫、雕刻、版畫、建築、攝影、工藝、戲劇等諸類別，主要的以發展視覺藝術爲目標。每一部門，均設有專門人才管理，負責推動工作。

在內部組織方面，此館在館長下設有管理委員會，劃分若干部門分

■紐約現代美術館中庭畫廊陳列的巨幅莫內名畫〈睡蓮〉（上圖）
■紐約現代美術館四樓陳列的雕塑作品（左上圖）
■美國寫實主義大師魏斯的名畫〈克莉絲蒂娜的世界〉擺在五樓入口第一幅（左中圖）

■紐約現代美術館中庭畫廊中央樹立的雕塑作品（左下圖）

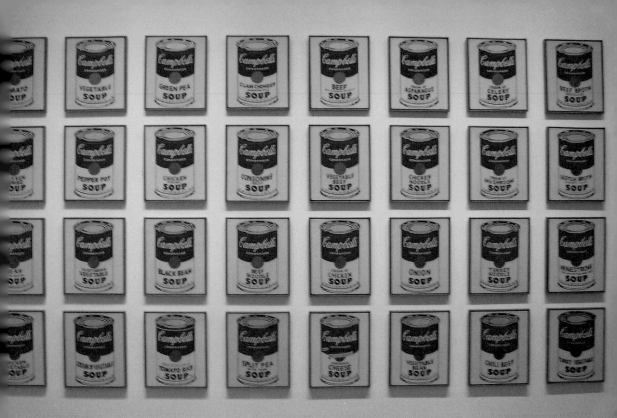

■紐約現代美術館收藏的
　美國普普畫家安迪沃荷
　的湯罐

層負責。現將各部門劃分情形略記於後：

1. 管理委員——最高幹部，由管理委員會的委員長及副委員長、會
　長、副會長、祕書等七至八名擔任。一九六六年的委員長是尼爾
　遜・Ａ・洛克斐勒。

2. 各部委員會——建築、教育、國際企劃、攝影等各部門選出代表
　者。

3. 共同委員會——館長及典藏部長，以及雕刻繪畫巡迴展主持人等
　有關者擔任。

4. 館長事務——館長及祕書數名負責。

5. 典藏部——設典藏部長及其所屬部下數名。

6. 企劃部——包括繪畫、雕刻、建築設計、攝影、展覽及出版、圖
　書館、國內巡迴展國際企劃等部門，每一部門有專人負責。

7. 總務部

8. 庶務會計部

　　在以上這個組織之中，館內全部活動的推展，主要的是依賴各部
門的專家負責推動，分層負責，使館務顯得非常活潑。

紐約現代美術館原來建築時共有六樓，平時舉辦展覽，大都在一至三樓展出，四至五樓為辦公室，六樓為會員休憩室。一九六四年秋天，此美術館再加以擴建，增加陳列室，並另新闢室外雕塑展覽場地，不但寬敞，而且還植滿樹木花草，雕塑作品陳列其中，彷彿是一個野外雕塑展。此外，美術館入口處特設一個美術出版品之出售處。二○○四年十一月擴建的新館，由日本建築師谷口吉生設計，入口加大，從原來的五十三街入口之外，也可以從五十四街進入相同的大廳。新設計的入口大廳有大片落地玻璃門，採光明亮，動線設計佳，能拉近觀眾親近美術館。新館共六層樓，中庭畫廊挑高至六樓高，觀眾可從不同樓層看到中庭。二樓為現代藝術、版畫與圖書媒體畫廊。三樓為素描、攝影、建築與設計畫廊，以及特展畫廊。美術館重要的繪畫漢雕塑收藏陳列在四樓和五樓，特展空間在六樓。

展覽活動的內容，最能顯示這個美術館的特色。自創設以來，它舉辦過的重要展覽會包括：一九二九年秋天舉行「塞尚、高更、秀拉、梵谷傑作展」，一九三二年舉行的「國際現代建築展」，一九三三年的「現代家具及裝飾美術設計展」。一九三四年的「機械藝術」特展。從一九三九年以降，開始大規模的舉辦現代巨匠的個展，此外在一九四○年舉辦一次以青少年為對象的「我們所愛好的現代美術品展覽會」、一九四三年該館介紹美國的美術家特舉辦「美國十八位畫家展」，以及一些「現代設計藝術展」之類富有教育意義的展覽會。最近幾年來所舉辦的活動更是多采多姿，例如一九六四年舉辦了「後期印象派畫家塞尚至普普藝術展」，一九六五年春天又舉辦了轟動國際藝壇的「歐普藝術展」。

它舉辦的展覽活動，對現代美術有一種直接的影響

■畢卡索
　亞維農的姑娘們
　油彩畫布
　紐約現代美術館收藏品
　（左圖）
■紐約現代美術館收藏的
　名畫梵谷的〈星月夜〉
　（右圖）

力，適時地將嶄新的藝術品介紹出來，並且注重使所有活動的普及大眾化，是該館一向努力的方針。例如它對所舉辦的展覽會，都出刊精緻的目錄，充實各種出版品及圖錄，展覽會與出版事業相輔並行。這些都是有助於藝術普及大眾的推廣工作。

　　最後我們談談這個美術館的藏品。繪畫方面，主要的藏品包括：塞尚的〈浴男〉、梵谷的〈星月夜〉、秀拉、高更、竇加、魯東等人的作品均有二件以上。盧梭的名作〈睡眠〉與〈夢幻〉，也屬此館藏品。馬諦斯等野獸派畫家的作品，畢卡索的〈亞維農的少女們〉、〈格爾尼卡〉等名畫均收藏於此。其他如盧奧、德郎、勃拉克、蒙德利安、克利、柯克西卡、塞維里尼、勒澤、夏卡爾、米羅等歐洲系畫家的作品，以及韋伯、馬連、杜比斯等甚多美國畫家的作品，還有奧羅斯柯、塔馬約、希蓋洛斯等墨西哥代表畫家名作，這裡均有蒐藏。

　　雕塑方面，則網羅了瑪伊約爾、李普西茲、布朗庫西、林布魯克，以及卡波、柯爾達、奧普、傑克梅第等人的傑作。這些繪畫雕塑作品加上素描、版畫總數多達千件。該館典藏部長阿佛里特‧H‧巴爾曾說：「紐約現代美術館的藏品囊括了現代美術的代表作家的作品，其中更不乏優秀名作。」由此可見這個美術館藏品之豐富。

■紐約現代美術館收藏的
　美國繪畫
　（左頁左上圖）
■塞尚的〈浴男〉與盧梭
　的〈夢幻〉名作皆是紐
　約現代美術館重要藏品
　之一（左頁右上圖）
■紐約現代美術館收藏品
　——德國包浩斯名教授
　史勒邁繪畫（左頁中圖）
■紐約現代美術館收藏的
　馬諦斯名畫〈裸女、金
　魚與花〉（左頁下圖）

　　以上所記僅是紐約現代美術館的概觀。它的設施之完備與實力的強大，可謂與日俱增，不可限量。但值得我們注意的另一件事是它早期幕後的籌畫者，係由紐約畫壇著名的藝術評論家史威尼擔任。史威尼大刀闊斧的作法，對紐約的現代美術館貢獻甚大，紐約現代美術館有今日的聲譽及地位，其功不可沒。

美國現代藝術大本營——惠特尼美術館

　　創設已近一個世紀的紐約惠特尼美術館，現在已成爲鼓勵美國藝壇新人的一個象徵。

　　你如果到了紐約，想看看美國的新藝術，或者是希望了解近年來美國畫壇究竟有那些新人出現，那麼，去參觀惠特尼美術館，必定可以使你得到滿意的答案。

　　在成立九十餘年以來，惠特尼美術館的主持者，完全本著一貫的目標——對美國的藝術家們，提供具體而積極的鼓勵，並且引導美國的大眾去注意他們本國藝術家的作品，一直不斷地努力的做。由於這個目標的正確，再加上他們的做法確切實際，目前這個美術館，不但幫助了美國國內的藝術家，發掘出很多美國藝壇新人，而且更打破了美國大眾以往對本國藝術的冷漠態度，對美國現代藝術的發展，貢獻極大。

　　惠特尼美術館全名爲「惠特尼美國藝術博物館」（Whitney

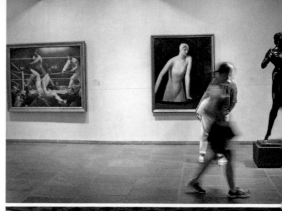

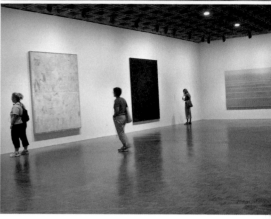

Museum of American Art）。它的地址曾數度遷移，每次遷移一個新地方，都新建一個較過去更具規模的新館。早在一九一四年，惠特尼美術館的前身——「惠特尼工作室俱樂部」（Whitney Studis Club）即已成立，這是專供美國藝術家們展覽作品的場所。後來這個俱樂部又改名為「惠特尼工作室畫廊」（Whitney Studis Gallery）。正式的開設惠特尼美術館，在一九三一年的時候，惠特尼美術館座落在紐約第八街的格林威治村。到了一九五八年，由於舊館不敷應用，惠特尼夫人又在紐約五十四西街廿二號，興建了一座現代化設備的美術館，將惠特尼美術館遷移至此，這也是惠特尼美術館的現址。它的前門靠著街道，整個建築物靠街的一面，用一大塊的壁面裝飾，這塊壁面的中下方嵌著「惠特尼美國藝術博物館」等字。在環境上，它的周圍附近，居住著不少美國著名的藝術收藏家和畫商，還有一些藝術家的工作室和美術館也都在這附近，例如紐約現代美術館（前已介紹過），就是其中之一。因此它的地點可以說是非常適中，能給人一種深刻的良好印象。

　　這座美術館內部共分五個樓層，第一、二樓的陳列場所，通常供給藝術家展出作品，沒有安排固定的陳列品。其他三樓則專門陳列館內歷年購藏的雕塑和繪畫作品。

　　談到惠特尼美術館購藏的作品，特別值得提出的是它專門蒐集美國本身十九世紀和廿世紀的繪畫和雕塑，初期該館每年均撥出二萬美元，購買一些新面孔的青年藝術家作品，從一九六五年以後，增加為五萬至六萬美元，並且特別積極地購買有天才、有前途，但卻

■高爾基　婚約第二號
128.9×96.5cm　1947
惠特尼美術館藏

生活貧困的美國藝術家的作品。

在惠特尼美術館剛遷入紐約五十四西街的新館時，此館已經蒐藏了美國藝術家的雕塑、素描、油畫、水彩和版畫共計三千餘件。到了一九六六年初，藏品則已增加至四千餘件。很多在本世紀成名的美國藝術家，都和這個美術館有些關聯。例如葛·平·杜博（Guy Pene Du Bois 1884-）、約翰·史龍（John Sloan 1871-1951）、華德·孔（Walt Kuhn 1880-1949）、杜爾·波絲薇（Dorr Bothwell 1902-）、愛德華·霍伯（Edward Hopper 1882-）、穆根·羅素（Morgan Russell 1886-1953）、萊絲·貝銳拉（I. Rice Pereira 1907-）、亞希·高爾基（Arshile Gorky 1904-1948）、傑克遜·帕洛克（Jackson Pollock 1912-1956）、巴爾柯·葛林（Balcomb Greene 1904-）、湯瑪斯·班頓（Thomas Beuton）等美國名畫家的作品，以及柯爾達（Alexander Calder）、羅沙克（Theodore J. Roszak）、史密斯（David Smith）、法肯絲丹（Clair Falkenstein）等美國雕塑家的作品，這個美術館均有收藏。高爾基的名作〈訂婚禮之二〉即爲惠特尼美術館的珍藏之一。

這個美術館的展覽室，完全是利用現代美術館的最新設備：玻璃的天花板、改良的照明設備、柔和的色彩，可以自由活動的隔板，再加上彈簧地板，以減少觀眾的疲乏。此外，它懸掛作品的壁面，均極爲寬敞，非常適合於展覽美國畫家們的巨幅的作品。雕塑展覽室一角，爲美國雕塑家林里的抽象雕塑，中間一件爲羅沙克的〈飛鳥〉，右上爲西特尼·希蒙的人體雕塑。觀眾可以穿梭於作品之間欣賞。繪畫展覽室，有保羅·傑金斯的油畫，日本留美名畫家岡田謙三的貼裱畫，美國最著名的普普畫家瓊斯、羅森柏的油畫。

在活動方面，惠特尼美術館每年都舉辦數次的藝術展覽會。多年來，最成功的展覽活動，是他們每隔一年舉行一次的「美國藝術雙年展」，每兩年輪流展出繪畫和雕塑作品，邀請全國各地的藝術家參展。而被邀請的藝術家們，也都提出最新的代表作，參加展出。每一屆的展覽，總有大部分是初次參加的。雖然這項展覽，並沒有

■瓊斯　競爭的思考
油彩畫布
121.9×190.8cm
1983　惠特尼美術館藏

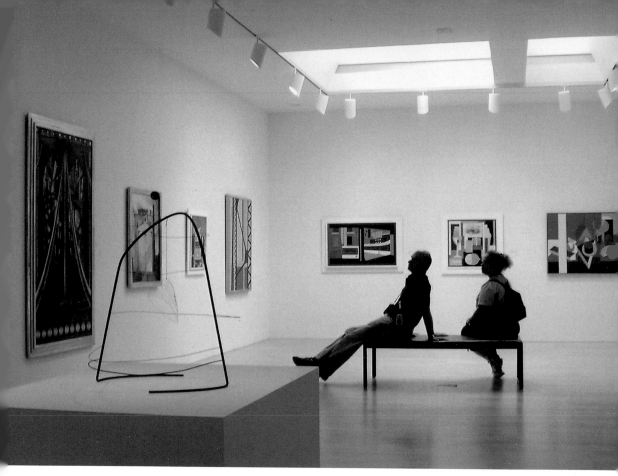

■惠特尼美術館內部展覽
室一景

設立評選制度，也沒有頒發獎品，但是藝術家都非常重視這個發表作品的機會，每次前往參觀的大眾，也都數以萬計。美國近年來有不少新銳的畫家和雕塑家，就是在這項雙年展中嶄露頭角的。此外，惠特尼美術館，為了提高大眾對美國藝術的愛好與興趣，還別出心裁的組織各種巡迴展覽會，將館內的藏品分別巡迴到美國各地的美術館展覽。並且舉行有計畫性的各種不同藝術品展覽會，以及藝術專題演講，邀請第一流的藝術評論家擔任，另外還出版叢書，報導美國藝術的趨向和介紹美國的新藝術家。

現在，惠特尼美術館中闢有專室，紀念它的創辦人女雕塑家──一位聞名的藝術愛好者惠特尼夫人（Mrs. Gertrude Vanderdilt Whitney）。她在一九〇八年的時候，即有意倡導美國藝術之正常發展，那時一般大眾對美國的一些陳舊的博物館都缺乏興趣，藝術家們的新創作，也不受注意。惠特尼夫人首先在她的雕塑工作室中，闢出兩間陳列室，邀請有才能的藝術家在此舉行作品展覽會。這是一個開始，到了一九一四年就成立了前面所提的惠特尼工作室

俱樂部，於是逐漸演變成今日的惠特尼美術館之規模。現階段，這個美術館已成為美國最具聲望的美術館之一。

由於規模的不斷擴大，惠特尼美術館又另建新館，將美術館遷移到紐約的麥迪遜大道上。這個新館的設計者為馬塞爾·布魯雅，建築物內部的裝置的形式，較原來的更為寬敞。而且它的建築特別注意觀眾的方便，館的入口與路面保持同一高度，使路上的行人可以透過窗戶看到館內所陳列的藝術品。建築物的頂端，設有七個小窗，這個窗戶與寬大的門口，構成對比的趣味。布魯雅設計這座建築物時，特別應用對比原理，使這個大廈與周圍的自然相互對照而顯出建築之美。此新館相當於舊館的三倍大，可以舉行大規模的美展。

這座美術館的建築，有兩大特色：在外面看來，其形體像是一座獨特的紀念碑。內部空間則設計得很富技巧：充分照明設備與寬敞

■惠特尼美術館地下一樓餐廳（上圖）
■惠特尼美術館書店（中圖）
■惠特尼美術館一樓的圖書商店，出售各種藝術圖書與展覽目錄。（下圖）

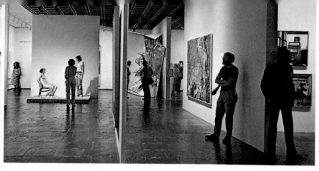

■惠特尼夫人做雕塑的神情
■惠特尼美術館展覽空間一景（右圖）

■惠特尼美術館一樓的圖書商店，出售各種藝術圖書與展覽目錄。（下圖）

分照明設備與寬敞的展場。這表明了建築師布魯雅企求的是什麼，他說：「在曼哈頓的一座美術館，必不能和商業建築或一般辦公室相同，它的造形和材料必須一致。在我們這個富有許多色彩的大城建築物中，它必須要有其份量。」因此他將戲劇性的外形與廣大的內部設計相結合，包括白色的布幕和夾板牆、藍色的碎石地板和用水泥凝固的鐵格子天花板，都設計的獨出心裁，使藝術作品的背後，有無限向後縮的空間感。

布魯雅的難題是在這五層樓的建築物中，如何留出全部地板的空間，此空間有其地基的七倍大。他著手時，大部分採取撒丁尼亞面包的形式。為了補賞因內外窗的木框和第一層地板的需要所佔去的空間，從外臂架和陳列館的桌子，一直到凸出的講台，布魯雅設計了懸山的地板，越高越大，造成向上漸漸擴大的陳列室，最高的陳列室是天井的壁畫。

為了建造正面的玻璃窗，布魯雅用沒有窗孔的水泥牆和鄰屋隔開，可以使這些窗子廢而不用，以便於控制空氣流動和特別的光線照明。但觀眾並不因此而引起不舒適的心理感覺，因為他的設計時，為了和外界有視覺的接觸，特別加上了七個梯形的窗戶，其中以正面牆上的窗戶最大，它既像一個印章，又像一座砲樓。

惠特尼美術館特別對於有天才，而勇於在藝術創作上開拓前人所未踏進的新領域的藝術工作者，給予充份的鼓舞與支持，以及他們對美國本土藝術的扶助，都是非常突出的。他們每年舉行的各項美國藝展，足可與巴黎的各種沙龍展相匹敵。當時美術館副館長約翰‧巴亞氏曾說：「現在，如何將美國藝術的全貌，提示在大眾之前，是非常必要的。惠特尼美術館開創的目的，就是適應這種需要。」

美國的現代藝術，在今天所以能飛躍的發展，其因素，雖然是多方面的，但無可否認的是他們的美術館，盡了一份極大的力量。因此，一個國家的美術館之多寡，實足以反映這個國家的藝術風氣之興衰。

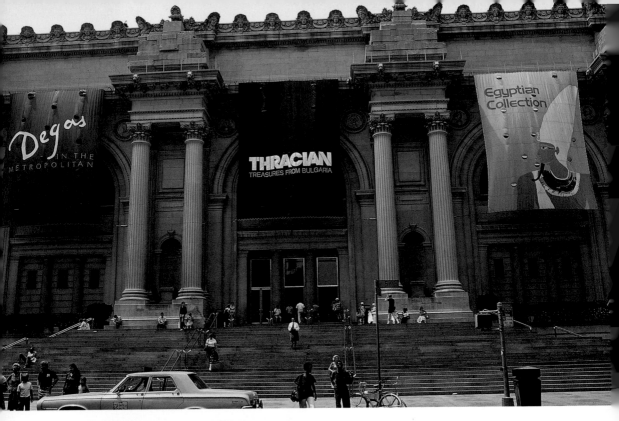

收藏豐富的大都會美術館

　　紐約的美術館規模較大的，除了紐約現代美術館之外，尚有大都
會美術館（Metropolitan Museum of Art）、古根漢美術館
（Guggenheim Museum）和惠特尼美國藝術館（Whitney
Museum of American Art）。前兩館均座落在第五大道中央公園
旁，後者位於麥迪遜大道九百四十五號，附近有很多私人畫廊。這
三座美術館都在鄰近加上五十三街的紐約現代美術館，使這一帶形
成紐約的美術館區。

　　先後參觀了三座美術館，我覺得它們各有特色，毫無重複感。其
中，規模最大的是八十二街的大都會美術館，僅次於巴黎的羅浮
宮。早在一八七二年，紐約市民即協力創設此一美術館，一八八〇
年移於現址，和美國其他的美術館一樣，它龐大的藏品都是靠捐贈
和遺贈的，豐富的基金，不斷購入新的作品，全部繪畫陳列室有五
十餘室，每年參觀者達二百萬人以上，職員有五百多人。我進入參
觀時，展覽室正舉行印象派畫家竇加的素描展、古埃及藝術展，雖
是七月度假季節，觀眾仍要排隊進場。

　　大都會美術館的主要藏品，大概包括：古埃及時代、古王朝的木

■紐約大都會美術館陳列
　的中國石雕佛像
■紐約大都會美術館陳列
　中國古代雕刻
　（右上圖）

雕、中王朝的工藝品和新王朝的雕塑，尤以後者質精量多。希臘瓶畫和壁畫也頗豐，一九五三年以卅萬美元購入〈阿芙洛蒂黛像〉是貴重名作之一。中世紀時期的藝術，此館的收藏較弱。主要的因素是此一時期的典藏品，於一九二五年移至分館──曼哈坦北端福特公園的修道院。文藝復興以後的近代美術作品，此館的收藏可謂美不勝收，喬托的〈大戰畫〉、提香的〈維納斯與彈琴者〉、布魯格爾的名作〈收穫〉、克拉納哈〈巴里斯選美〉、葛利多的〈篤利特風景〉、普桑的〈沙鞭的掠劫〉。十七世紀荷蘭繪畫和十九世紀法國繪畫（特別是印象派）收藏最豐，林布蘭特的繪畫即有卅多件，最著名的一幅是〈亞里士多德凝視荷馬雕像〉，以三百卅萬美元購入，是世界最高價的一幅畫。印象派名畫如梵谷的〈阿爾的女人〉、雷諾瓦的〈夏本迪埃夫人與孩子〉都是世界數一數二的收藏。此外，版畫、素描、金工品，以及中國和中近東藝術，藏品也非常豐富。中國的一件大佛雕，加上一件整面牆的大壁畫，就佔了一個陳列室的空間。

■紐約大都會美術館收藏
　的林布蘭特名畫〈亞里
　士多德凝視荷馬雕像〉

美國的美術館都在出入口旁設有很大間的書店，出售美術館的名畫複製品、名畫卡片和各種美術書籍。我到每一個美術館參觀時，都選購了很多畫片和書籍。我發現凡是有東方收藏的美術館，都出售很多有關研究東方藝術的書籍，介紹中國繪畫和書法的著作也有不少。紐約大都會美術館在本館外，還有一座分館「禮拜堂美術館」（The

Cloisters），位在曼哈坦北端的公園。開館時間為每星期日。藏品以中世紀美術為主，包括歐洲各地中世紀時代陶瓷、金工、雕刻、繪畫與掛氈，館中有一間十二世紀的教堂實景，初期哥德式雕刻頗值得前往觀賞。

■紐約大都會美術館分館
　禮拜堂美術館內的大理
　石拱形柱廊建築一景
■獨角獸掛氈畫
　尼德蘭南部
　羊毛、絹、金屬纖維線
　368×252cm
　1495-1505
　大都會美術館分館禮拜
　堂美術館藏（左圖）

紐約古根漢美術館

　　在全世界的美術館及畫廊之中，如果以美術館建築樣式而論，紐約的古根漢美術館可稱為獨特、而別緻的一座現代建築，它的外貌及內部作品陳列的方式與任何一個美術館不同。設計這個美術館的是現代建築大師萊特（Flank Lloyd Wright），他當初設計的時候，曾引起了多數人的反對，因為整個館內陳列繪畫的壁畫和地面，都是螺旋形逐漸傾斜向上的，從最底層的入口往上走，繞著圓形的建築物，一邊看畫，一邊像走斜坡一樣，以一直走到美術館最頂端，完全沒有樓梯，但是在激烈爭論的結果，這個圓形的美術館終於在一九五九年十月廿一日於紐約第五大道中央公園（5 th Avenue.Centsal Park）旁落成，並且從這一天開始開放供人參觀。萊特也因為設計這個新美術館而獲得無上聲譽，紐約的人們幾乎都知道他的大名。有人稱為這個美術館的建築是「少數人的勝利」。因為，萊特當初公佈美術館的設計圖稿時，多數人反對他的這種設計，只得到少數人的支持，最後在建築完成時終於受到讚許，而且在它揭

■古根漢美術館建築外型

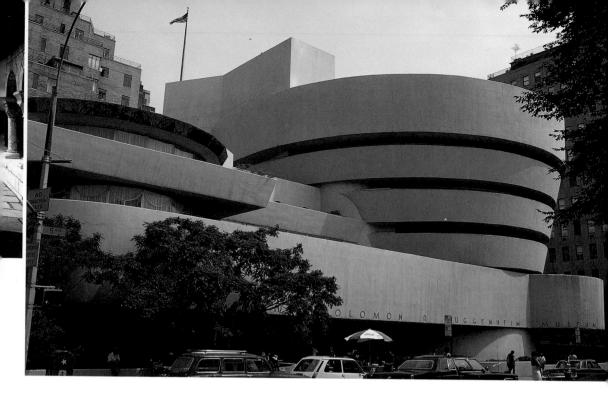

■紐約古根漢美術館外觀

幕時，參觀者大擺長蛇陣，踴躍的情形前所未有，萊特的新設計獲得空前的成功。

古根漢美術館（Solomon R. Guggenheim Museum）座落於紐約引人注意的第五大道八十九號街公園旁，建築外形像曲捲的圓形，從底部由小曲捲而漸高漸大，極具現代感覺，被美術評論家譽為美國最美的建築。

從這個美術館的大門走進去，露天的庭院陳列有布朗庫西的抽象雕塑，現代造形的噴水池，池旁植著花草及灌木，這些都是美化庭院的裝飾。再走進美術館裡面，就可以看到雕塑、繪畫等美術作品了。那裡面並沒有把整個建築物的內部像一般的美術館分成很多的展覽室，而是迴廊式的地面逐漸傾斜向上，從進口可以一直走到美術館的頂端，再由頂端關一出口，讓看完的觀眾從此出口走出去。在美術館的頂端俯瞰庭院，池水與植物的陪襯是萊特設計時的意圖，他認為這些都是此美術館不可欠缺的東西。

古根漢美術館對於美術品的陳列，也採與一般不同的方法。原來，萊特在設計時，希望它像一個「公園中的小教堂」，以今日建築完成後的外形看來，其高層建築，配上圓屋頂的姿態，座落在紐約中央公園的湖畔，的確像一座藝術的殿堂。而更重要的是：萊特在設計時主張，繪畫雕塑作品，絕對要在自然光線之中來鑑賞，因

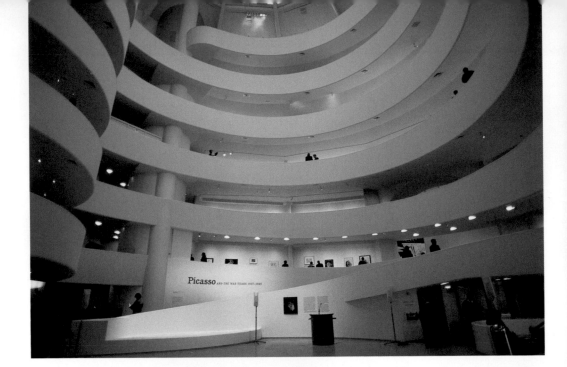

■紐約古根漢美術館內景

此他在正中的圓頂天井，只配上玻璃，而不遮蓋其他的東西，讓自然光線從這兒透進來。萊特在設計時，反對用人工光線照射藝術品，很多美術家的意見也贊成他的這種特殊設計。不過，眞正的說來，他是以人工光線配合自然光線，造成足夠的光來襯托一幅畫或雕塑。人工的光線是從畫的背後正中照射出來，其反射恰與屋頂透進的自然光線相交投，完全沒有影子。如此不論晴雨陰晦，都有適度的光線可以欣賞一件作品。同時如此的設計，完全沒有普通美術館的陰暗感覺，也使畫面色彩不會發生反射而刺激鑑賞者，這是萊特成功的設計。

爲了適應這種光線的配合，在美術館的迴旋式的圓形通路，一面陳列繪畫，沒有陳列作品的一面便做爲休息場所。而那圓形螺旋廊形狀，設計時的主要意圖是給予繪畫作品無限的自由，作品無論大小均可陳列。站在迴廊，觀衆可以自由而不爲外在關係限制了欣賞的情緒，頂上是透明的圓形屋頂，光線配合巧妙。當你沿這迴廊欣賞作品，走到頂端時，便是出口了。

至於雕塑作品，都是陳列於地面上，有的還陳列於地面中央，那些現代雕塑不規則的擺置，有的與人同大，在觀衆之間，這些作品顯得極其自然，這也給予欣賞者一種精神上的美感。

古根漢美術館本身的藝術收藏是相當豐富的，只是它沒有完全陳列出來。他們的藏品全是十九及廿世紀的繪畫與雕塑，有三千件之

■亞歷山大‧阿基邊克
梅塔諾（馬戲團的名稱）
彩繪錫、木頭、鏡面、
漆布
126×51×31.75cm
1913-14

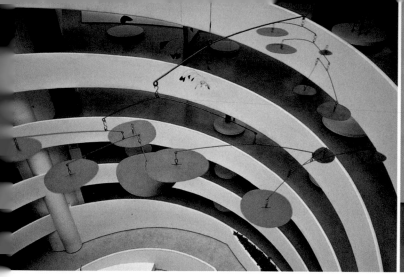

■亞歷山大・柯爾達
　睡蓮的紅色浮葉
　彩繪金屬板、金屬棒、
　金屬線
　106×510×276cm
　1956
　古根漢美術館

■露意絲・布爾喬爾
　挑戰　繪製木頭、玻璃
　瓶、電燈
　171×147×66cm
　1991
　古根漢美術館藏
　（右圖）

■康丁斯基　構成之八
　油彩畫布
　140×200cm
　1923年7月
　古根漢美術館藏

多，抽象畫先驅康丁斯基的油畫和水彩即有數百幅。其他如克利、米羅、帕洛克等名家作品也相當可觀，大部分是已故收藏家古根漢的收藏。

在了解古根漢美術館建築的簡介後，下面我們來談談此館的沿革。

古根漢美術館原是紀念所羅門・古根漢（Solomon R. Guggenheim），這位已故的收藏家，對現代美術有一股極濃的興趣，例如在一九二〇年至一九三〇年間，他對康丁斯基的作品極爲注目。這美術館在那時只是簡陋的建築，但陳列均爲最初的前衛美術作品。一九三七年設計了「古根漢基金會」，在此次以前，此基金會購入了康丁斯基的油畫、水彩共一百件。

戰後，一九五二年，美術批評家史威尼就任館長，館內陳列的均爲現代美術。直到一九五九年十月改建成現在這個新穎的現代美術館之後，由湯瑪斯・梅沙擔任館長。其作風也更趨於現代化。

在這新美術館建成之後，梅沙策畫了不少展覽在該館舉行，展出作品一律均爲現代的作品。幾年來已經展覽的作品包括從現代繪畫之父——塞尙、梵谷、康丁斯基、克利、畢卡索、馬諦斯、米羅、夏卡爾，以及帕洛克、克萊茵、杜庫寧等前衛的畫作。在它所收藏的作品之中，有三分之一的數目均爲康丁斯基的作品。對一位現代抽象畫的作品，收藏如此之豐，足以令人咋舌。一九六四年夏天，該館評議委員會決議將康丁斯基的作品五十件，送到倫敦的蘇士比拍賣，結果以過去未有的高價賣

出。由此也可反映出，該館對美術品之收藏，頗具有現代的眼光。

最後值得一提的是，這個美術館於一九五六年創設了「古根漢國際美展」，最初是雙年舉行一次，由古根漢基金會所屬的「國際評論聯盟」、「國際造形藝術聯盟」、「國際博物館聯盟」等組織設立美術獎。第一、一二屆所舉行的展覽設有國際獎共五名，另外每個參加國分設有國內獎。從第四屆開始，改變了舉行的方法：每隔三年舉行一次。各國國立委員會及審定的國內獎制度廢止；另外有關作品的選擇，由古根漢美術館單獨負責。但這項展覽後來已停辦。

■吉伯特與喬治　夢
20張相片輸出
240×254cm
1984（左圖）
■法藍茲‧馬爾克
黃色的牛　油彩畫布
140×190cm
1911　古根漢美術館
（右圖）

世界現代藝術之都──紐約

在一個世紀之前，巴黎是世界藝術之都。法國印象派興起以後，是巴黎畫壇的黃金時代，十九世紀末葉到廿世紀初，世界各地的畫家都往巴黎跑。但是從一九六○年代以後，紐約就取代了巴黎，成為世界現代藝術之都。

到底紐約如何形成藝術之都呢？我到紐約洛克斐勒中心，訪問洛克斐勒三世基金會亞洲部門主任Richard Lanier，他談到紐約畫壇的現況時，很肯定地說：藝術在紐約，變成一種很特殊的事物，現代藝術家的創作非常引人注目，藝術的展覽也很受重視，而現代藝術家在紐約的生活，也比世界其他的都市，更為多彩多姿。這是表面的現象，實際上左右紐約藝術界的力量是什麼呢？紐約的大財團、經營畫廊的畫商、在報紙雜誌上撰寫藝術評論的藝評家，都是影響藝術舞台主要角色。

藝術的發展與經濟的繁榮是成正比的。美國有許多以土地、糧食、武器或經營其他企業而致富的富豪，他們把財富的一部分投向

■紐約猶太博物館的櫥窗

■紐約美術館與街道地圖

於藝術品的收藏，即可以養活許多從事藝術事業的人，再加上一般家庭對藝術品的喜愛需求，對藝術市場的刺激也很大。這許多需要藝術品的人，並不是直接向藝術家本人購買，而是透過畫商，經營畫廊的畫商可以壟斷藝術市場，而今天在紐約，操縱藝術市場者幾乎俱爲猶太企業集團。猶太人最懂得做生意，他們把藝術品完全當做商品來看，經營畫廊完全用現代企業的手法，他們不僅想辦法買藝術品，更懂得推銷藝術品。在紐約做個藝術家，如果得不到畫廊的支持，絕對是孤掌難鳴的。美國曾出版了一本轟動藝壇的暢銷書《畫出來的眞言》，著者湯姆伍夫指出紐約畫壇的許多內幕，例如五〇年代末期，在世界美術市場市，流行了廿多年的抽象繪畫價格暴跌。不久，美國道地土產的「普普藝術」就嶄露頭角，同時立即透過藝評家的評論和高速化的傳播媒體，從新大陸影響到歐洲，這時正好是一九六〇年代。普普藝術的風靡一時，無疑使紐約藝術舞台帶來青春活力，畫廊老闆、收藏家和藝術家也因而得到滾滾的財源。造成這種局面的最大力量，就是紐約規模宏大的畫廊。這些大畫商除了向紐約的畫家買畫之外，甚至在巴黎也創辦連鎖性的畫廊，從事國際性的經營。

現代藝術市場在紐約，世界各地藝術家嚮往紐約。但是如果不了解紐約畫廊和他們藝術界的眞實情況，也未能打進他們的藝術圈，縱使到了這個世界藝術之都，甚至生活其中，它仍然與你毫無關係。這是我參觀了紐約著名的畫廊區蘇荷，所得到的一點感觸。

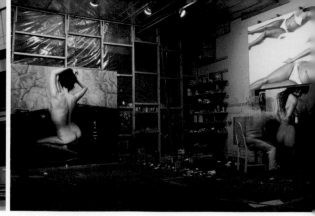

紐約的藝術中心──蘇荷

　　紐約一流的畫廊，最早集中於惠特尼美術館附近的麥迪遜大道，後來逐漸向下移，五十七街出現了新畫廊。一九七二年，紐約下城區的蘇荷，成為一個新的藝術中心，繪畫、舞台與音樂藝術活動，都在這裡蓬勃發展。

　　洛克斐勒中心的藍尼爾主任，拿出蘇荷區畫廊的分布圖，向我說明蘇荷的現況。他說：根據統計目前蘇荷區的畫廊已有五十二家，其中較具規模的有：卡士德里畫廊、保拉庫柏、OK哈立絲畫廊、詹姆斯玉畫廊、霍夫曼畫廊、蘇拿蒙畫廊、罕見山畫廊、蘇荷中心，以及由一群女藝術家組成的A‧I‧R畫廊和蘇荷廿畫廊。卡士德里一手捧出數位普普畫家，如瓊斯、沃爾荷、勞生柏格，均為此畫廊一手提拔起來的。OK哈立絲畫廊在當時全力推出超寫實主義的繪畫，著名的韓遜、柯丁漢，當時旅居蘇荷的畫家夏陽、韓湘寧都屬於這家畫廊。詹姆斯玉畫廊是台北師大美術系畢業的曾富美開設的。

　　在蘇荷，最多的並不是畫廊，而是住在那裡的藝術家。藍尼爾主任指出最保守的估計有三千五百人，包括畫家、音樂家和舞蹈家，視覺藝術和聽覺藝術均在其中。旅居紐約的畫友謝里法，帶我參觀這裡的畫廊，走在西百老匯街，他指著那兩排外表破舊的樓房說，這就是蘇荷區畫廊最多的一條街。走在其中，就像置身於許多破

■七〇年代蘇荷畫廊外觀
■陳昭宏畫室（右圖）

■七〇年代韓湘寧在蘇荷的畫室（上圖）
■七〇年代在紐約蘇荷區的台灣畫家韓湘寧、黃志超、陳昭宏。（下圖）

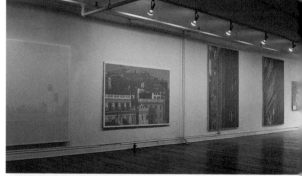

■「藝生畫廊」，不容錯過「藝生畫廊」精藏的雕刻與繪畫，尤其是藝術家亞剛（Yaacov Agam）的作品。

■阿尼曼尼藝廊，紐約第一間卡通藝術畫廊，美國手工藝藝廊前百名之列，在此可體驗色彩、歡樂和異想天開。（右圖）

舊的工廠之間，整個蘇荷區的畫廊和藝術家工作室，都是舊工廠或貨倉改裝而成的，建築物的外表仍然保留原來的樣子，室內重新裝修粉刷，建築物本身沒有什麼更改，只加上畫廊掛畫的設備。因為這些貨倉原來就很大，改裝成畫廊或畫室之後，空間非常寬敞。

畫家來到紐約的蘇荷之後，由於畫室空間很大，很自然地他們開始畫大幅的畫，兩三百號以上的大畫也可以容納在他們的畫室中，而且畫廊也有足夠的空間展覽這些大畫。這是紐約城中區畫廊無法辦到的事。紐約的房租很貴，尤其是城中區的黃金地段，畫廊的空間均比較狹窄。過去可能從未有人會想到，下城區一帶破舊的大倉庫，居然會變成紐約新藝術的中心。

過去許多畫商買畫都到五十七街一帶的畫廊，七〇年代則直接到蘇荷區。至於這裡的畫家，目前的畫風究竟朝什麼方向發展呢？七〇年代，大多數仍然在追求超寫實的路子，現在則很難加以說明。因為尚未有新的主流出現。在這種沒有繪畫主流的時代，藝術的發展反而遠較過去更為寬廣，大家都在開拓新的創作路線。

訪問紐約藝術學生聯盟

在紐約五十七街，有一幢古老的建築，外表看來像是一座旅館，走到裡面，卻可以看到許多學生在作畫，出入這裡的都是一些熱愛繪畫的人——這就是有名的「紐約藝術學生聯盟」。

經此聯盟會長克洛尼斯（Stewart Klonis）的帶領下，我參觀了這一座成立於一八七五年的「大畫室」。說它是「大畫室」，其實也不為過，上下五層樓都是供學生作畫的畫室。站在這幅大樓前的鬧街上，我不能想像過去一百年來，它對美國藝術發展的貢獻，克洛尼斯先生告訴我，有許多知名的大畫家，像帕洛克、戴維斯、霍夫曼等都曾是這裡的學生。

紐約藝術學生聯盟任何時間都可以註冊入學，但這裡沒有學籍。

只要對繪畫有興趣的人，不論年齡多大都可繳費報名，每週有十八小時的課程，每八個月收費美金五百五十二元。

■紐約藝術學生聯盟，學生練習裸體寫生情形。

據克洛尼斯說，紐約藝術學生聯盟的課程有素描、繪畫、雕塑和插圖等。他們備有各老師的特長和詳細資歷，學生可以自由挑選老師，由於每隔一個月註冊一次，如果學生遇到不合適的老師，可以另外挑選。

在這所不受政府任何津貼，行政完全自主的美術教室裡，老師只傳授繪畫技巧，不教繪畫理論。每週二和週四，老師對學生的畫有一番講評，這些老師中，據悉有不少是畫家兼差。我國旅美畫家梅常也在此教課。

在冬季，前來上課的學生多達二千四百餘位。當我去訪問的時候，因為暑假，大約有八百五十多人。平常他們只招收成人學生，週六也招收兒童班。

克格尼斯告訴我說，五十年前，他也是此校的學生，現在他是會長，時光匆匆，他在我面前也不勝感慨。據他說，按照這聯盟的規定，在此學三個月後即可成為會員，通常他們從會員中選出六人，再聘請六位外人，一共十二人組成董事會，掌管有關行政工作，董事的任期為三年。不過這裡因為純粹是教畫，行政工作有限，董事一週只去一次。

■紐約藝術學生聯盟建築外觀

我曾訪問一位教人體素描的老師，他告訴我：他在此從來不教學生畫抽象畫，從學生進入課堂的第一天開始，他就教他們畫人體模特兒，畫紙多用全開。克洛尼斯形容紐約藝術學生聯盟是「一所不尋常的學校」。他們和紐約任何藝術學校不發生關聯，但是在許多不同風格的老師教導下，每個學生在四年後都可學到技巧，「這裡永遠是一個開放的畫室！」許多在社會上工作，無法進入藝術大學，而又熱愛美術的大眾，這裡提供了很多的作畫場所。

■波士頓城市的新舊建築
　並陳景觀
■波士頓美術館外觀
　（右圖）
■波士頓美術館收藏的中
　國佛雕（右中圖）
■波士頓美術館收藏的中
　國北魏佛雕（右下圖）

波士頓看畫記

　　在紐約訪問四天後，六月廿九日搭機飛往波士頓。到達波士頓第一件事是參觀聞名的波士頓美術館（Museum of Fine Arts, Boston）。這座創立於一八七〇年的美術館，以收藏東方藝術而著名，該館東方部主任有數任都是日本人，如岡倉覺三、富田幸次郎，現任東方部主任則是中國人——美術史家吳桐。

　　收藏於此的中國古代繪畫，最著名的有宋徽宗〈五色鸚鵡圖卷〉、〈摹張萱搗練圖卷〉，閻立本的〈歷代十三帝王圖卷〉、〈北齊校書圖卷〉、陳用志的〈釋迦牟尼像〉，陳容的〈九龍圖〉，趙伯駒的〈漢高祖入關圖卷〉，馬遠的〈遠山柳岸圖〉等，其中多數是色彩頗為富麗的繪畫，尤其有不少人物的線條都柔細流暢而優美。我聯想到近代的中國畫，為什麼只偏重於水墨畫，這些宋畫中的金碧輝煌的色彩傳統，幾乎完全被人遺忘了。同時，為了這些古代中國畫，我注意上面標出的年代，大概均為十至十二世紀，此時的西方繪畫僅發展到寺院教堂的宗教壁畫。文藝復興尚未到來，在年代上如此做一比較，更可看出中國古代繪畫的發展，遠較西方進步得多。特別是在美國

■波士頓美術館陳列室長
　期展出布欣名畫作品

的大型美術館,同時有東方和西方的繪畫收藏,看過西方繪畫,再
看中國繪畫,對比非常鮮明。

　　波士頓美術館收藏的西方近代繪畫,也相當可觀。我一一參觀陳
列出來的作品,擇要作一筆記,計有:文藝復興時代威尼斯畫派作
品、西班牙名畫家葛利哥、維拉斯蓋茲的繪畫、巴比松畫派有一間
展覽室,田園畫家米勒的名畫,此館收藏有廿一幅之多,而且多數
是他的代表作,例如他一八五○年作的〈播種者〉油畫、〈自畫
像〉、〈持鍬的農夫〉和〈牧羊女〉。米勒是法國畫家,但他的畫今
日在法國反而不易見到,多數已經流入美國。

　　法國印象派名畫,這裡也收藏很多,如莫內的〈蓮花池〉、馬奈
的〈槍殺〉、雷諾瓦的〈採花少女〉、高更的〈我們從那裡來?往何

■波士頓美術館收藏的米
　勒名畫

處去？〉均為美術中上名作。莫內的兩幅最能說明印象派特色的油畫〈麥草堆〉，並掛在一起，看原畫，可以充分感受到他對陽光的表現，達到刺眼的地步。梵谷的〈歐維的家〉也陳列於此。

　　美國現代繪畫，此館藏有華盛頓彩色畫派路易斯的大畫廿多幅。抽象表現派畫家霍夫曼、史提爾、克萊茵等佔了整間陳列室。我到此館參觀時，還看到他們正舉辦的美國早期畫家荷馬的特展，有一百多幅，包括素描、水彩和油畫。因為他在緬因州海邊住了一段時

■波士頓美術館陳列室展
　出印象派畫家作品
　（左上圖）
■波士頓美術館莫里斯‧
　路易斯作品（右上圖）
■文斯洛‧荷馬　美國新
　澤西州朗布蘭奇市
　油彩畫布
　波士頓美術館（左中圖）
■文斯洛‧荷馬
　昔日的拓荒者
　水彩畫紙
　波士頓美術館（右中圖）
■文斯洛‧荷馬
　農場矮牆　水彩畫紙
　19.4×34.3cm　1873
　（右下圖）

期，豐富的生活體驗，使他的繪畫洋溢著情感。這種表現大自然與富有生活情趣的作品，在今日的美國繪畫中已經很難找到。

麻省的藝術學府

　　波士頓是美國的一個老城，雖然它不像紐約那樣是個前衛的藝術都市，但是藝術氣息卻是相當濃厚的。我到波士頓參觀美術館之外，還拜訪了一位女畫家、哈佛大學、麻省藝術大學，同時參觀波士頓市區的畫廊。所得的印象是這座古城也住著不少追求新藝術的畫家，這裡的藝術學府，歷史悠久，水準頗高。

　　我訪問的這位女畫家，她租下一座陳舊的大倉庫二樓作畫室，約有八十坪大，天花板離地面很高，空間大，可以容納大畫幅。她在畫室裡還設了畫廊，全掛自己的畫。在美國很多畫家，流行租舊倉庫作畫室，可以隨心所欲的創作大畫。這位女畫家的畫是用化學藥水摻顏料，以噴槍與馬達操作，在畫面上噴出色點，由幾個不同的塊面顏色畫分空間。它說它在波士頓參加過很多畫展，十月間在華盛頓菲力浦畫廊舉行個展。

　　在美國參觀訪問，我沿途拜訪了不少女畫家，以及女藝術教育家。最近一期的《美國藝術《雜誌，正好報導一群美國的女藝術家團體的創作，許多女士都走出家庭，埋首於藝術的創作，再加上提倡新女性主義者的倡導，不久的將來很可能出現所謂「新女性主義畫派」。

　　參觀哈佛大學，走在校園中看到許多校舍建築物，外牆長滿了長春藤。帶我參觀的李太

■哈佛大學佛格美術館門口一景（左圖）
■波士頓一位女畫家的畫室（右圖）

■查理・席勒　上層甲板
　油彩畫布　74×56cm
　1929
　哈佛大學佛格美術館

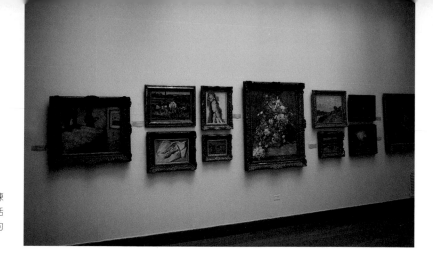

■哈佛大學佛格美術館陳
列的印象派名畫，包括
雷諾瓦、塞尚、莫内的
名畫。

太說：「長春藤母校」名稱即由此而來。我最感興趣的是哈佛大學
附設的「佛格美術館」（Fogg Art Museum Harvard
University）。到此館參觀看到不少中國古代繪畫與雕塑，如鄭板橋
畫竹子、八大山人的花鳥、唐代的佛雕，美國及歐洲繪畫亦有收
藏。美國的大學附設美術館，最大功能是給學生提供研究的環境與
材料，隨時可以利用館中的藏品，做藝術專題的研究。

　麻省藝術大學是一所州立學校，有正式學位，校舍分三部分，規
模頗大。從學校的辦公室走到他們的教室，穿過一條馬路，需時將
近廿分鐘。教室是用很大的舊倉庫（有數百坪）改裝成的，共三
層，有素描、水彩、油畫、版畫和雕塑教室；雖然已放暑假，仍有
不少學生在作畫，也有教師指導。有一位女教授教油畫，地上同時
擺兩種靜物，供學生寫生。一是白布上放著白瓷盤和白碗，全為白
色，她向我解釋說是讓學生表現光照在形上構成的輪廓。另一組靜
物是紅黑條紋彩布，放著一把刀，她說是指導學生設計的思考來創
作繪畫，有位學生看此靜物，卻畫出變形的幾個圖案。女教授指著
這幅畫說：「這是他以個人的觀點作畫，我們注重培養學生主觀的
思考。」校長也來到教室和我談話，他知道我來自中華民國，很高
興地說他的女兒就是嫁給台北的一位田先生，他也將來台北觀光。

■麻省藝術大學教室内一
角，圖中為供學生練習
靜物素描的主題。
（下圖）
■麻省藝術大學油畫教室
一角，圖中為一位女教
授和她指導學生作靜物
畫。（右圖）

■從加拿大邊境遠眺尼加
　拉瓜大瀑布

從紐約到歐洲

　　波士頓是我訪美行程的最後一站。美國國務院給我安排的參觀訪問節目，至此圓滿結束。七月一日上午到波士頓加拿大領事館申請到多倫多的簽證，很快就獲得簽證。當天下午搭機前往加拿大的多倫多，從華府開始陪伴我一個月的李太太，到機場送行，我很感謝沿途給我的照料與幫忙。

　　從波士頓飛到多倫多，只有一個多小時。旅居多倫多的一位畫友來接機，當天他就開車帶我遊覽多倫多的華埠、市政廳廣場以及安大略湖畔的水上樂園。當天恰巧是加拿大的國慶日，多倫多市政廣場非常熱鬧，有來自加拿大各省的居民，表演各地的土風舞。安大略湖畔的水上樂園，也有各項多彩多姿的慶祝活動，我們去遊覽的時候，是在夜間，在水上樂園的露天劇場，擠滿觀眾，並有電視實況轉播。前一段節目是交響樂團的演奏，後一段節目，由黑人女歌星率領一群兒童演出歌舞劇，以合唱曲配合現代舞，表達他們對生活的禮讚，演出極有水準。為了增加電視畫面的彩色美與節目的歡娛氣氛，他們準備大批彩色氣球贈送觀眾，全場到處是色彩繽紛的氣球。看完露天劇場的表演，走在回程上，還看到空中施放的五彩煙火。這個水上樂園規模很大，是填湖造成的，有各種遊樂設備。

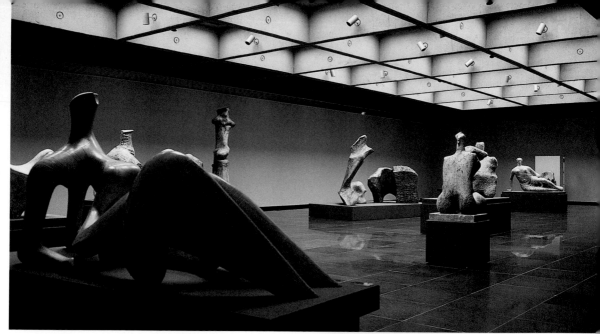

■安大略現代美術館收藏
　的亨利摩爾雕刻
■多倫多市政廳建築
　（右圖）

其中建造了一座可以昇降的展望台，據說曾是全世界最高的一座展望台。

在多倫多的三日遊，印象最深刻的是參觀安大略美術館，以及遊覽尼加拉瓜瀑布。從多倫多市開車兩個多小時即可看到尼加拉瓜大瀑布，它的周圍整個形成遊樂區，遊人非常擁擠，親眼見到這個大瀑布，比想像中的景象要壯觀得多。坐上遊瀑布的小船，駛入大瀑布的白色水花之中，有如颱風時狂風暴雨打在身上，駛出瀑布區立即風平浪靜。我想黃君璧先生畫尼加拉瓜大瀑布時，必有同樣的感受，才能表現出它的氣魄。

安大略美術館座落在多倫多市區，它的規模不小，收藏有許多加拿大現代畫家的代表

作，也有不少歐洲的藝術作品。其中最精彩的藏品，是英國現代雕塑大師亨利·摩爾的傑作，美術館右邊走廊一直到二樓的一大間展覽室，全部陳列他的素描和巨型的抽象人體塑像。首先是陳列摩爾的作品雛形，這位聞名現代雕塑界的大師，從海邊的流木、岩石、骨骼的造形中，得到不少創作的靈感，會場中也陳列出他自己蒐集的流木、貝殼和奇形怪狀的岩石。沿走廊往上走，兩邊壁面全是他的素描——構思雕塑的草圖居多，二樓陳列室擺著他的雕塑廿多件，包括各時期代表作。第一次接觸摩爾的這許多卓越的創作，充分感受到他所表現出來的強韌結構力，與強烈的生命力。

透過這個美術館的收藏品，看加拿大的現代美術，有相當高的水準。他們也有很多採取各種科技時代媒介物，混合創作的新繪畫。只是由於我們很少看到他們的美術作品，總覺得非常陌生。

七月三日離開多倫多，我又飛回紐約。第二次來到紐約，停留了十二天，碰上紐約大停電，見到不少多年未見面的舊友，也買了很多藝術書籍。七月十五日搭晚間八點半從紐約甘迺迪機場起飛的泛美班機，直飛倫敦，奔向另一個新的旅程。

■安大略國家畫廊展出的
　加拿大現代畫家的作品

■從杜華嘉廣場眺望倫敦
　國家畫廊

■倫敦市街景

倫敦美術館參觀記

　　在美國參觀訪問四十五天後，七月十五日晚間八時半，搭泛美班機從紐約甘迺迪國際機場起飛前往倫敦。進入機艙，寬廣的四百多個座位，坐得滿滿的，我的座位周圍都是美國人，大部份是到歐洲度假的。美國人的度假熱，在我這次訪美旅行期間，有切身的體會，他們認眞工作，也認眞度假。

　　我搭的波音七四七飛機，從紐約直飛倫敦，共八小時。夜晚八時半在紐約起飛後，空中小姐送來一份晚餐，十二時放映一部電影，因爲經過換日線的關係，彷彿天黑不久，機窗外的天空又呈現曙光了。飛機抵達倫敦，是倫敦時間十六日上午八時十五分。

　　在美的參觀訪問行程，一路由美國國務院安排，上下飛機及參觀活動都有人接待。離開紐約飛往倫敦，則完全由自己照料。

　　走出倫敦機場，立即撥電話給中央日報駐倫敦特派員陳鈞先生，陳先生正在家裡等候，我搭機場巴士到倫敦市區，再叫計程車坐十多分鐘就到他家。他們夫婦準備了豐盛的午餐，飯後專程帶我遊覽倫敦的名勝。陳先生位在英倫已卅年，稱得上是「老倫敦」，各地古蹟名勝的歷史，他瞭如指掌。

　　當天下午，經過著名的倫敦橋，參觀倫敦塔。費了將近三小時，遊完倫敦塔，留下的印象只是珠寶室裡的皇冠和武器博物館中的大批盔甲，它給人一種陰森冷酷的感覺。夜晚，我們到市中心的「畫廊飯店」晚餐，餐館中掛了齊白石、任伯年等的繪畫十多幅，這家中國餐館，採取中國畫佈置室內，菜也做得很道地。飯後，陳先生帶我

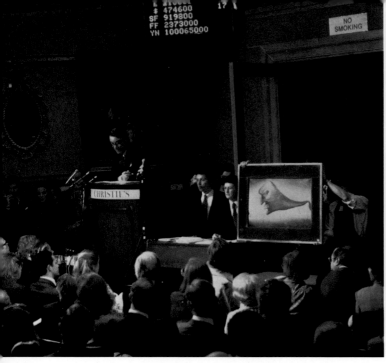

■倫敦佳士得拍賣實況
（左圖）
■倫敦的蘇富比公司，位
於新波特街34～35號，
附近有許多倫敦一流的
畫廊。（右圖）

們逛市中心比較熱鬧的幾條街道，攝政街到處掛了花圈，慶祝英國
女皇加冕廿五週年。一面走一面介紹英國的政治、歷史人情與風
土，雖然到倫敦僅一天，卻有了不少新的認識。

第二天適逢星期日，陳先生整整陪我一天，一早搭倫敦的雙層巴
士到海德公園附近，參觀週日的露天畫展，這裡的露天畫展與美國
的情況稍有不同。它是每逢週日擺出來，沿著海德公園旁的街道，
擺了長長的一排，各式各樣的畫都有，當然也少不了替人畫像的，
繪畫在這種場合變成謀生的一種技術。

倫敦的公園之美，給我印象很深，公園佔地廣，設有水池，大得
像個湖，湖畔擺著許多坐椅，讓遊客憩息。公園中的草地闢有許多
花圃，植著不同色彩的奇花異卉。我們沿著肯辛頓花園、海德公園
湖畔走了將近一小時，才穿越過整個公園綠地。後來，我到白金漢
宮前方的聖詹姆斯公園，也看到一池湖水，水鳥棲息其間，鴿子在
湖畔，爭著啄食人們手下拿著的鴿食。走在公園中可以感覺出一片
寧靜的氣息。

在倫敦五天的停留，除了參觀泰晤士河畔的哥德建築國會大廈、
白金漢宮、西敏寺、佳士得、蘇富比藝術品拍賣場之外，主要的是
看美術館。在歐洲諸國中，英國是建造國立美術館最慢的一個國
家。各國創建國立美術館的年代依序是：奧國維也納在一七八一
年，法國巴黎（羅浮宮）在一七九三年，荷蘭阿姆斯特丹在一八○

（由上至下）
■倫敦蘇富比拍賣中因瓷器主持拍賣人馬楷正在拍賣一件康熙瓷碗。
■拍賣場中肅敬而緊張，大家注視拍賣人喊話的神情。
■蘇富比拍賣公司內景
■即將拍賣的中國瓷器在玻璃櫃內陳列
■拍賣會前一天，許多對古董有興趣的人，對照目錄，仔細品鑑陳列出
　來的拍賣品。

八年，西班牙馬德里在一八〇九年，德國柏林在倫敦國家畫廊創立一年前——一八二三年。這一年，英國的藝術收藏家莎‧喬治波蒙將自己的收藏捐贈給英國，他的收藏規模雖小，但都是精選古代優秀名畫。一八二四年他的收藏首度公開。此時，故約翰朱里亞斯‧安達史坦因的藝術收藏，出現在倫敦的美術市場，英國政府撥出五萬七千英鎊購入這批藝術收藏。這兩批卅八幅繪畫收藏，後來成為倫敦新設的國家畫廊核心藏品，一八二四年五月十日這批畫在安達史坦因的倫敦別墅公開展出，最早的七個月中，觀眾傳說僅兩萬四千人，這批陳列在倫敦國家畫廊（The National Gallery）的畫，一年的觀眾已多達兩千萬。此館於一八二四年創立，經過一百七十多年到今天，已從最初的卅八幅畫，增至兩萬件以上，成為世界上大規模的畫廊之一。

今天位於杜華嘉廣場（Trafalgar Square）前的倫敦國家畫廊建築物，過去原是安達史坦因的倫敦別墅，後來由威金斯設計改建成繪畫陳列館，經過不斷增建才成為今日的規模。體制上它屬於大英博物館的繪畫分館。我是先參觀倫敦國家畫廊，後來才去看倫敦大學附近的大英博物館（British Museum）。喜歡繪畫者，如果先去看大英博物館，必定會感到有些失望，因為大英博物館的陳列品，以古代雕刻、人類學和印刷品、素描等古代世界文明的遺物為主，繪畫方面的收藏均集中於倫敦國家畫廊，所以想看繪畫名作，必須要到國家畫廊。

此館收藏的名畫，依照國家、地域和流派分別陳列。英國的作品，從霍加斯以前到十九世紀前半的

■倫敦TRAFALGAR杜華
嘉廣場，左方為倫敦國
立美術館

期的泰納、康斯塔伯。十八世紀至十九世紀半的英國畫派，以皇家
美術學院為代表，其中有不少名作令我喜愛，如霍加斯的〈賣蝦
女〉、肯因士波羅〈畫家的女兒與貓〉、拉斐爾前派畫家羅賽蒂廿二
歲時的畫〈受胎告知〉等，都是很卓越的人物畫，泰納的名作
〈雨、蒸氣、速度〉也陳列於此。

　　義大利文藝復興時期的名畫，這裡收藏非常豐富，例如法蘭傑斯
卡的〈基督降生〉、達文西的〈巖窟的聖母〉、米開朗基羅的油畫
〈基督埋葬〉、布朗茲諾的〈愛情的寓言〉等。北歐畫家凡艾克、佛
梅爾的油畫等也有不少精品。法國近代繪畫收藏至後期印象派為
止，塞尚的名畫之一〈浴女〉即陳列於此。

　　倫敦國家畫廊的管理，創立初期採理事會制度，一八五五年開始
設立館長。館中超過兩萬件的收藏，半數是靠私人捐贈的，另一半
則為官方捐款購入。一八五五年以年，每年均有固定資金，最初為
一萬鎊，今日已增至一百萬鎊。首任館長伊士特雷克是一著名的
「畫探」，常至歐陸旅行，因此購入許多初期義大利繪畫，一九七二
年英國政府為鼓勵私人捐助藝術品或基金，凡財產（不限繪畫）捐
給國家美術館，一律免除財產稅，如係遺產也免除遺產稅。倫敦國
家畫廊也因為這措施，而獲得了維拉斯蓋茲與林布蘭特的重要名作
了。

　　大英博物館的建築物，外表看來並不驚人，大理石柱一片黑褐
色，前方的環境也不如國家畫廊開朗。但它內部展示人類古代文明
的豐富收藏，卻是非常動人的。大英帝國縱橫七海的一段歷史光
輝，到了今天，也許只能在這座博物館體會出來。大英博物館也足
以代表這段光輝時期的象徵。　整個博物館劃分圖書、古代美術、
人類博物、印刷與素描美術等四部門。我到圖書部門走在一架架的
古書之間，看到很多我國的古代善本，木版拓印的冊頁也極多，古

■大英博物館二樓東方美
術部門陳列的神像石雕

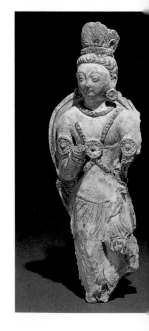

■倫敦大英博物館是一座
　神殿是壯麗建築物
■倫敦大英博物館內景之
　一──古代陶瓷器
　（右圖）

書中的精美插畫尤其精彩，可惜時間不多，無法細看。

　　走到東方美術陳列室，看到許多我國古代的陶瓷器，整個玻璃櫃擺滿著各朝代藝術品，一櫃櫃的排成數列。走上一樓中國繪畫陳列室，原想能看到被英國人搶去的顧愷之名作〈女史箴圖〉，很遺憾的是他們利用這個陳列室舉行慶祝魯本斯四百年誕辰的紀念展，而把中國繪畫收藏全部收起來，展出魯本斯一生的素描五百幅，在素描原作旁特地掛上完成圖（油畫）的黑白照片，作一種比較說明。雖然這是千載難逢的一項特展，但對我的吸引力卻遠不如顧愷之的一幅畫。這是此次倫敦之遊，唯一覺得遺憾之處。

　　除了中國、印象等為主的亞洲古美術之外，此館藏有非常多的埃及雕刻、古代美索不達米亞的藝術。希臘雕刻的收藏更為豐富。兩個月後，我到希臘的雅典參觀美術館，館中收藏的古代希臘陶壺、柱頭雕刻，遠不如大英博物館豐富。

　　人類博物館陳列物，多屬原始藝術品，顯示一個文明產生的初始概貌。印刷與素描部門，主要的有英國中世紀以來的纖細裝飾畫、東方的印刷物與插圖。

　　在肯辛頓花園附近有一座維多利亞與阿伯特美術館（Victoria and Albert Museum），它是專門陳列工藝與裝飾品的美術館。其前身是一八五二年創設的產業博物館。一八五七年以後，維多利亞女王把它開設成今日的美術館，最初的一批藏品是一八五一年倫敦世界博覽會中展出的各國珍品，我國清代皇室珍玩器物也包括在內。此館的主要收藏是英國中世紀初期以來的家具和工藝品。近代工藝設計的先驅莫里斯的創意，設有專室，主張美術與應用美術及產業生產互相結合。

　　真正要看英國美術史上的名作，應該到泰晤士河畔的白色大理石建築泰德美術館（The Tate Gallery）。它長期展出近代美術與一

環球美術館見聞錄 · Art Museums around the World

九○○年以前的英國國有藝術收藏。從入口的左側進入，一連串的陳列室展出十六世紀以降的英國繪畫，壓軸的名作是英國最偉大畫家泰納和布雷克的名畫。從六至十展覽室全部陳列泰納的巨幅油畫，過去從畫冊上見到不少泰納的畫，形象大都虛無飄渺，當我站在他的油畫之前，連續的欣賞他的傑作，才眞正感受到其作品的氣魄，山川的靈氣、陽光的閃爍、渥茨華茲的詩境，都在他的畫中顯現出來。他畫中的色彩最吸引人，早年作品色彩暗淡，晚年變成燦爛光輝，表現出他對生命的感色。這位十八世紀英國風景畫家，在光與色的表現上，給予印象派的啓示最大。布雷克作品佔一室，以宗教神話人物爲主。

第十二室陳列維多利亞女王時代的繪畫。十四室則爲維多利亞王朝與愛德華王朝時代的繪畫。維多利亞女王提倡藝術，她在位時期是英國的盛世，藝術的發展也從此奠定了根基。康斯塔伯與十九世紀風景畫佔一室，多爲描繪英國鄉村，他常用清新溫暖的黃綠色調，把鄉居生活表現得情趣盎然。拉飛爾前派的畫家作品也佔一室，題材多取自神話，注重內在心理的刻畫，深沉而感人。

另一半收藏是近代美術，從法國印象派開始，經立體派、表現派、超現實主義到戰後的繪畫與雕刻，依照繪畫流派發展次序陳列。英國出版的許多有關現代美術書籍，列舉近代美術史上名作，不少均出自泰德畫廊。我去參觀時正好看到他們舉辦的一項特展〈英國現代畫十年展〉，培根、史考特、黎蕾的歐普畫，以及許多偏重知性思考的極限藝術均聚集一堂。使我清楚看到英國老一代與新一代、古典與現代的藝術創作。

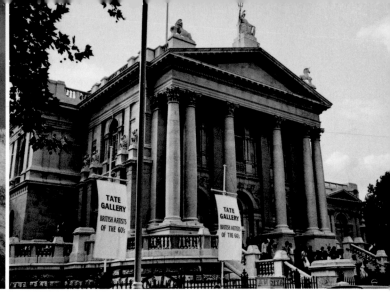

■泰納 失火的國會大廈
 油彩畫布 1835
■泰德美術館外觀（右圖）

走出泰德美術館，我乘著黃昏時刻，從美術館前方的泰晤士河畔，沿著公園漫步到國會大廈，看到滔滔河水，使我聯想到人類整個美術的發展史，不就是一股巨流嗎？它永遠向前奔流，瞬刻都不停留，每一時代有每一時代的風格，藝術必須要不斷地創造，不創造就無從產生新的文化。

英國的藝術界有保守的一面，但是創新的一面更受到矚目，現代畫壇出現的不少具有影響力的人物，都是英國出身。研究藝術的風氣盛行，藝術評論人才輩出，女皇重視藝術，這些都是促進英國藝術發展的因素。停留倫敦的最後一夜，陳鈞先生問我到倫敦五日遊，對英國藝術界的印象如何？我一時不知如何說起，他提醒我說：你不能忽視他們特別重視在藝術作品理論的分析研究，出版的藝術書籍也很多。的確如此，美術史上幾位著名的藝術評論家如羅斯金、肯尼斯克拉克、赫伯特‧里德等都是英國人。

倫敦給我的印象是一方面保守著古典，一方面也流行著新潮！

泰德美術館

「美術館」或「畫廊」顧名思義都是收藏、陳列美術品的場所。在本世紀以來，由於美術市場的相互競爭，各國的美術館或畫廊有如雨後春筍的誕生了。這些美術館或畫廊如果其所藏陳列品包括了廿世紀的現代美術作品，我們便稱它是一座「現代美術館」，屬於此一性質的美術館或畫廊，有的完全收藏陳列現代的藝術作品，也有的是古典與現代（包括近代）的作品兼而有之。

一座美術館或畫廊大都建在熱鬧繁華的都市中，它除了對美術的

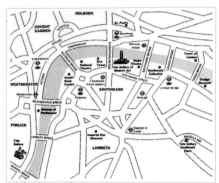

倡導有直接作用外，最重要的是它反映了一個國家藝術文化的發展，我們往往可以從一個國家美術館及畫廊的多寡，而看出這個國家在美術上的興衰。也有的美術館座落在風景優美的郊區及名勝所在，這大部分是一些屬於紀念性的美術館。終日生活在都市煩囂中的人們，偶爾參觀了這些無論是在鬧市或郊區的美術館或畫廊——這「藝術的神殿」將洗淨心中一切的煩慮；在另一方面美術館的功用——提供了國民一種良好的休閒生活方式。

我們先看英國最聞名的現代美術陳列館之一——座落在倫敦泰晤士河北岸密爾岸的泰德美術館（The Tate Gallery），一九九九年又建了泰德現代美術館。。

在英國並不像紐約、巴黎等地有「現代美術館」爲名的美術館存在。雖然他們有不少內部的陳列規模上是一座現代美術館，但大部分都稱爲「畫廊」（Gallery），實際上也就是一座美術館。

英國這個國家對現代藝術的展開，以及各項國際美展的參加，現代美術設計活動和兒童藝術教育的推進，都很積極。雖然英國一向是保守的民族，但對於這方面，他們並不落後。在這方面的努力，泰德美術館佔了重要的地位；換句話說，泰德美術館對於英國現代美術的發展，有了很大的貢獻。

這個在泰晤士河畔的畫廊，創立於一八九七年，原是收藏家糖業鉅子桑・亨利泰德自費所興建的。當時收藏的作品都是泰德自己所藏的英國繪畫。土地則由政府所撥給的。創立以來，曾經過多次增築，現在已是高聳的建築，環境也很幽靜。取名「泰德美術館」亦即紀念泰德創建功績。

泰德美術館的組織是採董事會制度，由英國首相指派董事會成員，董事會認命館長，財源來自下議院的「文化、媒體與體育部」。

泰德美術館開始成為一座「現代美術館」的性質，還是在戰後。戰爭中這個畫廊利用關閉的機會，整理藏品目錄。一方面與其他畫廊及美術館交換展品，另一方面接受了很多民間私人贈送作品。到了現在，它所收藏的包括十七世紀、十八世紀、十九世紀、廿世紀的英國繪畫代表作，以及世界各國現代藝術品，特別是現代雕刻作品收藏最多。

■泰德現代美術館外景

英國政府的預算給了這個美術館已從一九四六年的二千英磅，在一九五四年增至七千五百英磅。

這個美術館內部的陳設，留有四分之一的壁面作臨時活動之用，諸如舉行畫展或特別陳列某一藝術家的作品。其他的則為固定陳列場所。

進入館內，中央廣大空間陳列著雕塑作品，不少是與人身等方的，如羅丹的大理石雕塑〈貝塞〉、瑪伊約爾的〈三人像〉、亨利摩爾的大作〈家族〉等三件傑作，都陳列於此。讓欣賞者對近代雕塑發展有一對照，亨利摩爾的〈家族〉比其他兩件更富現代雕塑的美。

中央長廊的左側，陳列英國繪畫，右側則為各國現代藝術陳列室，正面左側還有很多大小的分室。英國繪畫的黃金時代──十八世紀的威廉・赫加士（William Hogarth 1697-1764）、雷諾茲（Sir Joshua Reynolds 1723-1792）、肯因斯波洛（Thomas Gainsborough 1757-1888）等畫家的代表著作都並列於此。英國

■羅賽蒂　雅歌中最愛的人　油彩畫布
1865（左圖）
■米羅　月光中的女人與鳥　油彩畫布
1949　泰德美術館藏　（右圖）

畫家布雷克（Willian Blake 1757-1827）的作品特別陳列在一個分室，這位畫家同時是雕版師，又是詩人，今日的英國人對他頗表敬意。這分室中陳列很多他的版畫和水彩——但丁〈神曲〉的插圖及畫稿，氣氛很美，他大多數作品都存於此。

其餘幾個分室陳列有十九世紀畫家康斯塔伯（1776-1837）、著名的水彩畫家泰納（J.M.W. Turner 1775-1851）、拉斐爾前派的羅賽蒂（Dante Gabriel Rossetti1828-1882）、美術工藝家莫里斯（William Morrls 1834-1896）等的代表作品。泰納被稱為水彩畫的先驅，但也可說是英國的印象派畫家，收藏在這裡的作品，多是他描繪黃昏晚霞的海邊風景以及泰晤士河的遠眺，迷濛的畫面發揮了水彩畫的特質。

英國繪畫陳列室還陳列有十九世紀後半期，被稱為維多利亞派文學的繪畫運動興起時所出現的名插畫家畢爾士雷（Aubrey Vincent Beardsley 1872-1898）、赫伊斯拉（J.A.M Whistler 1834-1903）等人的作品。他們曾參加一八六三年巴黎所舉行的「落選者展覽會」，為印象派畫家。

在這建築物左翼的中央，開始陳列廿世紀的作品，包括有史坦利‧史賓賽的大幅作品〈復活〉（1923-1927年作）和〈自畫像〉（1912年作），均為具象、刻劃人性之作，受立體派未來派影響的威塔姆‧路易斯的〈詩人西特維爾像〉，英國幻想派的波爾‧納修的〈夢的風景〉，以及安澳‧比眞士、谷拉哈姆‧莎桑蘭特、伊克達‧巴斯莫爾、尼柯爾遜、維利阿姆‧海特爾、法蘭西斯‧培根等名畫家的代表作，這些作家都是今日聞名的。又如尼柯爾遜是幾何抽象畫的大師、培根則為今日「普普藝術」（POP ART）的先驅，尼柯爾遜一九五三年的一件作品和培根於一九四六年所作之「風景中的人物」均藏於此。使這畫廊充滿了現代的氣息。

雕塑部分的陳列品，現在已收藏的有英國現代雕塑家摩爾（Henry Moore）、黑普奧絲（Barbara Hepworth）、巴特拉（Reg Butler）、梅洛斯（Bernard Meadows）、賈德維克（Lynn

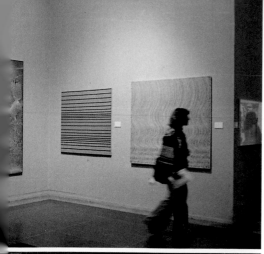

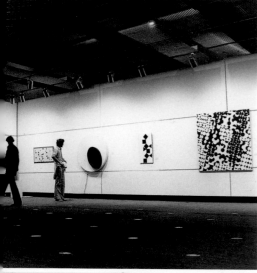

■泰德美術館展出的英國現代繪畫作品（上圖）
■泰德美術館陳列的當代藝術作品（中圖）
■倫敦泰德美術館展出的英國現代藝術家作品（下圖）

Chadwick）等人的作品。還有外國雕刻名家柴特克、貝維斯納、傑克梅蒂、馬林尼、奧普等的傑作。特別珍貴的是畢卡索的〈雞〉和莫迪利亞尼的〈頭像〉雕塑，都收藏於此。

　右側各室都是各國的現代藝術作品，陳列有印象派到超現實主義、抽象主義的代表作。其中名品甚多，諸如馬內、莫內、塞尚、梵谷、秀拉、雷諾瓦、孟克、高更、羅特列克等畫家都室有幅畫收藏在這畫廊中。梵谷的一幅是〈室內〉（一八八八年作）。還有畢卡索青色時期及古典主義時期的〈女人座像〉、保羅克利的〈少女冒險〉（一九二二年作）、米羅的〈月光中的女人與鳥〉。一個畫廊居然收藏了這麼多大畫家的傑作，並不是一件容易的事。

　近幾十年來，這個畫廊曾不斷舉行各項大規模的美術展。例如在一九五九年底所舉行的「比利時收藏的超現實主義作品展」——包括克利、米羅、馬格利特等人作品九十件，以及「美國繪畫展」——紐約近代美術館主辦的海外巡迴展，展出八十件美國繪畫作品，將美國新世代畫家，介紹到英國。還有曾舉行現代雕塑家奧普的大回顧展，和「英國繪畫六十年展」，都曾轟動國際藝壇。

　這座美術館，最大的特點是它能不斷的吸收新的藏品，時常保持著屬於「現代」的性質。而且一般重大的外國美術展也都於此舉行。對於現代美術的發展，泰德美術館確已

■泰德現代美術館內景　波依斯　20世紀的終結
　地景／事件／環境館藏主題區一景（上圖）
■布爾喬亞　母親　鐵、大理石
　泰德現代美術館（下圖）

因發揮了一座美術館的最大價值，而貢獻了最大的力量。尤其是英國現代美術的成長畫廊與這個美術館有著密切的關係。

泰德現代美術館

泰德美術館於一九九五年開始於泰晤士河南岸廢棄電廠改建成新的美術館，建築競圖由瑞士的赫佐格／德穆隆建築師事務所獲得，於一九九九年改建完成，新館命名為「Tate MODERN」的泰德現代美術館，於二○○○年五月落成開幕。泰德現代美術館的設計最顯著的特徵是加於屋頂上兩層樓高的玻璃牆面與屋頂，像一長條的發光體罩在建築物上，使原來的磚造建築有了新的面貌，成功地達成建築物的轉化目的。

美術館入口在鍋爐機區的北面與渦輪大廳的西面。步入館內即可見到女性藝術家路薏絲・布爾喬亞的大蜘蛛雕刻〈母親〉，她的另一件鐵塔組成的作品則在大廳東端，走上平台可以眺望整個大廳。現代館的藏品是從總館分出廿世紀的館藏，每年定期更換展出，而且採取嶄新的陳列概念，以策展議題展出。

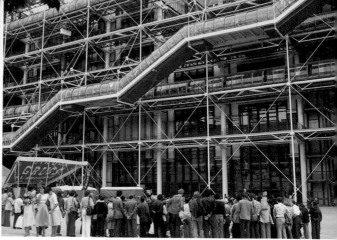

看龐畢度藝術中心

　　七月廿日下午三點半搭法航八五一班機離開倫敦飛往法國，經過英倫海峽不到一小時即到達巴黎。法航從從倫敦飛巴黎的班機是在戴高樂機場降落的。旅居巴黎多年的家弟何玉郎到機場迎接，在異鄉見到久別的弟弟，內心興奮不已，手足的溫馨，使我雖然是第一次到陌生的異地，但卻毫無陌生感。弟媳是一位年輕學生物的法國小姐，娘家法國中部。在他們新婚不久時，曾遠從法國飛到台北，住了一個月，到各地遊覽，給她留下很好的印象。這次我到巴黎，她開車帶我遊覽了不少巴黎近郊的名勝，也嚐到她做的道地的法國菜，更有意義的是我住在他們的家裡，認識了法國一般家庭的生活情形。從法國人的日常生活、風俗習慣一直看到法國的藝術，使我一個多月的巴黎之行，得到豐富的收穫。

　　巴黎是我嚮往已久的藝術之都，在沒有到巴黎之前，早已在雜誌書報上看到巴黎的種種事物，尤其是美術史上，法國近代繪畫的黃金時代印象派畫家在巴黎的活動情形，以及他們的繪畫，令人對巴黎產生一個想像中的模式，留下美好的印象。真正踏上了巴黎的土地，親眼看巴黎，它有不如想像之美的地方，但也有更美之處。

　　我到巴黎先接觸的是郊區的自然風景，因為家弟住在巴黎西南郊，距凡爾賽宮不遠，那是巴黎郊外比較高級的住宅區，小山坡之間都是橘紅色的瓦屋，襯托在翠綠的林木之間，綠色的草地修剪得整整齊齊。放眼看去沒有一幢灰色的現代公寓。附近的山腳，有一處鄉村別墅，仍然保留了古老的法國農莊色彩，還有一間房屋當作畫廊，陳列各種陶瓷器古董和裝飾、宗教畫，平時關著門，有人前往參觀時，主人才拿鑰匙開門。生活似乎很悠閒。附近有一個很大的購物中心，包括百貨店、菜市場、電影院、畫廊，建築很現代

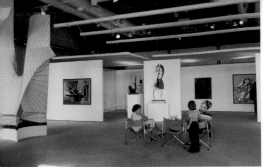

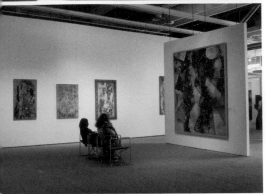

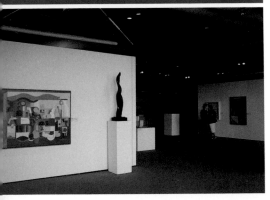

化，空間寬敞潔淨，我隨著弟弟買菜購物了數次，還看了一場法國電影，那裡的電影院三間連在一塊，但每一間並不很大，座位約一百左右，三間放映不同的影片，通常一間是供兒童看的影片，一間專門放映法國人自己拍的影片，另一間則放映外國影片，如果一家大小同時去看，可以各隨所好選擇自己愛看的影片。

在這購物中心裡，可以買到不少台灣外銷到法國的木器和竹器，如調沙拉用的木製調羹、藤編家具等。家弟指著擺著的木器說：這些台灣來的工藝品是相當受人歡迎，我相信台灣還有許多精美的工藝品，可以在法國市場打天下。設在購物中心的畫廊，陳列的畫，風格各有特色，但畫面相當純淨，也有強調裝飾性的畫，以迎合一般家庭的需要。

到巴黎的第二天，我就去參觀新建的龐畢度文化藝術中心。這座建在巴黎第四區的藝術中心，自一九七七年一月卅一日揭幕後，毀譽參半，但是我去看了以後，最大的感觸是法國政府耗費一大筆錢建了這座現代化的視聽藝術聯合在一起的文化中心，的確是具有魄力的作法。我去參觀時，它已落成半年多，進入的觀眾一天達三萬之多，它搶走了許多巴黎其他美術館的觀眾，因為內部設備與各項展覽綜合了多項藝術的領域，讓男女老幼對現代藝術文化都很自然的參與，去掉某種權威的嚴肅感，有的甚至讓人透過遊戲的方式，去接觸、認識、欣賞現代的藝術作品。例如走進一樓門口，就可看

■龐畢度藝術中心陳列的立體與構成主義作品（上圖）
■龐畢度藝術中心陳列的立體主義繪畫（中圖）
■龐畢度藝術中心內部陳列的20世紀初期現代繪畫（下圖）

到擺在中間的動態雕塑家丁凱力設計的鋼鐵抽象雕塑，建築外表是件造型藝術，裡面變成兒童的遊藝場。它的建築設計，把電梯露在整個建築物的正前方，把觀衆送到各樓去，走在透明的電梯內，巴黎市區的景色盡在眼前。中心前留出很大的廣場，人行道上種植兩排梧桐樹。附近街道設有許多畫廊，龐畢度藝術中心落成後，吸引很多人在附近開畫廊。

　　整個藝術中心共分五樓，連底樓共六層，大衆資料圖書館佔一至三樓的三分之二面積，書架一律塗以綠色，藏書有一億冊，全部開架式的，供大衆自由取閱，同時設錄放映影機、幻燈設備，供觀衆選看各種資料。美術展覽館設在頂樓，國立現代美術館設在三樓右方三分之一的部分及四樓全部，

過去巴黎國立現代美術館的收藏，大部分已搬來此館陳列，從後期印象派一直到七〇年代的新寫實、地景藝術，按照現代美術發展的次序陳列，因爲周圍壁面是透明玻璃，掛畫全採用活動隔版，劃分許多小空間互相串連起來。雕塑和繪畫同時陳列，平面和立體共處，例如看了立體派的畫，你同時可以看到立體派的雕塑，印象更深刻。

　　在大樓右側地面下的音樂科學

研究中心，據說是全球最佳的音樂音響中心，可惜我去參觀時尚未落成，未能入內參觀。

頂樓的展覽室，我去參觀時正舉行「紐約·巴黎」展，把世界兩大藝術中心的關係，本世紀以來彼此藝術交流的情形，透過兩地藝術名家代表作，作了一次很詳細的分析展覽。最早的展品是紐約精武堂畫展———一九

■巴黎龐畢度藝術中心陳列的立體派藝術（上圖）
■龐畢度藝術中心陳列的奧爾菲派繪畫與雕刻相對照（下圖）

一三年在兵工廠展出的歐洲近代畫，那是歐洲近代畫首次運美展出。我看到會場展出一件華盛頓史密生研究所提供的一份剪報——紐約時報一九一三年在此項展覽揭幕時，刊出一幅嘲諷杜象未來派藝術的漫畫，走在紐約街頭的馬車的馬畫成機器馬，女人牽著的狗也變成機械狗，火車裡坐著機器人。今天看這幅漫畫自有不同的含義。當時誰會料想到杜象在半個世紀後，在紐約會產生這麼大的影響力。

西歐美術的寶庫——羅浮宮

打開巴黎的觀光地圖，塞納河正好流過巴黎盆地的中心地帶。巴黎的幾座著名的美術館和歷史性的建築物，幾乎都是「近水樓台」，座落在塞納河的沿岸，例如：羅浮宮、奧蘭朱麗美術館、奧塞美術館、巴黎市立和國立現代美術館、人類學博物館、法國史蹟博物館、民藝博物館、大皇宮和小皇宮美術館、居美博物館、聖母院和艾菲爾鐵塔等。坐塞納河上的遊覽船繞河航行，經過一座一座的橋，欣賞左右兩岸的建築物，成為觀光巴黎的方之一。登上艾菲爾鐵塔展望台俯瞰塞納河，又是另一番景象，整個巴黎市區盡在眼

■羅浮宮美術館夜景
　（上圖）
■羅浮宮前的卡胡榭爾凱
　旋門（下圖）

前，反光的水面如鏡子一般，巴黎舊區的建築物，灰色屋頂露出許多橘紅色小圓管通氣孔，沒有現代化的摩天樓夾雜其間，是別的城市少見的景觀，數百年前拿破崙三世與當時的塞納縣長奧斯曼男爵，大規模的著手巴黎都市改造，在今日看來，它仍然是一個很有人性的都市。便捷舒適的地下鐵，路邊露天咖啡店喝咖啡的情趣，小石片砌成的路面，與人的視線高度相同的街頭紅綠燈（不像台北的紅綠燈，需要抬頭才能看到），都給人感覺出巴黎特殊的氣氛。

　　參觀羅浮宮更容易感受到藝術之都的氣息。我在巴黎停留一個多月，看了五次羅浮宮，但真正進入參觀只有三次。第一次只在外面走了一圈，從康闊特（協和）廣場經過印象派美術館到羅浮宮的花園，徘徊在那些擺在花園草地上的露天雕塑之間，麥約的裸女雕像，樹立在廣闊的草地上，顯得非常優美，尤其是其中幾件富於動態的裸女像，最耐人欣賞。第二次到羅浮宮是坐地下火車一號線在羅浮宮站下車，這一站裝飾成充滿藝術氣氛，羅浮宮收藏的埃及和希臘雕塑名作的複製品，佈置在車站月台上，把羅浮宮的精神伸展到地下來。走出地面就看到羅浮宮的那一排濃灰色堂皇的石造建築物，但它的正面不開放，觀眾必須繞過塞納河邊的側門進入。這次

■羅浮宮的魯本斯專室
（上圖）
■約翰·魯塞
　拿櫻桃的小女孩
　油彩畫布　1798
　羅浮宮美術館（下圖）

到羅浮宮，很巧碰到美術館警衛工人罷工，館內無法開放，入口處圍了許多來自世界各地的觀光客。有幾個人在向觀眾散發傳單，是他們的罷工聲明，單上說明美術館內的一千多位擔任警衛人員抗議待遇太低，要求加薪。警衛工人罷工，美術館內陳列的名畫和雕塑無人看守，逼得美術館只好關門。我從美國到歐洲各國，先後參觀了三百多座美術館和畫廊，據我觀察所見美術館警衛人員最多的是美國和法國，最少的義大利，這也許是近年來義大利各地博物館名畫經常失竊的原因之一。建美術館容易，如何經營與維持卻非易事。

龐畢度藝術文化中心成立後，一年吸引了七百多萬觀眾，當時羅浮宮只有三百多萬觀眾，密特朗在一九八一年上任總統後，提出擴建大羅浮計劃為他任期的大工程，一九八三年五月他全權委託貝聿銘擔任設計羅浮宮擴建工程，一九八九年四月擴建工程完成並正式開放。貝聿銘設計的羅玻璃金字塔建在拿破崙庭院中，金字塔高約21.6公尺，底邊34.2公尺（採用埃及吉薩大金字塔的寸法），由三座個高五公尺的小金字塔配在周圍。進入羅浮宮的入口，是由塔內

■羅浮宮內景葛羅的古典名畫（右頁上圖）
■羅浮宮陳列的古典派名畫大衛的〈拿破崙加冕大典〉（右頁下圖）

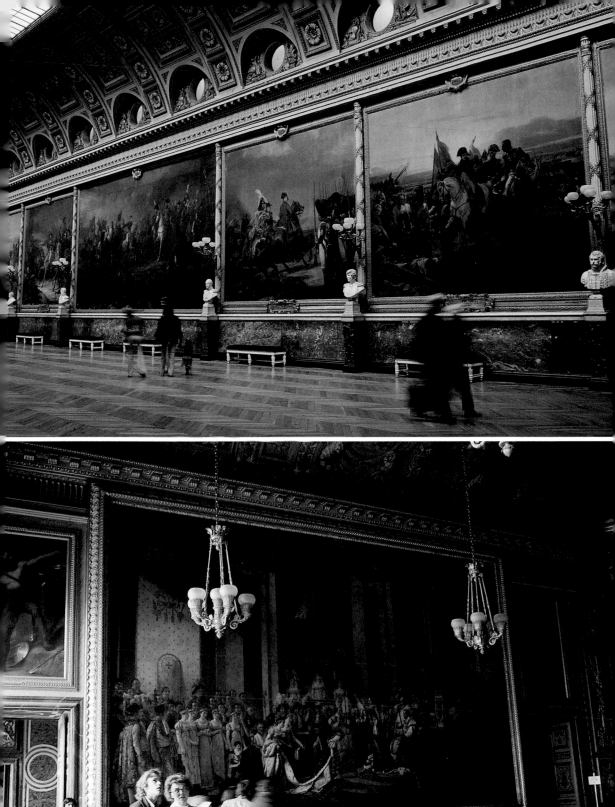

■羅浮宮的希臘雕塑室

S形的樓梯或電動梯，下到離地面九公尺的進口大廳，再分出三個
參觀要道。金字塔內部設計，使羅浮宮的可用空間多出了五萬平方
公尺，包括電影室、視聽室、禮堂、臨時展室、咖啡廳、餐館、書
店、兒童專事等設備，設計非常成功。

　　羅浮宮號稱世界最大的美術館，目前它的收藏品包括繪畫、雕塑
和工藝品，多達廿萬件以上，如此龐大的收藏並非來自一朝一夕，
最早時是從十多幅的收藏而開始的。十七世紀時，亨利四世在羅浮
宮皇室旁增建「水邊畫廊」，收藏王家的肖像畫。羅浮宮的建築物
則可追溯至十二世紀的菲力普·奧古斯特王建築要塞開始。現在美
術館使用的大部分建築物，是十七世紀亨利四世、路易十三世、路
易十四世興建的。歷代帝王宮殿改成美術館的羅浮宮，故集的藏品
多數是帝王及王妃個人的收藏。一七九三年法國大革命後的國會，
主張把它公開始一般民眾欣賞，拿破崙席捲歐洲全土之際，也帶回
不少藝術品。從十九世紀開始，法國七月帝制君王路易·菲力普提
倡美術，開始進行購買藝術品，在一八三〇年起的官辦沙龍展，每
當揭幕時，菲力普均親往參觀，並展出購藏的佳作。今天羅浮宮二
樓的古典與浪漫派專室中，最受人矚目的大衛、安格爾、德拉克勞
等人傑作，都是在這種沙龍展中購來的作品。現在我們幾乎可以從
羅浮宮看到法國十九世紀的美術史，這要歸功於當時提倡美術的政
策。

　　羅浮宮的收藏獨缺原始美術和東方部門，整個西歐美術史名作則
收藏甚豐。從古埃及與美索布達米亞的美術品，一直到十九世紀新
古典主義、浪漫主義與寫實主義名作，分室陳列。最著名的藏品包
括：〈漢摩拉比王的法典碑〉、〈埃及書記像〉、〈蛇王碑〉；希臘
美術中的〈米羅的維納斯〉、〈薩摩特拉肯的勝利女神〉；文藝復
興時代的雕塑──米開朗基羅的〈奴隸〉、達文西的〈蒙娜麗莎〉、

威尼斯派名畫家喬治奈的〈田園的合奏〉、提香的〈化妝〉、魯本斯的〈瑪麗‧杜‧梅迪西絲一代記〉佔了整間的陳列室、大衛的〈拿破崙加冕大典〉、傑利科的〈梅杜薩之筏〉、米勒的〈晚鐘〉〈拾穗〉、庫爾貝的〈奧爾南的葬禮〉等。

　　參觀羅浮宮如果是參加旅行團，時間不多，走馬看花，僅能挑重點。我看許多到羅浮宮的旅行團，在導遊帶隊之下，每到一間陳列室，只挑一兩幅作解說，甚至只到幾間重要的陳列室，並沒有走完全部的陳列室。羅浮宮的門票一式共有四聯，每進一個入口撕去一聯，很多初去參觀的人，僅進入一個入口看完就走出來，因而遺落了其他三個入口，未能看到整個收藏。我覺得二樓的文藝復興時代陳列室、浪漫與古典派專室固然精彩，但是另一棟一樓的雕塑陳列室也非常動人，那裡收藏一間接一間的希臘羅馬雕塑，幾乎把雕塑史上的名作都蒐羅在內了。

　　參觀羅浮宮的收藏，就像讀一部西歐的美術史，要耐心的細看，才能有所收穫而留下深刻的印象！

巴黎的美術館

　　如果說巴黎的龐畢度國立藝術文化中心是現代藝術超級市場，羅浮宮則可說是古典美術的博覽會。羅浮宮的收藏，年代最晚的止於庫爾貝的寫實主義繪畫，其後的印象派作品，陳列在「印象派美術館」（Musee de l, Impressionnisme）。這座建築物座落在廣大的杜伊麗公園西端，面對康闊特廣場，原來是一座網球場，後來增加照明及其他設備，改裝成美術館。因此又名網球美術館。原來他是一座以收藏印象派作品為主的美術館，但在奧塞美術館成立後，藏品全部移入奧塞，網球美術館改裝成為展覽法國現代藝術展覽場。

　　奧塞美術館成立於一九八六年，原址是火車站，一九六九年最後一班火車駛出後，面臨拆除或保留的爭議，法國前總統季斯卡上任後，將之籌建為十九世紀美術館，把法國印象主義美術館、橘園美術館，以及羅浮宮、法國國家美術館等收藏關於十九世紀後半及廿

■奧塞美術館中央大空間全景，中前方為卡波的雕刻〈地球四方〉（左圖）

■奧塞美術館樓上畫廊，中央為雷諾瓦名畫〈紅磨坊舞會〉　1876（右圖）

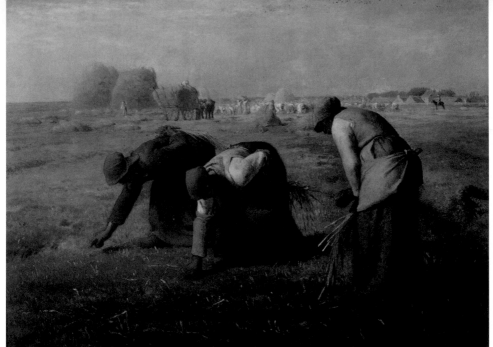

■奧塞美術館藏品——米
　勒的〈拾穗〉名畫
　1857（上圖）
■奧塞美術館陳列的安格
　爾名畫〈浴女〉（右圖）

世紀初葉作品，全部轉移至該館，使得此館成爲世界上收藏此一時期藝術作品最好的美術館。由於許多印象派繪畫名作，大部分收藏於此，它給人很充實的感覺。一八六三年在聞名的「落選沙龍」展出的馬奈名畫〈草地上的午餐〉，就掛在館中壁面，他的另一幅〈奧林比亞〉、〈吹笛的少年〉，還有竇加的〈芭蕾舞女〉、莫內的〈浮翁大教堂〉、雷諾瓦的〈紅磨坊舞會〉、塞尙的〈靜物〉、高更的〈海邊的大溪地女人〉、梵谷的〈嘉塞醫生像〉、以及〈歐維教堂〉、秀拉的〈馬戲團〉等名作中的名作，都集中這裡。在年代上，包括印象派、新印象派和後期印象派畫家的作品。遺憾的是最能闡釋印象派理論的莫內繪畫，此館收藏不多，他的四巨幅〈睡蓮〉連作，陳列在奧蘭茉麗美術館的後方，佔了整整一室的壁面。我在美國波士頓美術館看到莫內的兩幅〈麥草堆〉印象非常深刻，畫面中秋收後的麥田景色浸浴在夕陽閃爍的氣氛中，光的表現遠已超越物象的刻畫。康丁斯基初見此畫時，激動得引起他對抽象繪畫的創造信心。

印象派繪畫給近代藝術帶來了光與色的革命，莫內的繪畫確實是這種革新運動的火種，而莫內的繪畫收藏較多的是在巴黎的瑪摩丹美術館。

與網球美術館遙遙相對的奧蘭荣麗美術館（Musee de l，Orangerie意譯為橘園溫室美術館），我去參觀時正舉行英國現代雕塑先驅亨利摩爾回顧展，室內陳列他的人體素描、石版畫和雕塑的雛型，大型的銅鑄則擺在室外的林木間。摩爾的抽象雕塑在造形上一直以人體的結構出發，透過變形誇張強調出豐盛強韌的生命力。從他的許多素描手稿，可以體會出他在構思造形時所下的苦功。

在羅浮宮建築的右翼，是著名的裝飾美術館（Musee des Arts Decoratifs）。這裡舉辦過勒澤、夏卡爾等名畫家的大規模回顧展，常有許多展覽活動。館中的長期陳列品以家具、雜器等法國歷代工藝品代表作為主。

廿世紀初葉以後的許多現代藝術運動代表畫家作品，原來陳列於國立現代美術館，這是一九三七年巴黎舉行世界博覽會時建立的希臘式柱廊的建築物，不是很理想的美術館建築。本來收藏在此的有席涅克、波納爾、威雅爾等新印象派、先知派，直到廿世紀代表畫

■巴黎橘園美術館
（上圖）
■亨利摩爾雕刻在橘園美
術館前庭（中圖）
■莫內 睡蓮（部分）
200×1275cm
1916-26
橘園美術館藏（下圖）

家畢卡索、勃拉克、馬諦
斯、杜菲、盧奧，以及第二
次世界大戰後畫家馬奈西
埃、蘇拉琦、巴辛等抽象畫
家作品，但是在龐畢度藝術
文化中心成立後，其中許多
收藏已經移到該中心的現代
美術館。有些作品因為畫家
遺囑的反對，而沒有移過
去。我去參觀時，展場冷冷
清清，仍然陳列在此館的作

品有盧奧的油畫佔一室，史貢扎克的畫也佔一面牆，勃拉克和杜菲
的一批精品全部陳列於此。

　　國立現代美術館的對面，就是巴黎市立現代美術館，正門走進去
一眼可以看到馬諦斯的大畫，杜菲的名作〈電之精靈〉完整地裝飾
在三樓一室的壁面上，這一室內空間並不很寬敞，壁畫相當大，站
在前方需要仰頭來觀賞。這幅畫描寫電對人類生活產生的影響，客
觀的說明重於主觀的表現。

　　巴黎市立現代美術館長期陳列展示的作品並不很豐富，它主要的
活動是舉辦各種展覽活動。他們經常主辦巴黎畫家以及國外畫家的
展覽，而且規模不小，並同時另舉辦數項展覽。例如我去參觀時，
就看到五項性質不同的展覽，一項有關現代視覺藝術，兩個雕塑家
的個展，一位巴黎畫家和美國抽象表現派畫家馬查威爾的個人展；
前者介紹了從新造形主義到現代歐普藝術代表作，馬查威爾的作品
有三百件之多，都是相當重要的作品。另外一個雕塑家，利用曲線
形體的安排，構成各種抽象變化的形體，開拓了雕塑的新領域。觀
眾同時從各種性質不同的展覽中，很容易感受到其中的意義和藝術
創作的精神。美術館提供了很好的環境與接受新藝術的機會，它的
功能即使未能立竿見影，也必然有預期的收穫。

巴黎市立現代美術館

　　在巴黎的很多美術館和畫廊之中，收藏廿世紀現代美術作品最豐富的要算是有「東京宮」之稱的「巴黎市立現代美術館」。它位於塞納河畔，站在這美術館的庭園可以看見艾菲爾鐵塔。今天，我們要談這個美術館，必須追溯到十九世紀的時候，因爲這美術館的前身是盧森堡美術館，它已有一百餘年的歷史。

　　一八八五年國際性大規模的萬國博覽會，在橫過塞納河的巴黎街道旁舉行，當時這個博覽會，爲藝術古都帶來了新時代的氣息，人們無不對艾菲爾鐵塔的雄姿，投以驚嘆的眼光。一九〇〇年，從巴黎亞歷山大橋到聖塞利沙街的大道兩側，建造了「大皇宮」、「小皇宮」等兩座建築。到了一九三七年巴黎舉行萬國博覽會之際，特羅卡帝的廣場——艾菲爾鐵塔的正對面，建造了夏伊約宮，與此同時，其相鄰的伊埃納廣場，也面目一新，因爲在一九三七年的時候，伊埃納廣場與塞納河畔的街

■基斯林格
　亞雷蒂的裸像
　油彩畫布　1933
　巴黎市立現代美術館藏

道之間，有一個舊建築物被改建成爲一座古典風味、柱門純白輝映的建築物，它就是現在的巴黎市立現代美術館。

　　這個建築物的裡側，塞納河岸兩旁植著樹木的道路，在當時稱爲「東京堤」，因此，這個建築物又稱「東京宮」。東京堤在第二次世界大戰之後，改名爲「紐約堤」，直到現在。

　　但是，在一九三七年這個作爲博覽會會場的建築名爲「白堊的殿堂」。改設爲「市立現代美術館」，是在博覽會舉行的十年後———一九四七年的六月。它的前身「盧森堡美術館」，開設於路易十八世紀的時代———一八一八年四月十四日。因此，要了解巴黎市立現代美術館，必須先從盧森堡美術館談起。

　　盧森堡美術館原是十七世紀初葉，法王亨利四世的王妃——聞名的瑪麗·杜·梅蒂西所建造的一座義大利文藝復興風格的宮殿，這個宮殿中設有一個美術館，在當時巴黎人稱這個地方是盧森堡公園，後來此地雖改建了，但仍有很多巴黎人很懷念它。這個盧森堡美術館當時所收藏的都是貴族趣味的美術作品，與蒐集古典名作的羅浮宮美術館性質不同。到路易十八世此美術館開設之後，其主要活動，僅止於收藏官選沙龍買來的作品。以一八三〇年的七月革命爲題材的德拉克洛瓦的名作〈引導民眾的自由女神〉，也被買入長期陳列於此。一八九四年畫家兼收藏家卡伊尤波德逝世時，留下遺言將他所收藏的印象派及後期印象派畫家塞尚、雷諾瓦、畢沙羅、竇加、席斯里、莫內的作品共計六十五件贈送這個美術館，但出乎意料，卻爲美術館當局拒絕接受，此事在當時引起了大騷動，結果美術館只收下部分作品。後來，這成爲盡人皆知的事件。

＂盧森堡美術館一直持續到一九三九年，此時法國政府正式決定將代表新時代的現代美術館設置在「盧森堡美術館」之中，它原收藏的作品準備移至古老的羅浮宮美術館，而改以收藏現代作品為主。

但是，此時世界大戰爆發，使這個新美術館的開設延遲了將近十年。所收藏的藝術品也因戰爭的關係而疏散，塞尚和雷諾瓦的名作，以及羅浮宮的名品都包綑疏散至羅瓦爾河畔及法國的南部。直到一九四五年戰爭結束後，這些無數的名作才重新運回塞納河畔的古都。

一九四五年十月，美術批評家傑恩·卡斯（在戰爭中他是一位戰士）正式被任命擔任這個巴黎市立現代美術館的館長。一九四一年，著名批評家貝爾那爾·特里瓦爾氏擔任副館長，負責這個新設施的管理者，並在館長決定後，現代美術館的準備工作才具體開始。

■波納爾　浴女
油彩畫布　1931
巴黎市立現代美術館藏

開館的第一件工作，就是從疏散運回來的很多作品之，挑選出屬於「現代美術館」的作品。此時，剛好法國政府頒定了美術館的行政組織方針，凡是國立美術館都隸屬羅浮宮美術館館長兼任的國立美術館總局局長的直接指揮。因此，這座巴黎市立現代美術館，與其他有名的克柳尼美術館、羅丹美術館等，都直接受羅浮宮美術館長的支配，其意味等於中央集權的組識。

羅浮宮是一個集古代、古典名作的綜合美術館。一般的原則，誕生一百年以上的畫家之作品，都收藏在羅浮宮及奧塞美術館，在今天「現代美術館」陳列的畫家作品，在將來都將漸漸移到羅浮宮去，如此可使「現代美術館」的藏品經常保持現代性，而使其活動一直立於時代的最前端。

從卡斯和特里瓦爾就任「巴黎市立現代美術館」館長及副館長之後，即開始不斷購進新作品，其購入方針，在法國這個比較重於傳統的國家，還是以法國作品為主。在購入作品的目錄上可見到：波納爾、馬諦斯、勃拉克、盧奧、勒澤、拉佛雷奈、杜菲、邁約爾等大部分都是法國的藝術家們，另外也包括以法國當作第二故鄉祖國

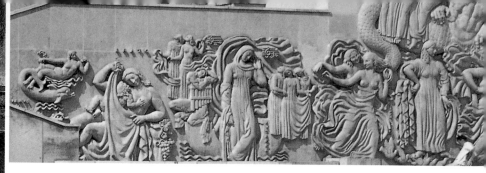

的巴黎派的作家們，如夏卡爾、莫迪利亞尼等名家。

在「巴黎市立現代美術館」收藏的很多藝術家們的作品，都是依照年代順序陳列。其中，最重要的大畫家們，如威雅爾、波納爾、盧奧、馬諦斯、畢卡索、勃拉克、勒澤等，都給予一個獨立的房間陳列其作品，在一個展覽室中，陳列一位藝術家的油畫、雕刻或者陶器和建築模型等，展示了一位藝術家的創作全貌。

一般的繪畫作品，陳列在美術館的一樓和二樓，平常比較有名氣的巨匠們的傑作大部分陳列在一樓，畫家們的作品都陳列在二樓。包括公認為很優秀的作家如馬奈西埃、畢尼約、許內德等五月沙龍系統的畫家，還有蘇拉琦、畢費等畫家均收藏於此。

這座美術館收藏的雕塑作品也頗充實，廣大的地下室全部都是雕塑的展示場。繪畫同樣的以收藏法國藝術家作品為中心，美術館中庭的柱列中央，陳列著名雕塑家布魯德爾的名作，其露天佈置，氣氛很美，予人印象尤為深刻。又如在雕塑陳列室的門口，陳列著構成派的雕塑家貝維斯納的抽象雕塑，也予人新的視覺美。這件作品是一九五六年貝維斯納贈送給現代美術館的。

以上只不過是對展品的概述，大致說來這裡的藏品集法國現代藝術精華。它是反映新藝術動向的一個美術館。除了法國作家之外，外國名家傑作收藏很少。這一點是這個美術館的一大缺陷——藏品不夠國際性。

為了彌補此一缺點，巴黎市立現代美術館寄望不斷地舉行外國藝術家及外國新藝術的展覽活動，這樣就可以使觀眾在該館看到外國的作品，同時凡是外國藝術家在該館舉行個展的時候，都會贈送作品給該館作永久陳列。因此，這座美術館，在一九四七年開設時盛大舉行大畫家夏卡爾及貝爾梅肯的兩次大型回顧展以來，每年最少舉行五次到六次的特別展，巴黎的人們可以不斷地呼吸到遠自世界各國而來的新藝術的氣息。

因此，對於巴黎的藝術家來說，塞納河岸的巴黎市立現代美術館是一座很具吸引力的現代美術館。

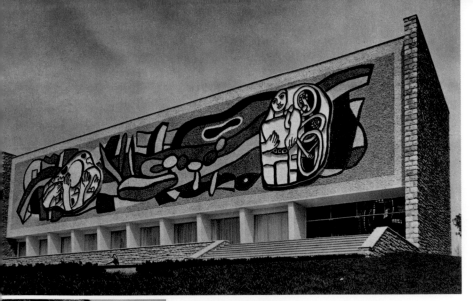

勒澤美術館

　　在法國南部蔚藍海岸的畢歐（Biot）小村，有
一座新穎而別致的建築，每年夏天凡是來到蔚藍
海岸避暑、觀光的人們，總會到這座建築裡面瀏
覽一番。從一九六〇年開放以來已不知吸引多少
來自世界各地的藝術家，以及一般遊客到過此地
參觀。這座建築爲什麼具有這麼大的吸引力呢？
原來它是一座現代藝術大師費爾那‧勒澤
（Fernand L,eger 1881-1955）的紀念美術館。
風光旖旎的蔚藍海岸，是歐洲的避暑勝地，同時
也是避寒的勝地，在這裡從里維拉沿岸，尼斯、
坎城到摩納哥蒙地卡羅等都是遊覽勝地，每年四月舉行的坎城國際
電影展覽就是在坎城舉行。

　　從坎城沿著尼斯海岸，有一條道路可以直通畢歐小村，這個村莊
距海二公里餘，小而高的山丘上以古老的教堂鐘塔爲中心，四周可
見到此地特有的紅瓦家屋散布著。面對地中海的斜面山丘是一段段
的田園。在這畢歐小村，現在已經見不到中世紀時的寂靜氣氛了。

　　「勒澤美術館」，是一平頂式的新穎建築，前面裝飾著一幅高十
公尺，橫四十公尺的鑲嵌（Mosaic）壁畫。

　　這個壁畫，最初爲了裝飾漢諾瓦市立大競技場的入口而設計的，
後來用來裝飾這美術館。是勒澤生前所畫的傑作，由義大利拉溫那
的名鑲嵌師——梅拉諾與卡丁谷里擔任鑲嵌工作，還有左右兩個雲

型陶板則由畢歐的陶器工人，也是勒澤的弟子羅蘭‧布里斯，負責燒製，這個四百平方公尺的鑲嵌壁畫，兩側以自然石砌成的牆壁支撐著，下方則以九支混凝土做成的方形柱頂著。前方的入口石階也全部採用天然石頭。四周則是一片綠色的傾斜地。環境非常優美。

進入館內，南側正面是鑲嵌而成的厚牆壁，完全遮斷了熱帶的強烈陽光，不過館內的光線卻是非常明亮，因爲屋簷上有一面磨光玻璃裝飾著，北面全是可以開放的玻璃窗，用一面白布幕裝飾，館內開放供作參觀時，保持平均的明亮。

在正面北側，屋簷以下的壁面，嵌入了一幅高九公尺、橫五公尺的彩色玻璃畫，這也是勒澤生前的作品，不過製作的工作是請瑞士名城洛桑的玻璃工人奧貝爾和畢特爾親手製作。勒澤設計的彩色玻璃畫，從一九五一年以來到一九五四年所完成的作品並不太多。

除了前面的裝飾作品之外，其他所有的陳列品，分爲樓上與樓下展出。這座美術館內部共分爲一、二樓，在一樓南面細長的第一

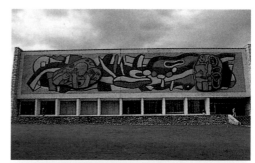

室，陳列著勒澤初期所作的素描五十八件、水彩畫卅七件。其中，有很多作品可以看出是爲以後各時代的傑作所作的素描稿，他的每一件作品都是先作了很多的素描草稿。

接著的一室是陶器的陳列室，室內放置著七塊陶板畫圍繞成一個圈子。這些陶板是把畫面切成五十公分四方送入窯中煆燒，再用廿、卅塊組合成一整塊的陶

■勒澤美術館外觀
　（上圖）
■勒澤美術館馬賽克畫
　（下圖）

板。這種陶器,在距離此處九公里的鄰村瓦洛里,已有很古老的歷
史,瓦洛里一直是以燒製陶器而聞名的地方,大畫家畢卡索所作的
陶器,就是在這裡所燒成的,就因為畢卡索在此地燒製陶器,使得
瓦洛里一躍成而為聞名的燒製陶器的地方。在畢歐小村燒製陶器的
窯,只有兩三處。勒澤的很多作品也是在這兩個地方燒成的。勒澤
在晚年時,對燒陶器頗感興趣,他曾特地從瓦洛里請來一位陶工到
畢歐小村,專門燒製各種陶器。一九四九年以來,勒澤開始從事陶
器的創作,直到一九五五年八月他逝世時,完成很多陶器傑作。現
在,置於這個美術館前庭的陶器雕塑〈兒童的庭院〉,便是勒澤所
構想的作品,這件陶器雕塑完全是抽象的,造形非常優美。

　　勒澤的創作範圍,非常廣泛,舉凡電影、舞台裝飾、室內裝飾、
雕塑、鑲嵌、掛氈畫(Tapestry)、彩色玻璃畫,以及陶器等,他
借這些當作表現手段,從事自己的藝術實驗,特別是晚年的繪畫,
達到了屬於他個人的藝術境界。很多畫在陶板上的繪畫,以黑線條
包裹著形態的肉體,具有其獨特的動力主義及立體派的影子。他的
這些陶板作品置於光線柔和的室內,效果非常好,例如其中的兩件
〈法國南部風景〉、〈騎車者〉可為
代表。

　　在這細長展示空間的南面內側,
陳列著他的油畫,依最早期到晚年
的作品,順著年代陳列,披露了他
的藝術創作過程:

　　先從一九〇五年的小品兩件〈叔
父〉、〈母親的庭院〉開始陳列,
當時的勒澤,年方廿四歲,是一攝
影修版家,並沒有正式的過著畫家
生活。這兩幅作品,被認為是非常
貴重的,畫面洋溢著印象派的畫
風。其次是一九一一年,勒澤參加

■勒澤美術館前的勒澤
陶版雕刻

■勒澤美術館二樓展覽場
■勒澤笑容可掬和藹親切
　（右圖）

「獨立沙龍」與立體派的聯合展時的作品，此時他開始作立體派的畫，傾向於塞尚的面與線的構成之知性的追求，由幾何學的面重重累積，物體的形顯得很稀薄。他的立體派作品非常特別的地方是：與畢卡索、勃拉克接近單調的色彩完全相對的，使用多彩的原色作畫。連續陳列著的是一九一八年時期的作品，走向立體派的分派。表現機械文明的動力主義，以「動的機械」爲主題，還把自然與人類也當作一件機械來表現。「Etude Pour "La Ville"」1918年，「Personnage etoelements mecaniques」1919年，「Tete et Main」1920年，「Les femmes an bouquet」1920年等，都是陳列在此的傑作，充分地具有機械性的律動與豐富的色彩。

　　到了一九二四年至一九二六年的短暫期間，他的畫面開始變爲徹底的平面化，例如一九二四年的「Elements mecaniques sur fond rouge」作品便是屬於抽象的色面構成的創作。

　　以上各時期的油畫卅六件陳列在一處，接著便走一段樓梯，上了二樓的會場，這個二樓的陳列室採用移動式的陳列架，每兩個架子交互擺放，以適應以後各種展覽，可以隨時將架子搬動，機能性的活用壁面的面積，這是一個很切實際的設計。每個架子平常是掛著兩幅畫，大的畫面則一個架子只掛一幅畫。

　　這二樓的陳列作品和樓下相較截然不同。這裡所陳列的多是勒澤的巨幅作品，尤其是晚年所作的五百至六百號的大作最多。室內所有壁面均爲白色，益襯托出其晚年作品之色彩的強烈。

　　陳列作品包括從一九五〇年至一九五四年，以及最後的遺作共卅六件。這些作品以機械與人的結合作主題，屬於勒澤獨創性的樣式化人體，與腳踏車、建築勞動者組成各種不同的畫面。畫面的背景，則多是坎迪台楚的天然景色──遠山外飄著白雲，還有此地特

有的仙人掌，和他所喜愛的熱帶植物。例如其中一件「Etude pourconstructeurs」油畫，一九五〇年的作品，畫面是在畢歐的山丘斜面上站立著勞動者們，還有建築場的風景。

像這個美術館，將一位現代藝術家的一百七十件作品蒐集於一堂，並且為一位藝術家建立如此宏偉美麗的美術館，在法國美術史上還是一個開始。這個美術館先是由波基埃氏設計的，館內大部分的藏品則由瑪達姆‧勒澤（勒澤的太太）和其他朋友所提供的。據說在勒澤死的五年前，也就是這個美術館完成的十年前，勒澤自己已經在一張畫布上親手設計了如此的「勒澤美術館」！

在一九五五年八月逝於畫室中的勒澤，被譽為現代裝飾藝術大師，並未過份的形容，在他死後，他的傑作不斷地被人們介紹出來。尤其是在這個風光旖旎的地中海濱所建立的「勒澤美術館」，可以說是對勒澤的藝術造詣之最佳的紀念。對於一位藝術家來說，在逝世後有人為他建造一座宏偉的美術館作為紀念，也該引以為慰了。

■畢卡索美術館中庭展示
他的陶藝作品
■畢卡索美術館在安蒂布
城，圖為該館面海的庭
園。（左上圖）
■畢卡索美術館內部陳列
畢卡索描繪安蒂布景色
作品（右上圖）

尼斯的畢卡索美術館

　　畢卡索是現代美術界的一位奇才，他創作量的豐富，不是任何人
所能相比。從他在一九○一年的「藍色時期」（畢卡索的畫被劃分
爲數個時期，藍色時期是最早的一段時期）所完成的傑作，究竟有
多少，實在無法詳知，即使是一個大概的數目字，也非一般人所能
說出來。因爲他的作品除了已經進入世界各地的美術館和畫廊之
外，還有數個專門收藏畢索作品的「畢卡索美術館」。在這些畢卡
索美術館中，有的是政府興建，也有的是美術收藏家所建造，當然
也有的是畢卡索自己所擁有的。例如畢卡索在法國南部的普羅旺斯
避暑和避寒勝地蔚藍海岸，就有畢卡索的美術館，在西班牙的巴塞
隆納漢巴黎都有一座新建的「畢卡索美術館」。

　　這裡我們介紹在尼斯的畢卡索美術館。在畢卡索的幾個美術館中
比較起來，這個美術館是較爲別致的，無論在陳列的作品及建築的
樣式都具有此一特色。

　　此美術館位於尼斯近郊的安蒂布城，那是一座地中海畔的古老建
築，原來是中世紀的古堡。畢卡索非常欣賞此地的景色，當地的人
們也非常樂意畢卡索能在此設立一座美術館，以吸引外來的觀光
客。因此畢卡索在得到當地人的幫助下，把這座中世紀的古堡，經
過一番修飾，改成爲一座別墅式的美術館。在建築物的外型及內部
的式樣，畢卡索在修飾時，儘量保持其原有的風味。諸如淡朱色煉
瓦屋頂，白色的牆壁，四周以石塊築成的圍牆和石階，室內豪華的
燭台，方塊石舖成的走道和五角形薄磚舖成的地面，完全都是保持
原來的樣子。可以說是一座很富古典美的建築。我們可以想像站在
這個美術館的二樓窗邊，欣賞畢卡畢的傑作之餘，把目光投在青碧
的海水，眺望宜人的地中海景色，呼吸地中海的氣息，那是多麼令
人心曠神怡的一件事。

　　畢卡索自己也很欣賞他這個美術館，據說他除了冬天住在普羅旺
斯近郊的別墅外（此別墅亦稱「哥克納克館」，是位於山中的一座

優美建築，附近的山脈便是後期印象派大師塞尚在晚年時所喜愛的聖維多山，這一大片土地均屬於畢卡索所有。）平時便來往於坎城的加里福尼莊及尼斯的安蒂布之間，安蒂布這個小鎮的畢卡索美術館，成爲畢卡索的別墅之一。

走進這個美術館，在門口即可看到陳列在入口處的希臘陶壺，門窗的圖案也都是古老的樣式。室內的每個角落亦散置不少古代雕刻及大理石柱的殘片斷塊。也許令人覺得奇怪，這個被稱爲畢卡索美術館的室內，卻陳列這些古物。原來這些古物雖不是畢卡索的傑作，但卻是他所喜歡的物品，此類物品都是畢卡索的崇拜者所贈送的。畢卡索在其別墅裡，每天都可以接到不少「畢卡索迷」遠從各地寄來的物品，這些物品包羅萬象，例如：花、鳥、照片、食品、馬蹄、獵槍、服飾、掛在牛頸上的銀鈴等等。陳列在這個安蒂布城畢卡索美術館的古物，也就是畢卡索所收到的物品中，自己比較喜愛的，具有藝術意味的古文物。

除了這些古文物之外，這座美術館的上下兩樓，陳列的都是畢卡索的作品，包括雕塑、油畫、陶器、水彩等。繪畫作品全部掛在壁面上，每幅畫的相隔距離安排得甚佳，大部分是一塊壁面掛一幅作品，最特別的是：有些作品往往掛在古物的中間，例如一幅油畫〈灰色的交響樂〉，四

■畢卡索
　農牧之神的頭部
　陶盤　32×38cm
　1948.2.8
■燒製畢卡索陶器的「馬
　杜拉窯」（左頁上圖）
■於工作室畫陶盤的畢卡
　索（左頁下圖）

周都以古物陪襯著，上面是兩塊古代石刻（浮雕）的斷片，畫的正下方擺了一個古希臘瓶畫，兩邊各置著古代大理石的石柱（爲折斷的一塊）。這予人的感覺是：那些古物所有的古典氣氛，更烘托出畢卡索的作品之強烈的現代感，這種對比的趣味，是畢卡索獨具匠心的安排。在這美術館還可以看到以方塊石及五角形的薄磚舖成的走道及地面，還有那豪華的燭台。在〈灰色的交響樂〉的右方是畢卡索的名作〈尤里西斯與海精〉，是他古典時期的作品。

畢卡索陳列於此的畫，以巨幅的作品佔多數，例如一九四六年作的〈蟹、魚、檸檬〉（油畫），以及〈花與靜物〉、〈橫臥的女人〉等都是一百號以上的大畫。

至於雕塑作品，則擺在地面上，與繪畫間置著，其中以畢卡索於一九四○年以後所完成的作品居多。例如附圖四，是這個美術館樓下陳列室的一角，圖左方的便是畢卡索於一九四八年完成的一件雕塑作品〈結髮的少女〉。

此美術館的二樓及寬闊的露天陽台，陳列有無數大小不一的陶器畫、陶壺、石刻和一些古代遺物，並種植有綠色灌木及紅白色的夾竹桃花，這些植物與畢卡索的作品互相輝映，顯出另一種美。

畢卡索的創作是多方面的，他所作的陶器

■畢卡索　靜物：魚、叉
　子、檸檬片　陶藝作品
　23cm

畫甚多，陳列在這裡的都是在別處不易多見的。例如〈兩人對話〉（，此件擺在露天的陽台上，背景則為地中海）、〈青色的陶皿〉（陳列在露天的粗沙石上）、〈鳥形壺〉（陳列在石牆上，以貓頭鷹的外型，作為陶壺的造形）、〈花與女人的陶器〉等等，畢卡索常以女人或各種鳥類動物予以變形，而構成一件別致的陶器，並在陶器表面上繪了色彩鮮麗、線條簡潔的圖案，充分顯示其創造的能力，使人們看到這些陶器就知道他的作品。

這座美術館陳列的畢卡索作品，大部分都是複製品，尤其是繪畫作品。不過陶器則全部是畢卡索的原作。

看完了這座畢卡索美術館，首先可體會到：畢卡索雖然專心一致地表現一切新事物與新的意念，但他自己在另一方面卻對一切「古」

的東西很感興趣。其次更可以深入的體會出：畢卡索在創作時，往往能吸收古代藝術的精華，巧妙的融入自己的作品之中，例如以這個美術館裡的陳列作品來說，在畢卡索的繪畫裡便常出現希臘瓶畫的線條美，又如畢卡索所作的無數人首形的陶器，即為吸取了埃特魯斯克的陶器之特色。另外義大利龐貝古代壁畫的女人臉孔之古典美，以及古代羅馬的斯基士幾克作品，也都給畢卡索的作品影響很大。這正說明了畢卡索頗能獨特的在古代藝術中，吸收創作靈感，但他非作單純的模仿，而是深入的到達再創造的領域。

欣賞了這座位於安蒂布古城的畢卡索美術館，也就可以了解畢卡索的藝術所以異於常人之處的所在。

■畢卡索
以手托住頭部的女人
陶器 高74.5cm
1950

■安特衛普市的魯本斯年
摺頁海報

搭乘泛歐火車遊西歐

　　魯本斯是十七世紀法蘭德斯的偉大藝術家，也是巴洛克風格的典型代表畫家。翻開西洋美術史畫冊，你很容易看到他那體能豐盈的裸女畫。但是真正要親眼目睹他最精彩的名作，應該到他的故鄉——比利時安特衛普，那裡的國立美術館，收藏有他巨幅的代表作，他居住過的地方，生前的畫室都非常完整的保存下來，供人觀賞。

從美國轉往歐洲

　　一九七七年正值魯本斯誕辰四百週年的時候，我訪問美國結束之後，從紐約飛到倫敦，接著到了巴黎，先後在倫敦的大英博物館，和巴黎的羅浮宮，看到一整室的魯本斯名畫。前者是為紀念他的四百年誕辰舉行的特展，利用東方部專室陳列他的素描。羅浮宮裡則有一間長期陳列魯本斯作品的專室，描繪的主題是法國皇太后瑪麗·杜·梅迪西絲一代記，共廿一幅大畫，是他應亨利四世王妃瑪麗的邀請，為盧森堡宮殿所作的大規模裝飾畫，把瑪麗多彩多姿的生涯，與希臘神話故事作一融合，自由而流暢的敘述故事的情節，

■坐在火車上見到的萊茵河景色

畫面極爲壯麗，是魯本斯藝術成就達到顛峰時期的紀念作。我曾在這些名作前駐足觀賞了三個多小時。

但是眞正使我體認到魯本斯作品的精華和他成功的背景，卻是當我到達了他的故鄉——安特衛普。

從巴黎到比利時

我到安特衛普，事先毫無心理準備，也沒有想到那是一代大畫家魯本斯居住之地，甚至事先根本未料到會到那個城市住了一晚，因爲我是搭泛歐火車，原來只想以一週時間從巴黎出發，經過比利時的布魯塞爾，荷蘭的阿姆斯特丹，德國的科隆、法蘭克福，一直坐火車到奧地利的維也納，瑞士的日內瓦，再回到巴黎，剛好繞一圈。結果，坐上火車之後，每到一個大站，尤其是平日熟知其名的古城，都想下車來遊歷一番。也因此把行程延長了一週，多看了不少城市的美術館。

到國外旅遊，坐多了飛機，從一個國家飛到另外一個國家，只能像蜻蜓點水一樣，看到幾個大城市的概貌。到歐洲，能自己搭乘火車到每個國家旅行，買一張定期可以遊歐洲數國的火車票，隨心所欲地想看自己希望見到的地方與事物，這種感覺與坐飛機參加團體旅遊，情趣迥然不同。

梵谷筆下的美景

梵谷筆下的荷蘭風車、鬱金香，一望無際的大地田野點綴著一排排翠綠的水楊柳，萊茵河上的拖船，河兩岸的古堡，古樸靜謐的民家村莊，奧地利如畫般的天然美景，瑞士的山明水秀，你都可以坐在火車上，向窗外一覽無遺。尤其是從科隆到美茵站（Main）約四小時車程，火車都沿著萊茵河疾駛，時而可見到載貨的拖船在河上徐徐航行，時而又見到山頂雲霧朦朧中的中世紀古堡，是非常優

■魏登
七個奇蹟的祭壇畫
119×63cm　1453-60
安特衛普國立美術館藏

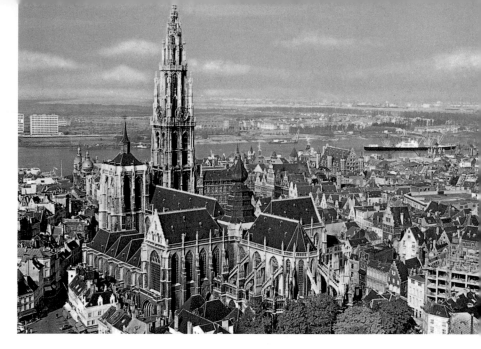

■安特衛普是一個古老的
港都，16世紀是歐洲黃
金時代的貿易港，魯本
斯即是活躍在這個時代
的大畫家

美的一段旅程。

　　我搭乘泛歐火車遊西歐，是與旅居巴黎的家弟何玉朗同行。當我
從倫敦飛到巴黎，他就說已經安排好時間，準備帶我坐火車遊歐
洲。

　　七月廿五日星期二，我們先到巴黎開往歐陸火車的起點，買火車
票，準備廿六日即出發。在這裡可以先預購全程的車票，但要在三
天前預購。從巴黎經比利時、荷蘭、德國、奧國、瑞士、日內瓦、
威尼斯回到巴黎，全程單人票為一千六百法郎。（每一站只要火車
有停，均可下車，再隔日或數日內上車再往前程均可，用票期限為
兩個月。如需頭等車廂，劃座位另加。）我們因為第二天即要出
發，未及購全程票，於是先買從巴黎到阿姆斯特丹的車票，單人票
價為一百八十一法郎。泛歐火車的路線，貫穿歐洲各國，假如辦妥
各國簽證，對觀光客來說，是非常便捷的交通工具，而這種旅行方
式，特別適合年輕人。

　　廿七日我們從巴黎北站坐下午三點廿分的火車出發，這列特快火
車，很快就駛出法國國境，進入比利時。在進入邊境的時候，穿比
利時制服的警察，敲門走到車廂內檢查護照，態度非常客氣。我們
買頭等車廂座位，車上隔成許多小間，每一間兩排座位，一排可坐
三人，一間共有六個坐位，每間都有一面大玻璃窗，可以讓你眺望
窗外風景。坐位後的壁面，掛著比利時畫家布魯根名畫的複製品，
畫框配得很精緻，讓人感受到藝術的氣息。

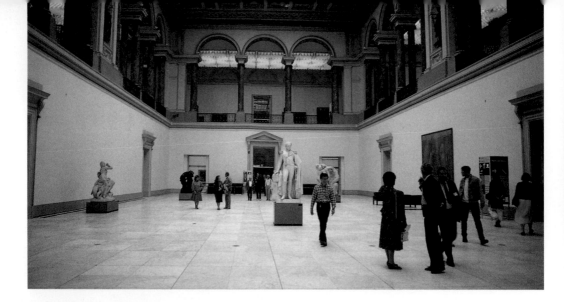

布魯塞爾古代美術館

　　我們選擇下車的第一站是比利時布魯塞爾，尚未天黑就到了，走出火車站，找到了一家靠近車站附近的小型旅館，行李一放下，我們走到布魯塞爾市區街道，在那裡的一家中國餐館「醉仙樓」吃晚餐。餐館老闆是從香港去的華人，因為我們對市區路不熟，問他布魯塞爾最熱鬧的中心街在那裡？他說比利時是歐洲的最中心，這一帶的街道就是比利時最中心的街道了，只因為夜晚商店都已打烊，只有招牌的七彩霓虹燈仍在閃爍著，行人稀少，感覺不出它的熱鬧繁華。

　　布魯塞爾是比利時最大的都市，很多美術館，市中央聳立的聖米榭‧傑杜爾教堂，是哥式的代表建築，鄰近的廣場，給人一種歷史感的沉思。王宮佛拉曼風格的建築，閃耀著金黃色的裝飾，給予旅行者的印象極為強烈。

　　第二天，我們搭地下鐵路到皇家公園，穿過公園到王宮，發現公園裡樹立很多雕像和噴泉，參觀了王宮，在王宮附近的古代美術館（Musee Art Ancien），是我想參觀的重點。這是一座世界知名的美術館，位於大街的旁邊，沒有庭園，但一走進去，有間很大的廳堂，左右牆角陳列著卡爾普、羅丹等十九世紀及廿世紀的雕塑。

　　古代美術館的重要陳列品，以魯本斯的作品與魯本斯派為中心，一四〇〇年代初期的〈最後的審判〉是一幅佚名畫家的名作。十六世紀畫家布魯格爾（一五二〇─三〇──一五六九）的名作〈天使的墜落〉、〈叛逆天使的墮落〉都陳列於此。

　　魯本斯的作品，也有很多收藏在此古代美術館，特別具有代表性

■布魯塞爾古代美術館入口的大廳；現代美術館從右側門進入。

■布魯塞爾公園中的雕刻

的是〈東方三賢者禮拜〉。有幅魯本斯的
小品畫〈黑人的頭像〉，充滿精力，是我
看過之後，一直難以忘懷的一幅畫。在館
中，剛好舉行「魯本斯時代的繪畫雕塑
展」，這也是魯本斯四百誕辰的特展之
一。我買了五十比利時法郎門票入內參
觀，作品多達三百件，包括魯本斯大畫廿
幅，他的繪畫風格對當時的影響極大。魯本斯的弟子凡戴克
（1599-1641）、約坦斯（1593-1678），杜尼斯（1610-90）等，以
及十七世紀佛拉曼派的風景畫，風俗畫的精品，在這座美術館中也
收藏很多。當時社會形態與民情風俗，都可從他們的畫中體會出
來。從十三世紀到十九世紀比利時藝術品，是分室陳列的，依序爲
法蘭德斯繪畫、中世紀宗教畫、布魯根專室、克拉納哈專室，一直
到十九世紀。

　　我們走出古代美術館，步行約五分鐘就到布魯塞爾國立美術館，
館中陳列的完全是廿世紀的現代藝術作品。同時有兩項特展舉行，
一是歐洲超現實畫展；另一爲美國現代畫展，這是世界巡迴展的一
項大型展覽，作品依據現代美術發展的歷史廣泛蒐集，顯示現代美

■安特衛普中央車站,於
　1896年開始建造了十
　年始完成,為一壯麗的
　新哥德建築,中央大廳
　裝有路易十五世風格的
　大鐘。現在被指定為文
　化遺產。
■布魯塞爾國立美術館的
　歐洲超現實畫畫會場
　(左上圖)
■安特衛普國立美術館是
　一座新古典主義的莊重
　建築(右上圖)
■安特衛普國立美術館紀
　念魯本斯四百年裝飾物
　(左頁圖)

術繁多的面貌,對觀眾是一種很好的教育。

魯本斯故鄉

　廿八日下午三點十七分,我們搭火車從布魯塞爾出發,原來想直奔阿姆斯特丹,但是天色已晚,車到安特衛普已是六點廿分,看到車站就是一座古老的建築物,於是臨時決定下車,在這裡過夜。仔細看看安特衛普的火車站,真像一座古老的教堂,走出車站就是很繁華的市街。在下榻的「米羅旅館」,看到一張當地出版的藝術報,全部報導安特衛普市的藝術展覽場地及活動項目,其中有關魯本斯的展覽報導最多。看了這份刊物,我才突然想到原來安特衛普就是魯本斯的故鄉。

　為了慶祝魯本斯四百年誕辰,聯合國教科文組織定了「國際魯本斯年」,一切慶祝活動自然以他的故鄉安特衛普為中心,國際魯本斯年籌備會就設在該市古老的市政廳內,一年裡展開的各項盛況空前的活動,為該市帶來大批的觀光客。我們恰巧恭逢其盛,先後參觀了他的故居,以及有史以來規模最大的魯本斯回顧展。

　安特衛普地圖上畫出六大觀光區,都是與魯本斯有關的紀念物及建築,得到國王的特許,免於都市重建的影響,該市把這些建築物都保存得安然無恙。四百多年來流散世界各方的魯本斯名畫,也都借運到安特衛普國立美術館展出。走在市街上,商店櫥窗到處可見到魯本斯自畫像以後另一幅他卅二歲所畫的〈忍多樹下的魯本斯與伊莎貝拉肖像〉的複製物,在餐館、皮鞋店到處貼著「國際魯本斯年」的海報,有關畫籍畫冊出版物更多。

魯本斯曾為妃侍

　魯本斯一生處於十六至十七世紀的動亂時代,一五七七年六月廿

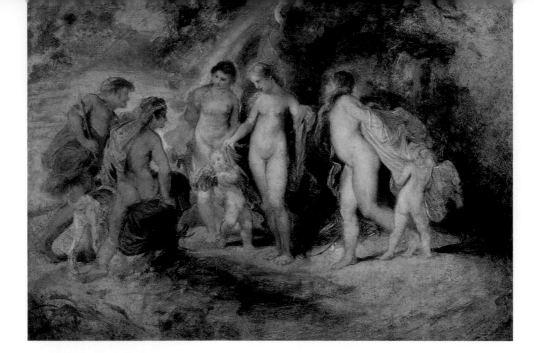

八日他出生在德國的紀根鎮，一五八七年十歲時，父親去世，母親帶他回到安特衛普的老家。此時安特衛普為西班牙佔領，一五八五年時即已併入西班牙版圖，由西班牙王腓力二世統治。魯本斯童年學過拉丁文，十三歲進入宮廷做拉連伯爵妃的侍童，雖然為時不長，但已學得很多宮廷禮儀。後來他向安特衛普畫家威尼伍斯習畫，一五九八年正式在安特衛普登記為畫家。一六〇〇年他赴義大利威尼斯，對丁托列托的畫最為醉心，而提香和威羅塞內的作品，也使他傾心。從義大利回來後，他完成了著名的成名作〈安特衛普聖母院的祭壇畫〉。一六一一年至一三年其作品偏重於宗教題材。一六一一年他的長女出生，搬到法爾街——現在改名為魯本斯街，設立畫室，雇用助手，凡戴克、杜尼斯都是他的名助手。後來生下來兩男後，妻與兒女都成為他的模特兒。

和平使節的畫家

　　魯本斯以畫家的身份，到過英國、荷蘭，成為和平使節。他每天四點起床做彌撒，早餐後開始作畫，一直到下午五點。當時，白金漢公爵、法國皇太后瑪麗·杜·梅迪西絲、伊莎貝拉公爵都是他的訪客。一六三五年七月後，在安特衛普南方卅公里，他買下一座大畫室，度過田園生活，作風景畫。晚年喜愛和平，甚於對勝利的讚頌。一六四〇年五月卅日逝世，享年六十二歲。他的夫人，照他的遺言，造一禮拜堂，安置〈聖母與聖人〉大畫。

　　我們一早到安特衛普國立美術館，想一睹他的回顧展，已有很多

■安特衛普的「魯本斯之
家」是1615年魯本斯
自己設計的畫室兼住家

■位在安特衛普的魯本斯
畫室（左圖）
■魯本斯之家内部景象
（右圖）

來自世界各地的訪客等在門口，美術館整個石牆刷洗一新，四周花
木扶疏，門前裝飾著一輛依據魯本斯設計的馬車而建造的車子，車
上站著凱旋的女神。十點開門，觀眾排隊買票進場，整個美術館都
是陳列他的畫，包括大畫五十幅，較小的油畫和素描共達三百幅，
同時有一專室放映電影——描述魯本斯的一生。

　　後來我們參觀魯本斯故居，門口有一方場、噴泉，並插滿旗幟。
畫室很寬敞，擺設的多屬木製家具，他的自畫像原作及一些小幅早
期作品，均陳列於樓閣上，畫室後院有花園希臘羅馬哲學家雕像，
一切陳設仍保留當時的原形，可以想見到他當時所受到的尊崇。

名詩成為座右銘

　　他的畫室門牆上刻著一句話：「為寄於健壯身體中的健全精神而
祈禱，為不怕死、不恨死，寡欲剛強的靈魂而禱告。」這句羅馬詩
人尤威納利斯的名詩，成了他的座右銘。參觀了安特衛普市的魯本
斯紀念活動，想到魯本斯畫筆外的崇高藝術理念，回味他畫中色彩
表現的瑰麗景象，我深深體會到，這位藝術家所受到的尊崇應該是
實至名歸的！

■梵谷美術館入口

梵谷美術館參觀記

離開安特衛普搭乘火車直奔荷蘭的阿姆斯特丹，腦中存在的印象，都是安特衛普國立美術館中，所看到的氣勢逼人的魯本斯巨幅人物畫。雖然我們坐在急駛的火車車廂裡，靠近大塊玻璃窗，出現在車窗外的景物，仍然清晰可見。

水楊柳給人生機感覺

火車愈往北走，窗外景物彷彿愈來愈熟悉，那正是在一些荷蘭風景畫中，出現的景色。火車進入荷蘭國境，映入眼簾的荷蘭鄉村夏日景色，綠野平疇，零零落落的農舍，一群群乳牛點綴其間，偶而可見到一排排的水楊柳，那正是梵谷畫中經常出現的樹木。水楊柳的枝葉向陽性特別強，繁茂的枝葉向空中生長，給人充滿無限生機的感覺。就像梵谷油彩畫面動的筆觸，洋溢激動的情愫。

下午一點五十分從安特衛普出發，兩小時就到達阿姆斯特丹。這是一個大站，尤其是觀光季節，世界各地旅客到阿姆斯特丹觀光的人特別多，在車站見到的旅客幾乎都是來自外地的人。我們下車後，先到車站訂國際線的火車票到維也納，兩張票價為五百廿一荷蘭法朗。他們賣票的方式，並不需要旅客排隊，你到櫃台先取一號碼牌，售票口前上方有一號碼指示燈，每一位旅客只要看燈上的號碼買票，因此人雖多，秩序仍然很好。在售票室的旁邊，就有一個供旅客兌換各國外幣的銀行，提供服務。

■荷蘭田野的水楊柳風景

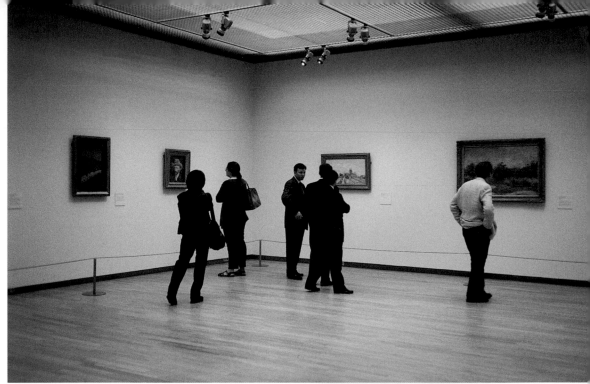

■阿姆斯特丹的運河
■梵谷美術館內景（右圖）

林木間的梵谷美術館

　　走出車站，我們因為沒有事先訂好旅館，就到車站旁的觀光服務中心，他們代為安排住在一座家庭式的旅館，地點離市中心稍遠，但房間潔淨。

　　第二天一早，我們就循著地圖的方向，搭二號電車到達位於公園林木間的梵谷美術館。當我們漫步在阿姆斯特丹的街

道時，看到市街有很多並排的運河，還可見到梵谷畫中的吊橋，但這種白色木橋已很少見，都改成了水泥橋。河上隨時可見到供觀光客乘坐的遊艇。

　　梵谷美術館的右鄰，就是收藏世界現代表作品而著名的阿姆斯特丹市立美術館。其中有荷蘭出生的抽象大師蒙德利安作品專室，以及新造形派代表作、廿世紀現代各種繪畫流派的分室、美術圖書館等，對廿世紀藝術發展的整理做得非常有條理，而且收藏的現代畫也極具代表性，幾乎各國重要現代畫均有收藏。如果你去看梵谷美術館，絕不可錯過隔鄰的市立美術館。

面的結構整體的設計

　　梵谷美術館的建築，採取面的結構，從外表到內部都是整體的設計，從蒙德利安塊面分割的抽象畫發展出來的構成觀念，成為這個美術館結構的要素。內部除了壁面掛畫之外，中間也豎立方形的展板，掛一些畫幅較小的油畫。館內陳列的畫共分四樓，我去參觀時底樓全部展出荷蘭畫家作品，是一項特別展覽活動。二樓陳列梵谷油畫，一八八五年的〈吃馬鈴薯的人〉、一八九〇年的〈歐維風景〉、〈梵谷自畫像〉等都收藏於此，有幾幅受日本浮世繪影響的畫並列在一塊展板上。

　　三樓及四樓陳列梵谷弟弟迪奧收藏的畫（多數是印象派時期畫家作品），以及梵谷的素描和水彩畫。梵谷的名畫流散世界各大美術館，我在華盛頓國立美術館、波士頓美術館、倫敦國家畫廊都看到不少他的代表作。荷蘭的梵谷美術館多屬迪奧的收藏，大幅作品並不多。還好有許多他的素描和水彩，可比較完整地看到他創作的另一面。

地毯色彩與藝術永恆

　　梵谷美術館的地毯分別舖上褐色與金黃，正是梵谷畫中常出現的

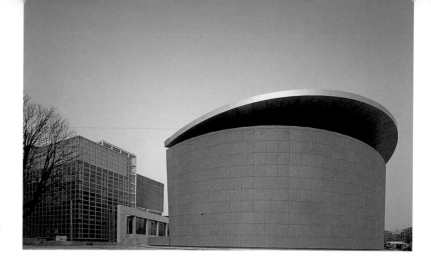

■梵谷美術館新館外觀
（日本建築師黑川紀章設計）

色彩，從灰褐到燦黃，鮮烈的色彩深刻而動人，象徵了梵谷的生命與激情。這座美術館是在梵谷去世後八十二年才建立的，有價值的藝術作品，或者可以說：有創造力的藝術家，不會永遠被埋沒的。走出梵谷美術館，使我想起了一句名言：生命有限，藝術永恆。

阿姆斯特丹的梵谷美術館，於一九九九年在舊館旁鄰近市立美術館新建了一座新館，日本安田損保公司捐贈二千多萬美元經費，由日本建築師黑川記章設計，歷經十年建築，再一九九九年六月二十四日落成。新館造型充滿了時代的活力以及東西方文化精神的結合，建築位置是在原來美術館的廣場上，造型主要是橢圓形與圓圈的結合，與瑞特菲爾德和凡特利賀特設計的梵谷美術館舊館幾何直角和尖銳角面的風格完全相對。舊館陳列永久的收藏品，新館則為不定期特展的展場。新舊館透過地下室相連接。

阿姆斯特丹市立美術館

荷蘭是一個藝術的王國，從古典的林布蘭特（Rembrandt 1606-1669）、近代的梵谷（Vincet Van Gogh 1853-1890），而到現代的蒙德利安（Mond-rian1872-1944），荷蘭藝術大師輩

■荷蘭國立博物館外觀
（左圖）
■阿姆斯特丹的林布蘭特塑像（右圖）

出。在今天，如果想欣賞這些西歐大師們的傑作，最理想的還是到荷蘭阿姆斯特丹去，因為那裡的美術館，蒐藏這些大師們的無數原作，都是在巴黎或紐約等地所無法見到的。「阿姆斯特丹市立美術館」就是西歐地區以收藏歐洲近代藝術品而聞名的美術館。阿姆斯特丹市立美術館（Het Stedelijk Museum Te Amsterdam）亦稱阿姆斯特丹現代美術館，位於阿姆斯特丹市的 Paulus Potterstraat 13。它包括舊館與新館，並列一起。舊館建築係由A.W.威士曼（1892-95年）所設計，屬於荷蘭文藝復興樣式的建築。如果只從外表看來，完全不像一座現代美術館。但是由於當時該館館長W.桑德貝爾克氏的極力策劃下，它卻是屬於現代化的美術館，尤其是藏品及新館的增建，均符合現代美術館的標準。

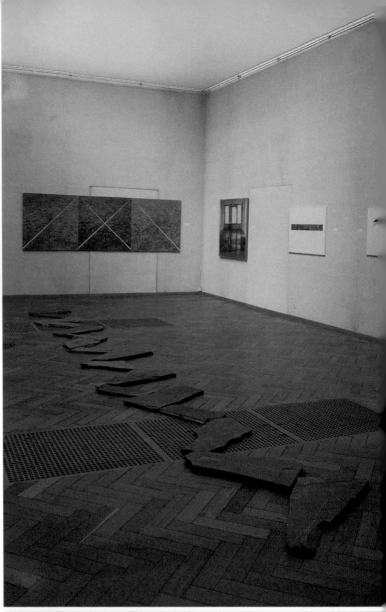

■阿姆斯特丹市立美術館
　入口（上圖）
■阿姆斯特丹美術館內部
　一景（下圖）

在美術館的入口處，有一件法國雕塑大師羅丹的〈卡萊的市民〉雕像矗立著。進入正門到二樓的走廊，所陳列的也都是雕塑作品。這些雕塑網羅了羅丹的〈人像〉、布魯德爾的〈維尼露普〉（女人半身像）、麥約的雕刻〈彭莫娜〉（全身女人雕像）、比利時的貝爾梅肯的〈裸婦〉、以及柴特克的〈胸像〉、貢查雷斯的〈西班牙農婦〉等等，都是名家傑作。貢查雷斯的農婦雕像，是紀念西班牙內亂，以鐵板做成的雕刻，在歐洲的現代美術館中，均未見陳列有貢查雷斯此類的作品。事實上，貢氏是西班牙已逝的現代雕塑大師，其作品異常珍貴。

值得注意的是：此館收藏的很多雕塑名作中，沒有一件是荷蘭人的作品。荷蘭出

身的藝術大師，都是畫家。從中世紀以來，荷蘭並未出現有偉大的雕塑家。

在雕塑陳列處走上二樓左邊的陳列室，所展覽的均爲十八、十九世紀荷蘭畫家的作品，特別是十九世紀受了巴比松派（Barbigon School）影響的海牙派作家的專門陳列室，數間連續在一般美術館中甚少見的。此室中陳列的作品包括有：馬奈的〈酒場〉、莫內

■阿姆斯特丹市立美術館
　陳列的觀念藝術作品
　（左頁上圖）
■阿姆斯特丹市立美術館
　陳列的克里斯多地景藝
　術（左頁下圖）

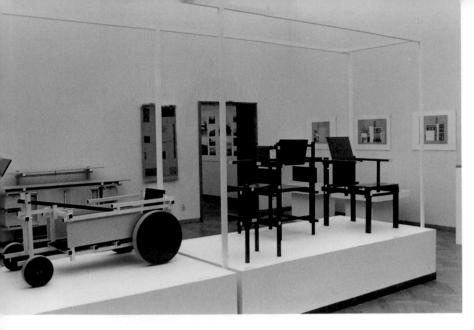

的〈安迪塢碼頭〉、羅特列克的〈克爾尼艾夫人〉、後期印象派畫家
高更的〈梵谷肖像〉等，均爲令人注目的珍貴作品。另還包括一位
荷蘭印象派畫家布利特內爾的〈婦人像〉。

梵谷的特別陳列室，是這個美術館中最具吸引力的地方。梵谷這
位後期印象派大師，因爲是荷蘭出生的，所以收藏在此美術館的梵
谷名作數量最多，包括油畫九十五件、素描一百四十四件，製作年
代從梵谷在比利時描繪的煤礦工人生活，到他逝世那年的作品，全
部都是梵谷的弟弟迪奧所贈送的。其中在外界難得一見的作品是梵
谷在巴黎初期所作的石膏像素描習作（十幅掛在一個壁面上），以
及模倣米勒的版畫作品。

此一作家特別陳列室中，還有一室也是此館重要的陳列室。這一
室就是「蒙德利安及凡杜士堡陳列室」，蒙德利安是現代幾何形抽
象畫派的先驅，其作品很多均爲描繪其祖國——荷蘭的田園風景，
陳列在此的則包括他在一九〇九年作的〈紅樹〉（具象畫）、以及此
後受其影響的凡杜士堡等幾何形抽象畫，襯托出現代荷蘭繪畫的濃
厚氣息。巴比松派的代表畫家們——田園畫家米勒、樸素派畫家盧
梭等人的名作，在此亦有陳列。例如其中一間陳列室的壁面，掛有
連續七幅米勒所作的版畫〈收割〉。有一點出人意料的是：阿姆斯
特丹市立美術館，還設有法國印象派的陳列室。

在這個美術館的新館各室中，展示的是以新購入的作品和現代荷
蘭畫家的作品爲主。一般新購入的名作，都比較能吸引觀眾，因此
特設專室展出。（其中有一件奧地利表現派畫家柯克西卡的人像

■阿姆斯特丹市立美術館
荷蘭風格畫派，包括蒙
德利安、杜士堡名畫。

畫）。至於對現代荷蘭畫家作品的收藏，也是此美術館比較新的措施，因為平常一般現代美術館，對於尚未逝世的畫家作品，均不輕易購藏。此館收藏荷蘭現代畫家作品已達百件以上。

德國表現派的繪畫和雕塑，此館亦收藏甚多。諸如基爾比納、貝比修坦因等具象的表現派；葛洛斯、杜克士等諷刺的表現派，以及巴拉赫、林布魯克等表現主義代表雕刻家的作品，均有收藏。

另外值得一提的是：荷蘭名收藏家P.A.盧紐氏，曾將其收藏的大部分藝術名作（以現代繪畫居多），借給此美術館作長期陳列。盧紐氏是一位荷蘭塗料工業的大資本家，在第一次世界以前，他對美術品的蒐集興趣甚高，從那時開始，他即先蒐集本國作家的作品，到了一九一八年以後，他收藏作品的興趣轉向國外，以近代美術運動中的流派名作為蒐集中心。到一九三○年他收藏的主要作品包括有倫洛、夏卡爾、勒澤、畢卡索、康比利、史金、巴斯金、康丁斯基、盧奧等名家作品。在一九五二年，盧紐氏將其藏品在阿姆斯特丹市立美術館展出。一九五四年盧紐氏逝世，其藏品除了陳列在這個美術館的作品之外，其餘的均被拍賣。現在該館中藏有的部分重要作品，例如：夏卡爾（油畫七件與版畫四件）、康比利的〈繪畫教室〉等四件油畫、康丁斯基的〈兩個狀況〉（一九三四年作）與一件水彩畫、盧奧的兩件油畫、以及安梭爾、勃拉克、勒澤、基里訶等人作品各一件，都是屬於盧紐氏的收藏品，現在則為該館收藏。

除了以經常陳列的展覽室之外，阿姆斯特丹市立美術館並經常舉

行各項展覽會，一年平均下來，約舉行有卅次美術展。在過去，曾舉行的較具規模的展覽有「世界現代繪畫先驅展」、「世界美術上出現的惡魔展」（題材怪異的作品）、「北歐工藝美展」等。以其展覽活動的活動情形而論，它足以被稱爲現代性的美術館。

此美術館的建築、設備方面，較不同於一般美術館。它內部的壁面都是白色，四周牆壁沒有窗戶，採光均從屋頂天花板射入。新館的建築，也同樣地，向天井採光，發散到室內。不過在樓底陳列雕塑的場地，則採取開窗式，讓光線從橫面射入，可以襯出雕塑品的欣賞氣氛。

總括說來，阿姆斯特丹市立美術館，除了它是具有現代美術館的條件之外，最大的特色是它對荷蘭本國的現代藝術作品之蒐集不遺餘力。此一方面可以鼓勵國內美術家的創作，扶掖本國現代藝術的發展。另一方面又可以吸引外來的觀眾，真正想欣賞荷蘭藝術名作者，很可能就會到阿姆斯特丹跑一趟，因爲在別處無法見到這些名作。我們常聽到「藝術品不外流」的口號，阿姆斯特丹市立美術館也許在這方面，已經爲荷蘭盡了一份力量。

羅馬國立現代美術館

義大利有一項國內性的大規模美術展覽會——每四年舉行一次的「羅馬四年美展」（Quadriennale Nazionale d'Arte di Roma）。這項由國家主辦的義大利現代美術綜合展每屆舉行的所在地，就是羅馬國立現代美術館（Galleria Nazionale d'Arte Moderna Roma）。

羅馬國立現代美術館座落在羅馬的Via le Belle Arti 131，是一幢柱頭的古典建築物，外觀顯得明朗而寧靜。它雖是古老建築，內部的壁面、照明、陳列等設備，卻都是採用現代的方式。建築物的本身原分爲二樓，共設有卅八個展覽室。但在舉行各種綜合展覽時，經常活動運用，所以可作陳列作品的壁面全部長達二千五百公尺，壁面的色彩爲薄紫色。

■羅馬國立現代美術館入
　口外觀

　　義大利的古典美術，在歐洲各國中，可數是發展最爲輝煌的，尤
其是文藝復興時期的繪畫與雕刻藝術。因爲這些古典藝術品遺留甚
豐，所以義大利各地的很多美術博物館和畫廊，大半都以收藏古典
名作爲主。但是羅馬國立現代美術館卻是例外的，它專門蒐藏十九
世紀和廿世紀義大利與歐洲各國的繪畫和雕刻名作，尤其著重蒐藏
現代的作品。

　　下面我們擇要的介紹這個現代美術館較重要的藏品：第一室陳列
的有達特（Tato 1896-）的幻想繪畫；以及畢朗杜羅（Fausto
Pirandello,1899-）的油畫，他的作品均爲介於野獸派與浪漫派之
間的風格，多屬具有個性的裸婦畫，以茶褐色描繪影子顯出獨特之
美；馬卡里（Mino Maccari 1898-）的風俗畫，富有幽默的感
覺；馬菲（MariMafai 1902-）所作的色感柔和的肖像及裸婦，他
的一幅題爲〈裸女〉的大幅油畫陳列於此，很受人矚目。此外較著
名的還有安尼柯尼（Pietro Annigoni 1910-）的超現實主義的細密
畫，米尼的黑白分明的作品。

　　第十二展覽室也是極著名的一室，此室陳列義大利未來派畫家卡

■卡波克洛西作品專室，他曾獲威尼斯雙年展國際大獎。

羅·卡拉（Carlo Carra 1881-）的作品九幅，其中除了未來派風格的油畫之外，有四幅是他脫離未來派以後的創作，這四幅有兩幅是風景畫〈杜卡勒風景〉和〈海岸的家〉，另兩幅〈少年〉、〈化妝的裸女〉均為人物畫，採用青色的調子，寫實的作風，流露了靜謐而柔美的抒情趣味。卡拉在脫離未來派的動態感的表現之後，走向了靜美的追求，略受亨利·盧梭的畫風所影響。

義大利廿世紀初期數位名畫家的作品，這個美術館均有收藏，諸如康比利（Massimo Campigli 1895-）、基里訶（Giorgide Chirico 1888-）、莫朗迪（Giorgio Morandi 1890-）、杜·比西斯（Filippo De Pisis 1896-）、葛杜索（Renato Guttoso 1912-）、卡梭拉迪（1902-）等畫家的畫，大概都有兩幅至六幅為這個美術館所收藏。

除了繪畫作品之外，雕塑作品的收藏之豐，是該館藏品的一大特色。義大利是一個著名的具有雕塑藝術傳統的國家，她們不但在古典雕塑方面聞名，在現代雕塑方面也頗有成就，廿世紀以來雕塑藝術家輩出。看了羅馬國立現代美術館所收藏的雕塑作品，就可以深深地感受到此一特色。羅馬國立現代美術館收藏的雕塑作品數量極為豐富，其中大多數均為義大利現代雕塑家的傑作。

諸如馬里諾·馬里尼（Mario Marini 1901-）、艾米羅·古雷柯（Emillo Grecco 1913-）、派里克勒·華茲尼（Pericle Fayyini 1913-）等三位著名的義大利現代雕塑家的作品，在這個美術館中闢有專室陳列。他們三人的雕塑作品以穩重的具象作風，把握住雕塑的量塊單純美的表現，有極高造詣，促使現代的義大利雕塑獲得了國際性的地位。也因此，羅馬國立現代美術館特別蒐藏他們的作品，每人的作品均佔據一個陳列室。

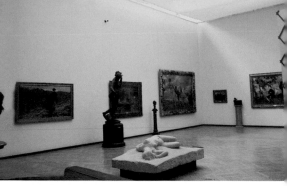

　　其他一些義大利現代雕塑家如曼茲（Giacomo Manyn）、莎里本尼、馬斯肯里尼、波莫朗、佩里斯等人的作品，這個美術館均有收藏。不過，在陳列的時候，並非專室展示，而是間雜在繪畫作品之前；有的是整個壁面掛著繪畫，利用中間的空地擺著雕塑，以及供觀眾坐著看畫的沙發；也有的是繪畫佔一面牆壁，而把雕塑陳列在靠近角落的位置。這種陳列的方式，是視雕塑作品本身的美感效果而定，另外同時顧及了觀眾欣賞的趣味，調和陳列場所的氣氛。

　　以上只是此美術館藏品的概略介紹，我們無法詳細的一一說明。總結的說，這個美術館雖然也收藏有歐洲各國的繪畫和雕塑，但數量並不多，主要的是因為它以收藏義大利本國的現代美術作品為主。這是羅馬國立現代美術館一貫的方針，多蒐藏義大利現代雕塑家和畫家的作品，即使尚未逝去的作家作品也包括在內。如此的做法對於鼓勵義大利本國藝術家的創作，實有重要貢獻，對於發展自己的國家現代藝術，亦有極大的推動力。

　　為了配合此一目標，羅馬國立現代美術館在第二次世界大戰後，舉辦了很多大規模的展覽活動，其中最重要的有一九四八年的「義大利超現實派畫展」、一九五〇年的「戰後的新作家展覽」、一九五六年的「義大利現代雕刻展覽」、一九六二年的「基里訶回顧展」、義大利現代美術展。另外還舉辦各種專題演講、座談會等。所有這些活動都與發展義大利現代美術有關。

　　世界各地美術館的開放時間，大都不盡相同。羅馬國立現代美術館的開放時間是夏季為九點半至十三點、十五點至十八點；冬季為九點半至十六點，星期日則為九點半至十三點半。義大利人有午睡的習慣，他們一般將美術館或畫廊的展覽活動，安排在夜晚舉行。近年來世界各地美術館也盛行在夜間開放，尤其是在夏季的時候，這類美術館盛行夜間開放的趨勢，更能適應現代社會人士的需要。

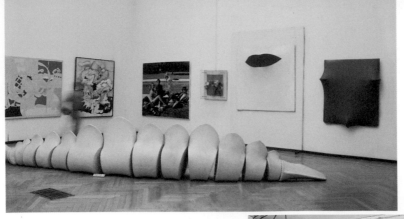

■羅馬國立現代美術館陳
　列的義大利現代藝術
■羅馬國立現代美術館陳
　列的義大利現代繪畫
　（下圖）

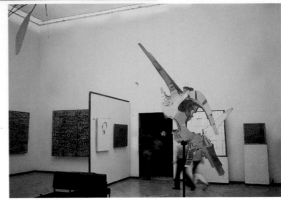

　羅馬國立現代美術館，無論從內部的設備、活動推廣方針以及蒐藏品的性質等方面來說，均具備了現代美術館的條件。然而最值得我們借鑑的還是他們對推動本國現代美術家的創作，以及著重於發展本國現代藝術的做法。舉一個明顯的例子來說，他們大量的購藏本國現代藝術家的作品，陳列在美術館內，即是一項很成功的做法，對藝術工作者的鼓舞作用相當的大，直接地可使美術活動蓬勃地發展起來。此時此地我們的藝術家也最需要這種鼓勵。

巴塞爾美術館

　瑞士為全球觀光勝地，自然風景，冠絕歐陸，境內千湖萬山，處處引人。有人說，如果一位旅行者，從義大利的西西里亞島出發，經過龐貝、拿坡里、羅馬、翡冷翠、比薩、米蘭，而進入瑞士，這位旅行者，必然忘了旅途疲倦而憩遊於日內瓦與可蕾湖畔，在此時仰望阿爾卑斯山峰，面對湖山相映的天然景色，產生了一種忘我的境地，就像面對文藝復興時期的名畫及遺蹟，眼前所接觸的彷彿是藝術家所創造的世界。在藝術上，阿爾卑斯山為主軸，將歐洲的南與北作了一個很明顯的區分。本世紀初，瑞士的一位名畫家荷德勒（Ferdwmtempel Hodler）就在這個湖光山色的勝地，描繪了無數的藝術名作。荷德勒逝於一九一八年，今天他的大部分名畫，如〈日內瓦湖〉，都被珍藏在巴塞爾美術館。

　巴塞爾美術館原名為Kunstmuseum Basel，位於巴塞爾城的St. Albangraben 16。巴塞爾是瑞士的工業都市，也是瑞士最接近德

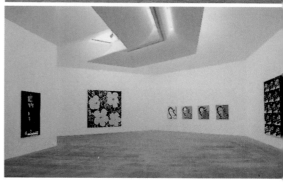

國和法國的一個大都市，人口約廿萬人。在瑞士的十二個美術館中，巴塞爾美術館的規模最大。所收藏的現代藝術作品也最多。巴塞爾城，共有兩個美術館，除了巴塞爾美術館以外，另一個是以收藏史前時代的考古品、中世紀的雕刻、掛氈、玻璃畫，以及文藝復興美術品為主的「巴塞爾歷史美術館」（Historisches Museum Basel）。

這個美術館，座落在巴塞爾的一條潔靜的街道之一角，屬於羅馬樣式的三層樓建築物。一九三六年時，由二位建築家R・克里斯特與P.波納茲共同設計而建成。

從正面進入，中庭的中央陳列了羅丹的雕塑〈卡萊的市民〉。一樓全部有十四個展覽室，陳列的藝術品，網羅了現代瑞士代表畫家、雕塑家的作品。其中，最受注目的有老年仍充滿創作意慾的畫家克諾・亞米埃，以及世界著名的瑞士籍雕刻家傑克梅第（Alberto Giacometti 1901-）的陳列室。九十七歲的亞米埃，據說每天仍在畫架旁作畫。陳列在此的亞米埃的作品頗多，包含他在慕尼黑、巴黎等地追求現代繪畫，而到晚年邁進綜合主義的作品，例如其中的一件〈黃色少女們〉，畫風秀緻飄逸。傑克梅第的存在主義的雕刻，已為大家所熟悉，他的一件表現空間美的群像名作〈廣場〉，就在這裡收藏著，安置在一個透明的玻璃箱中。這些藝術家在尚未逝世前，美術館就為他們闢專室陳列他們的作品，是一件相當不容易的事，由此也可見他們的成就之大。

■荷巴茵
　家族的肖像（荷巴茵之
　妻與兩個小孩）
　油彩畫布　77×64cm
　1528-29
　巴塞爾美術館

　　二樓的陳列室，比一樓多了一半以上，共有卅室。這卅個陳列室所陳列的以近世紀的藝術名作為主，從十四世紀到十九世紀的德國浪漫派的作品，以及十七世紀奈杜蘭德的畫家們，如派克林、塞廉迪尼等人的作品，為數頗多。這裡面，維茲的〈聖克里士特羅斯〉、漢斯·荷巴茵的〈家族的肖像〉、〈艾拉士姆斯的肖像〉，都是很珍貴的名作。荷巴茵的名畫，部分流入倫敦，但是今天荷巴茵的研究者，仍然要到巴塞爾美術館。

　　不過，巴塞爾美術館特別值得我們關心的還是三樓的十六個展覽室。這十六室，從荷德勒到夏卡爾，完全是現代繪畫與雕刻的專門陳列室，此一部分是這個美術館中的精華。現在這十六室的作品列記於下：

第一室：瑞士畫家——表現派先驅荷德勒的專門陳列室。

第二室：印象派畫家莫內，後期印象派畫家高更、梵谷、塞尚等四人的作品。

第三室：法國外光派及印象主義畫家——柯勒、德拉克洛瓦、杜米埃、庫爾貝、馬奈、畢沙羅、席斯里等名家作品。

第四室：一八八○年到一八九○年的巴塞爾外光派——柳辛爾、迪克等多人作品。

第五室：亨士·馮曼里斯的繪畫。

第六室：瑞士的後期印象派畫家——巴爾特、哈因利比·繆拉的繪畫。

第七室：法國的那比派與野獸派畫家——波納爾、馬諦斯，以及竇加、魯東、安梭爾的作品。

第八室：挪威表現派畫家孟克，和德國、法國表現派畫家基爾比

■克利 塞內西奧（野菊）
　油彩畫布 巴塞爾美術館藏
■梵谷 彈鋼琴的瑪格麗特・嘉塞
　油彩畫布 102.5×50cm 1890
　巴塞爾美術館 （左下圖）

納、諾爾德、柯柯西卡、盧奧等人的
畫。

第九室：全部都是現代雕塑，包括杜米埃、羅
　　　　丹、雷諾瓦、麥約爾、布魯德爾、馬
　　　　里尼等人作品。

第十室：樸素派畫家亨利・盧梭以及立體派畫
　　　　家畢卡索、勃拉克的傑作。

第十一室：荷安・葛里的專室。

第十二室：古羅梅兒、貝爾梅克等人的專門陳
　　　　　列室。

第十三室：超現實主義畫家們——坦基、基里
　　　　　訶、達利等人的作品。

第十四室：西班牙畫家米羅以及抽象畫家亞連
　　　　　斯基、康丁斯基、蒙德利安等的繪
　　　　　畫，及抽象雕刻家阿爾普的作品。

第十五室：瑞士表現主義大師保羅・克利的專
　　　　　室。

第十六室：馬爾克、勒澤、夏卡爾、羅蘭士等
　　　　　畫家及雕刻家的作品。

　　瑞士的施基拉出版社曾出版一本豪華的〈現
代繪畫〉專，集其中有十餘件優秀的原色版作
品，都是由巴爾塞美術館所提供的。例如〈黃
色小屋〉（塞尚，1906年作）、〈有吉他的靜
物〉（勃拉克，1909-10年作）、〈艾菲爾鐵塔〉
（特羅列特，1910年作）、〈啓發詩人靈感的
繆斯〉（盧梭，1909年作，）、〈R莊〉（克
利，1919年作）、〈燃燒的吉拉〉（達利，
1935年作）、〈靜物〉（馬諦斯，1947年作）
等。以上這些名畫都屬於巴塞爾美術館的藏

品。可見它蒐集藏品之豐富。

　　一九五五年初，此美術館長肯奧克·蘇米特氏，曾透過巴塞爾廣播電台，發表連續十次的演講，以〈現代繪畫〉為主題，幫助大眾對現代藝術的瞭解。同時並印發名畫複製品贈送聽眾。對於提高大眾對現代繪畫的認識，做了一次很好的傳播工作。

　　在展覽會的活動的方面，巴塞爾美術館經常在一樓的展覽室舉行有關現代繪畫及雕塑的專題展覽。就以一九六〇年以後來說，該館舉行的「勃拉克回顧展」、著名收藏家湯普遜（Thompson Collection）的藏品展覽，包括畢卡索、克利、歐爾士、馬克杜皮等名家作品。伯恩美術館所屬的保羅克利基金會（Paul Klee Stffung）所擁有的克利的名畫亦曾於此展出。以收藏立體派作品為主的收藏家魯普（Sammlung Rupf）的藏品，和霍夫曼基金會（Emanuel Hoffman Stiffung）蒐藏的名作畫，均曾在此展覽。瑞士這個〈富翁〉很多的國家，設有不少基金會，對美術品的蒐藏，不遺餘力，因此在瑞士有很多美展，都是由某一基金會所推動的。巴塞爾美術館所以能夠收藏很多現代藝術名作，大部分也都是這些民間基金會所購贈的。

　　大致說來，每一個較為聞名的現代美術館，都具有它獨特的色彩。以巴塞爾美術館而論，最大的特色是對現代繪畫及雕塑作品，不分國別，兼容並蓄的大量收藏。但在另一方面也擁有最豐富的瑞士藝術家的傑作。

■盧梭
啟發詩人靈感的繆斯
油彩畫布
146×97cm
1909
巴塞爾美術館
（左圖）

■米羅
太陽前的人與狗
油彩畫布
81×54.5cm
1949
巴塞爾美術館
（右圖）

以色列美術館與比利・羅斯藝術庭園

　　小國寡民的以色列,在一九六五年五月新建成一座中東首屈一指
的美術館,震驚國際藝壇。以色列這個正在開發中的國家,自一九
四八年由猶太人成立獨立國家以來,立國不過五十四年,但是它的
建設與發展卻令人驚奇。例如成立至今有四十七年歷史的希伯萊大
學,已成為中東最新穎完善的學府,一座全部以玻璃築成的國會大
廈於一九六六年竣工。一九六五年五月落成的美術館,更是戰後最
具規模、展品內容包括甚廣,綜合了考古、美術史、民俗與現代美
術館的諸要素,通過人類的文化遺產而對未來作一展望的「民族藝
術中心」。

　　這個美術館,座落在距聖城耶路撒冷市中心不遠的寧靜迦南之丘
上,接近十字架之谷,佔地廿二英畝,建築物共有廿八幢,遠望像

一展覽村。全部劃分爲三大部分：美術館本館（舊貝扎勒爾美術館與聖經考古館合成的）與專門收藏死海卷子的古文書陳列館，以及在它們之間的一塊山丘大空地上設置的雕塑公園，名爲「比利·羅斯藝術庭園」。

在整體上，這座由數個不同性質的陳列館合成的美術館，與自然風景相配合而設計，無論建築物本身或是庭園設計都極富現代感。

■野口勇設計的比利·羅斯藝術庭院一景，中爲亨利摩爾雕刻。

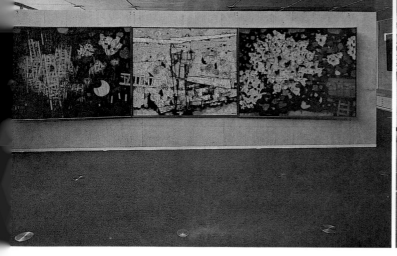

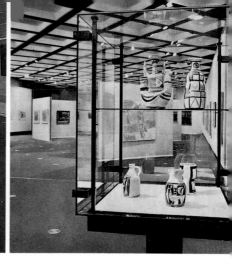

陳列館的建築係由以色列的建築家阿爾‧曼斯費爾德、洛拉‧卡特兩人擔任設計，雕塑公園則是聘請美國雕刻家（原籍日本）野口勇設計。在外形上看來陳列館每一幢均呈箱形，並且相互連接，外面牆壁以米黃色磨光的加利利石灰石砌成，部分也採用黑色的大理石。其中，以建築設計的角度來看，當推「古文書陳列館」的建築最為壯觀，也最具獨特色彩。例如從「古文書陳列館」周圍，欣賞其單純造形，可以感到無限的空間美，以及一種超現實的懷古幽思。在內部陳設方面，其內部珍藏猶太民族聖典死海文卷的陳列室，亦有它的獨特之處。那是一個兩重拋物線構成的圓形樣式的櫥窗，死海文卷就陳列在櫥窗中，供人觀賞，陳列高度恰與一般人站立時的視線相等。它上方的屋頂，則為旋渦式的構築由大而小，最頂端留出六平方英呎的洞，飾以透明玻璃，陽光經此照射到室內，滿室呈金黃色，其氣氛之美與構築之巧，就像陳列在櫥窗中的死海文卷令人不可思議一般，引起人們對歷史產生一種想像的思緒。

與這座「古文書陳列館」古典美相輝映的是充滿現代美感的雕塑公園。這個公園裡所陳列的現代雕塑以及當時設計費用一百六十萬美元，都是由比利‧羅斯捐贈的，因此命名為「比利‧羅斯藝術庭園」。此庭園由高低不同的台階與壁面，幾何形的線條，襯托出每一件雕塑的位置，尤其是講究每一台階的高低的變化與短牆的形狀構成，極具藝術氣息。設計者野口勇談到此庭園的設計時曾說：「原來的構想，這個庭園是與古文書館與本館相配合，但現在它已成為一個獨立的形式。在設計時，我重視這塊神聖的土地與空間。由五面連串的矮牆，劃分自然的地面，像巨大的岩塚，庭園內側的風景線，直達地平線，大地與空間相互擁抱。在精神上，著意於一個時代對另一時代作敬意的表現。」

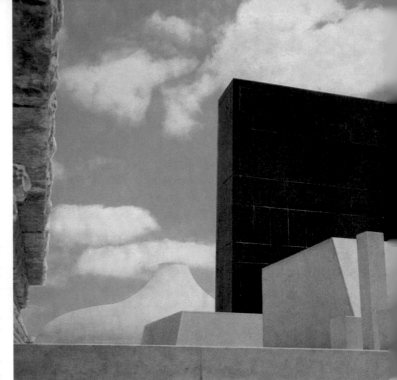

　　陳列在此的雕塑，都是從世界各地蒐集的名作（原屬羅斯個人藏品，這次全部捐獻給以色列美術館），其中包括英國現代雕刻大師亨利·摩爾所作的大型銅鑄裸像三座、巴特拉的〈少女〉、義大利雕塑家維亞尼的〈人體〉、馬里尼的騎馬雕像、法國雕塑家阿爾普的作品、荷蘭雕塑家卡勒爾·安培爾的彩色雕塑、日本雕塑家勒使河原蒼風的幾何形雕塑。

　　貝札勒爾美術館創立已有百年，最初以收藏巴勒斯坦的考古發掘出的遺物為主，是一蒐藏中東藝術作品的寶庫，被稱為〈荒野的神殿〉。到了第二次世界大戰後，吸收了很多歐洲的現代美術品及以色列本國作品，發展為綜合性的美術館。這個舊貝札勒爾美術館移入新館後，除原有藏品外，還增加不少展品。例如十六、七世紀的荷蘭繪畫；十九、廿

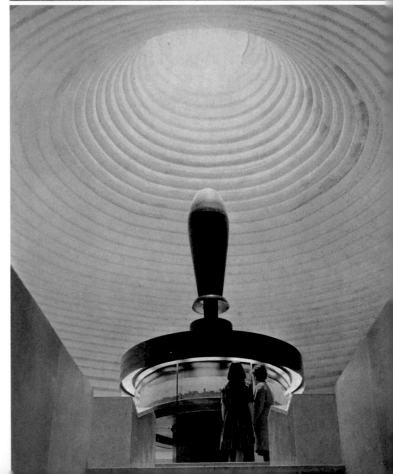

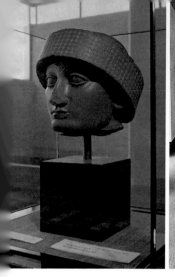

世紀法國繪畫；西班牙、義大利各國的藝術品等，均蒐集甚豐。另外還加入羅士貢爾德捐贈的陶器、繪畫、裝飾美術等。

貝札勒爾美術館與聖經、考古博物館，合計卅一室，每個展覽室以十二乘十二公尺的面積為基準，適應地形高低的不同。為了顧慮到將來的擴建，還保持展覽陳列的通融性，以免將來受到限制。因此它在整體上並非一個大陳列室，而是分設小館。其構想是在多樣性之中求取統一。

在展品方面，聖經及考古學館的十五個陳列室，包括五十萬年前，經過史前、希太、羅馬、十字軍、埃及，以及十七世紀奧托曼突厥各期有關聖地的遺物及史料，世所罕見。公元前六至七世紀在亞西洛特出土的壺、二千一百年前的拉加西神像雕刻，以及審判耶穌的猶地亞總督彼拉多呈獻給羅馬皇帝台伯里士的一塊刻有彼拉多名字的石板，都是此室的珍藏品。

另有十個陳列室，展出的是舊貝札勒爾美術館的藏品，例如十八世紀波蘭、匈牙利的名貴燭台、中世的經卷美術、二世紀杜貝里雅斯出土的燭台等等。總之，它所收藏的這些猶太民族在宗教及習俗式上的用品，是全球其他各地所不易見到的。

不過更值得一提的還是其餘的陳列室，所展出的現代藝術作品。其中分為兩部分：一是以色列本國的現代藝術作品，另一是世界現代藝術品。以色列本國作品包括繪畫及陶器、雕刻，規畫出很大的空間來陳列。館中所陳列的以色列現代美術代表畫家莫爾杜海‧阿爾頓的巨幅油畫作品〈艾爾沙勒姆頌〉（由三塊畫布拼成的）。至於世界現代畫家名作，陳列在此的有畢卡索、勒澤、蘇拉琦、杜布菲等多人作品。

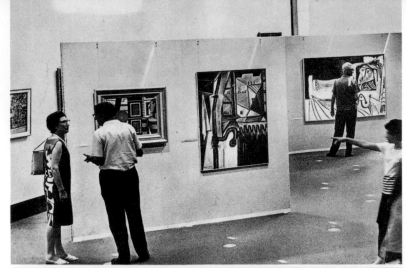

■以色列美術館內展出法
國現代繪畫室，包括畢
卡索、勒澤、蘇拉琦名
畫。

■以色列美術館全景，右
為古文書館，左為雕刻
公園。

這個座落在山丘上的以色列美術館，外觀上就像地中海濱的村落，它俯瞰著希伯萊大學和國會大廈。地中海濱的村落是靜謐的，因此以色列美術館又被稱爲「寧靜之地」。

里約熱內盧現代美術館

里約熱內盧是巴西的首府，也是世界三大美港之一，它的地理環境，山、平地、海與市街的高層建築，織成優美而複雜的景觀，那呈現優美弧線的海岸線，環繞了里約的大半市街。里約熱內盧現代美術館（Museu de Arte Moderna do Rio Janeiro）就坐落在里約熱內盧市靠近柯帕卡巴納的裡灣，它一面向海，另一面向著里約的市中心街，自然的環境異常優美。

■里約現代美術館鳥瞰圖

里約熱內盧現代美術館的建築，完全是採用現代化的形式。它的本身具有纖細與安定感。設計者是建築家阿爾封梭·艾德瓦德·黎迪。他設計此美術館，注重幾何形的秩序美，兼顧及庭園的設計。建築物本身採用各種幾何形的樣式，周圍的空地則以色彩豐富的石頭，作幾何形的嵌鑲式構成，整個相配合，正發揮了幾何形抽象的裝飾效果。至於庭園的設計，是由巴西第一流庭園設計師羅貝爾特·布爾雷·瑪爾蓋斯擔任，他的設計，完全配合黎迪所設計的建築物。這個美術館的庭園比建築物的本身還要寬廣。同時，還可體會出透過幾何形的秩序安排，更顯出自然環境之美。這也正是巴西現代建築的一大特色。

其次，我們看此美術館的內部設備：它的本館，長一百卅公尺、寬廿六公尺的畫廊。此一長廊的空間，可以自由伸縮，因爲屏風隔板，是活動式的，可適應實際的需要而調整。二樓都是寬廣的展覽室。三樓除了一部分爲展覽室之外，還有一個可以容納二百席位的禮堂，做爲演講及放映電影之用，並附設有圖書館。

另外，本館以外的其他建築，包括有：特別供畫家或雕刻家舉行個人展覽的會場、儲存作品的倉庫、辦公室、研究室、附屬美術學校的教室、畫室、印刷室、製作室、餐廳等。如此充實的設備，眞足以列爲一座標準的現代化美術館。尤其值得注意的是它設有附屬美術學校，這是一般其他各國的美術館所少有的。里約現代美術館具備這些設備，有助於使它實際成爲美術教育的場所，這是現代美術館的積極目標之一。

在藏品方面，里約現代美術館，已搜購有數目相當龐大的美術作品。諸如畢卡索、米羅、布朗庫西，以至於美國的馬達·艾柯凌，法國的杜布菲、馬鳩，西班牙的達利，日本的菅井汲等名畫的傑作，該館均有收藏。雖然如此，該館對每一種藏品並不做長期的陳列。因爲一個現代美術館的使命及設立的意義，並不以長期陳列藏品爲主，而是在於經常更換展品，以供較多元的活動之用。

在美術館的活動方面，這個美術館截至目前，已舉行過不少各種

不定期的展覽會，包括各項繪畫、雕刻、原始藝術、工藝、舞台裝飾設計等幅度很廣的展覽。例如：此美術館在近年來先後舉行過「英國雕刻展」、「愛斯基摩藝術展」、「四百年來的玻璃工藝展」、「芬蘭工藝展」、「奧地利劇場展」等多項頗富趣味性的集體展覽會。在個展方面，亦舉行過柯爾達的個展、馬鳩作品展，以及布羅克的繪畫、雕刻展。

此外，學術性的演講、兒童繪畫指導，也是此館的活動項目。美術館還把活動範圍，擴及電影藝術。在本館東側新建一座可以容納一千個座位的電影舞台。

至於組織方面，里約現代美術館與聖保羅現代美術館同樣是在第二次世界大戰之後興建的。不過，在規模上，里約現代美術館較聖保羅現代美術館更爲龐大，因爲里約美術館雖然是由民間出資興建，但在今天，它實際上已成爲巴西國立的美術館，巴西政府每年撥有一筆數目不小的款項，做爲此美術館的經費。它的建築工程於一九六二年完工。它的組織，設有審議會及理事會。有關美術館實際工作，諸如作品的展覽、購藏等事宜，由審議會及理事會分擔。一般而論，對於美術館最高方針的決定，均由審議會負責；有關執行和經營等工作，則交給理事會。

■雷諾瓦 浴女
84×65cm 1910
聖保羅美術館藏

■聖保羅美術館外觀

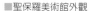

這個審議會由里約現代美術館所屬的二百五十名會員所選出的卅名代表組成。其中，巴西總統也包括在內。這種採用「會員制」的組織，在一般的現代美術館中，是比較少見的。其優點是比較容易集合大眾的智慧與財力，促進美術館的發展。

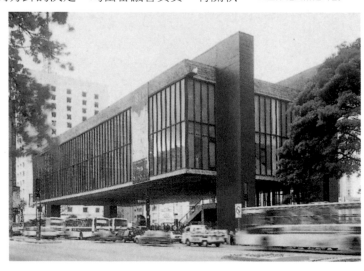

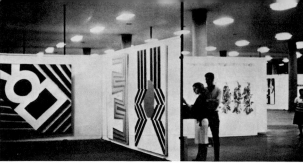

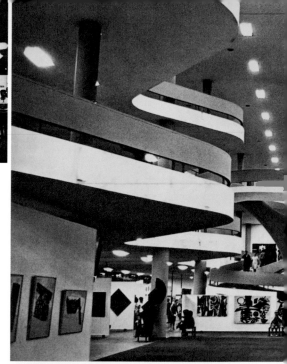

■聖保羅雙年展內景之一
■聖保羅雙年展會場
　（右上圖）
■聖保羅雙年展展場外觀
　（右下圖）

聖保羅現代美術館
與聖保羅雙年展

　　在今天幾個世界性的現代美
術展覽之中，巴西的聖保羅雙
年展，是一個頗受國際藝壇矚
目的展覽之一。先後在這個國
際雙年展中獲得大獎的作家，
均以得此獎而奠定了他們在現
代藝術界的地位。

　　巴西有兩座頗具規模的現代
美術館，一是「里約熱內盧現
代美術館」，另外一個就是
「聖保羅現代美術館」。一九五
三年巴西外交部曾發行一本題

名為「巴西的美術博物館」的冊子，在這本冊子裡，雖然記載著除
了上述兩個現代美術館之外，尚有其他不少的美術館，但是，如果
以「現代美術館」的設立水準而論。卻只有這兩座是夠標準的。

　　聖保羅現代美術館正式的名稱是Museu de Arte Modern de
Sao Paulo。聖保羅城是位巴西東南部的都市，人口約二百萬，是
巴西境內僅次於首府——里約熱內盧的大都市，曾經是日本移民的
中心地。在繁榮的大都市，很自然的需要有現代化的建築與設備來
配合，才能趕上時代。聖保羅現代美術館的誕生，也就是得自這個
現代環境的賜予。本來，聖保羅城原有一座美術館，名為「聖保羅
美術館」Museu de Arte Sao Paulo，它收藏很多從文藝復興以
降至現代的繪畫和雕塑，可說是第二次世界大戰後，藝術品最大的
收藏中心之一。新建的一座完全現代化的美術展覽館，位在聖保羅
市內伊比娜布耶拉公園內，一九五七年由巴西著名建築師奧斯卡·
尼梅耶（Oscar Niemeyer）設計，面積為三萬三千平方公尺。

聖保羅現代美術館的創立者，是巴西的財團之一——法蘭西斯柯·馬達拉遜·索布里尼奧（Francisco Matarazzo Sobrinho）。二次大戰後，很多現代美術館都是靠民間資本家和各種企業財團而興建起來的，巴西聖保羅現代美術館，同樣的也是屬於這種性質興建的。索布里尼奧是巴西的義大利裔企業家，他受威尼斯雙年展的啓發，在一九五一年創辦聖保羅雙年展，在聖保羅現代美術館舉行。到一九六二年聖保羅雙年展從聖保羅現代美術館分離出來，由獨立的基金會運作。

在建築方面，屬於現代主義風格。整個外型是長條形的樣式，前後以玻璃窗裝飾，保持室外光線與室內光線的調和。不過，它的裡側、走廊、內部的裝置，卻是別具一格的。例如，我們看它的外側走廊，在每隔一個適當位置，陳列著一件龐大的現代雕刻作品。此外，完全不擺放其他東西，保持空間原有的寬敞特質。其周圍外側是一廣大的綠色公園，公園的外面就是聖保羅城的中心街。

它的內部裝置，完全是流線型的，上下層的走廊相通，緩緩傾斜的迴廊，非常顧慮到現代機能的設計美。踏進美術館的內部，宛如走在船上，一望寬敞的室內空間，配合著起伏蜿蜒的迴廊，在視覺上造成了一種速度感。其略爲偏平的樣式，也打破了空間的單調。

此建築物的本身，幅度五十公尺，深二百五十公尺，內部除設有地下倉庫之外，地上分爲三樓，但因各樓走廊均傾斜而上，實際都是相通的。在作品展覽陳列方面，除了畫有若干小型展示場之外，並沒有用牆壁隔開式的陳列室，因此所有展品，均可隨時移動展出。

它的一樓入口處，設有餐廳及休息室，還有一個演講室，供開會之用。這也是一個現代的美術館所必需具有的設備。兩條彎曲的白線，就是二、三樓陳列展品的地方。它的側面壁均用玻璃，北西側有迴轉式的天窗。天花板和圍屏、短牆是白色的，柱子及其他均爲

■聖保羅建築與設計雙年
展德國館作品

灰色。採用這種淡色，可以不損美術作品的原有色彩。

　　至於二、三樓，展出作品的懸掛方法，採用活動展示架，而不設固定壁面，其優點是在佈置時可以靈活的移動，同時對大小作品的排列亦可運用自如。有時，此迴廊的兩側也陳列展出的作品。從下向上的伸展，宛如方扁的半圓形，視感效果極佳。

　　聖保羅雙年展，也就是這座美術展覽館最主要的活動。這項國際性的美展，每隔一年舉行一次。聖保羅雙年美展主事者，透過巴西政府外交部，向世界各國徵集作品。每屆展出均設有國際大獎，以及國內外最佳畫家獎，另外設有優秀獎，以及在每一個參加國家中，選出一位畫家，頒與榮譽獎。聖保羅雙年展基金會於一九七三年又舉辦建築與設計雙年展。

　　聖保羅現代美術館的藏品，大部分也就是從每屆雙年展展品中所購藏下來的。現在一般永久陳列的藏品，包括有雕刻家黑普奧絲、柯爾達、阿爾普、巴特拉、李普西茲，畫家封答納、布里、馬克杜皮、蘇拉琦、哈同、米羅、葛特萊布等名家的傑作。另外，該館也曾在義大利的威尼斯雙年展設有一個「聖保羅現代美術館獎」，其頒獎對象，限制為巴西四十歲以下的畫家或雕塑家，用意是在鼓勵巴西的現代青年畫家們，參加此一國際雙年展。凡得該獎者，其作品也均被列為聖保羅現代美術館的藏品之一。由此也可見到該館對發展巴西國內美術的積極態度。

■聖保羅雙年展展覽館外
廊

　　聖保羅現代美術館的成立，以及它所舉行的聖保羅國際雙年展，在巴西國內有啟蒙的意義，間接地促進巴西國內現代藝術的成長。同時也造成了巴西在國際藝壇的地位，對於世界現代藝術更有相當的貢獻。

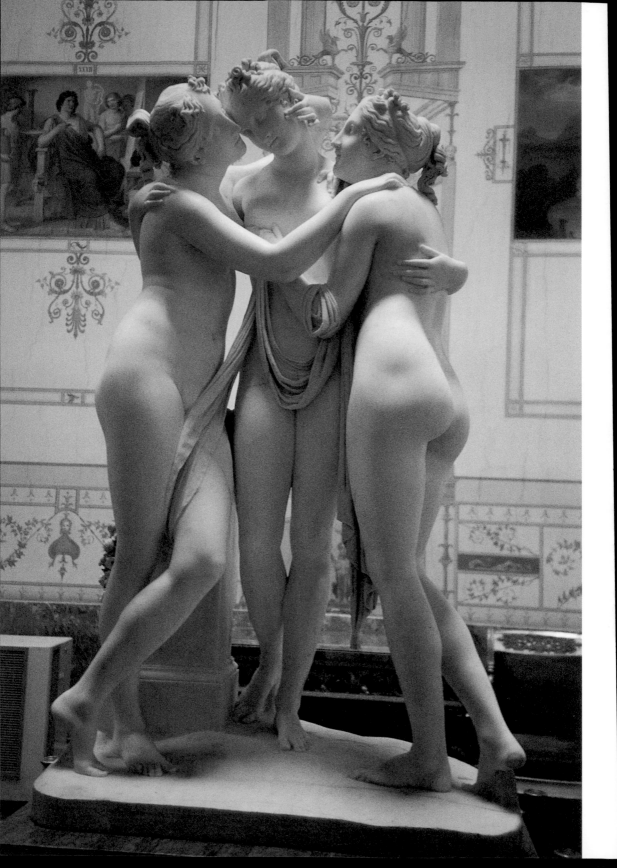

■艾米塔吉美術館雕刻陳
　列室，前座右起林明
　哲、李啓榮、邵大箴與
　筆者。（上圖）
■筆者與艾米塔吉美術協
　會主席薩拉霍夫在其畫
　室合影（下圖）
■艾米塔吉陳列的三美神
　雕塑（左頁圖）

聖彼得堡的艾米塔吉美術館

　　蘇聯時代的列寧格勒，在蘇聯解體後恢復原名——聖彼得堡。一九九五年九月，初次踏上俄羅斯土地，到聖彼得堡和莫斯科遊歷十二天，主要的行程是參觀美術館和訪問十餘位俄羅斯的前輩名畫家薩拉霍夫、伊凡諾夫、梅爾尼科夫、科爾日夫等。同行的有邵大箴、奚靜之伉儷、林明哲、李啓榮等人。初次接觸俄羅斯美術家和美術館，印象深刻而收穫豐富。

　　莫斯科的重要美術館有：普希金美術館、特列恰可夫美術館，聖彼得堡則有：艾米塔吉美術館、俄羅斯美術館。特列恰可夫和俄羅斯美術館主要藏品爲俄羅斯蘇聯藝術家繪畫與雕刻，普希金與艾米塔吉美術館則有豐富的西歐繪畫雕刻名作，值得前往觀賞。

　　艾米塔吉美術館（The Hermitage），位在聖彼得堡涅瓦河畔，是一座典雅豪華的宮殿式三層樓建築物，它是昔日的皇宮，亦稱冬宮，由建築師法朗契斯柯－巴托洛米歐・拉斯特列利設計，於一七

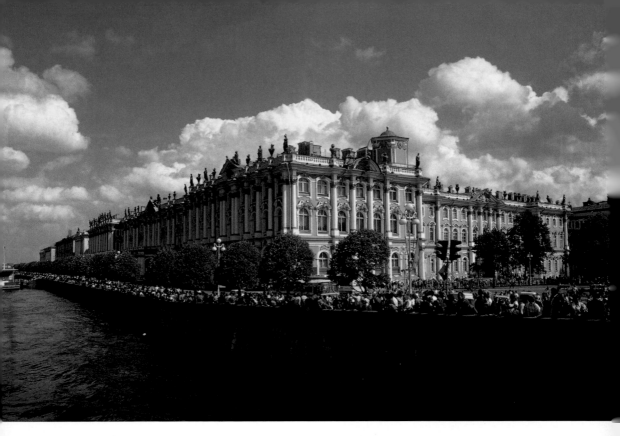

六二年建造完成，屬於壯麗的巴洛克建築。冬宮建造後，又繼續建造小艾米塔吉、舊艾米塔吉、新艾米塔吉和劇場及休息室，這四個建築物即組成現在的艾米塔吉美術館。一八三七年內部遭受火災，兩年後復元，但後來經過斯塔羅夫、克瓦連吉、羅西、蒙非朗、勃留洛夫修復內部廳室變動甚多，只保留正立面形式，全部建築保存至今日的規模。

艾米塔吉美術館收藏有東西方藝術珍品二百萬件以上，五座串連建築共有三百五十二間展覽室。其中的歐洲繪畫珍藏，是由俄國女皇葉卡捷琳娜二世，於一七六四年向柏林的畫商戈茨科夫斯基買下二百五十幅繪畫作品，成爲艾米塔吉最早的一批藝術收藏。其後在葉卡捷琳娜大力支持下，俄國皇宮透過駐西歐各國使臣，向西歐私人收藏大規模採購藝術名作，除繪畫、雕刻之外，包括寶石、絨毯、金銀藝術品等。向西歐採購之外，俄國皇宮也從國內私人收藏家中收購藝術品，同時還直接向著名的法國和英國的藝術家訂畫或購買作品。葉卡捷琳娜女皇買來的藝術名作陳列在冬宮中，她經常漫步在廳室裡瀏覽這許多畫作，「我小小的陋室，從寢宮來回要走三千步。我在這裡漫步，四周全是賞心悅目的藝術珍品。」她在寫

■豪華的艾米塔吉美術館建築外觀位在涅瓦河畔

■費得·羅科托夫
葉卡捷琳娜二世畫像
油彩畫布　1770
艾米塔吉美術館
（右頁圖）

給近臣格林的信中如此寫著。葉卡捷琳娜女皇在位的一七六二至一七九六的三十四年間，她和她的智囊們在藝術文化上的成就，建立艾米塔吉美術館和設立俄國皇家美術學院，在俄國史上應該大書特書。

小艾米塔吉於一七六四至一七六七年建造，供葉卡捷琳娜二世非公式接待使用。造有屋上庭園，庭園兩側配備繪畫展示室，正面爲「孔雀廳」，作爲美麗的接待室，英國人製作的孔雀鐘與義大利製的馬賽克床，都給人美好的印象。

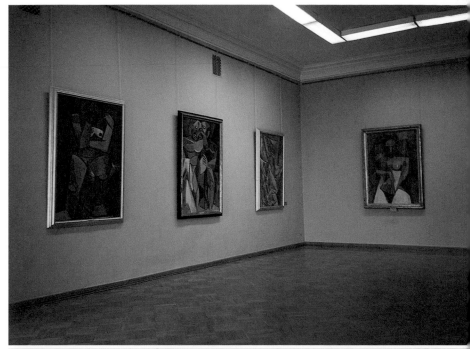

■畢卡索油畫作品專室
　艾米塔吉美術館
　（右上圖）
■艾米塔吉美術館陳列塞
　尚名畫〈聖維多山〉
　（右圖）
■米開朗基羅
　斜倚的少年　雕刻
　艾米塔吉美術館
　（左頁上左圖）
■艾米塔吉美術館的羅丹
　雕刻陳列室
　（左頁上右圖）
■約翰安東尼‧胡頓
　伏爾泰像　雕刻
　艾米塔吉美術館
　（左頁下圖）

舊艾米塔吉建於一七八七年，現在作為展示十三世紀至十六世紀的義大利藝術。新艾米塔吉建於一八四二至一八五一年。四座建築物相連結成為一個大宮殿。

艾米塔吉美術館的收藏從二百五十件開始，到今日達二百七十萬件以上。一八六一年開始增加希臘、埃及、美索不達米亞藝術、拜占庭銀製品和東方美術品。一八一四年購入拿破崙首任妻子約瑟芬的收藏，一八一五年又增加了阿姆斯特丹銀行家的藝術收藏。一九一五年俄國王朝最後購入的是荷蘭的繪畫。

一九一七年十月革命後，俄國貴族藏品收歸國有，增加了許多法國十九世紀的繪畫。從俄羅斯皇帝到舊蘇維埃政府、俄羅斯共和國，兩百年間，艾米塔吉美術館成為集世界美術品的一大寶庫。

艾米塔吉宮共有一千五百一十六個房間，其中作為展覽陳列室使用的僅四百室。進入美術館參觀時，是從涅瓦河畔的入口進入，藝術作品依時代先後陳列。主要的收藏品長期陳列展出的可舉出：拉斐爾的〈康尼斯達比勒的聖母〉（1502年）、達文西的〈餵奶的聖母〉、〈善良的聖母〉、林布蘭特的〈扮裝花神的莎絲姬亞〉（1634年）、馬諦斯的〈舞蹈〉、〈紅色房間〉、高更大溪地時代繪畫、梵谷、塞尚、畢沙羅、莫內、雷諾瓦、竇加的名畫、畢卡索的〈面紗舞〉。在東方藝術陳列室中，有一室大壁畫是敦煌壁畫，為俄國考古家奧登布爾格頓領導的考古隊，在一九一四至一五年從敦煌洞窟中運走的壁畫和彩塑，還有各種書籍與手抄本、陶器等極為珍貴。喜歡法國印象派繪畫的朋友，非常值得前往聖彼得堡參觀欣賞艾米塔吉美術館豐富而精彩的印象主意名畫珍藏。

■拉斐爾名畫〈餵奶的母乳〉，艾米塔吉美術館藏。

■艾米塔吉美術館的高更名畫三幅，以大溪地為主題。（右上圖）

■高更　拿著芒果的女人
油彩畫布　1893
艾米塔吉美術館藏
（右圖）

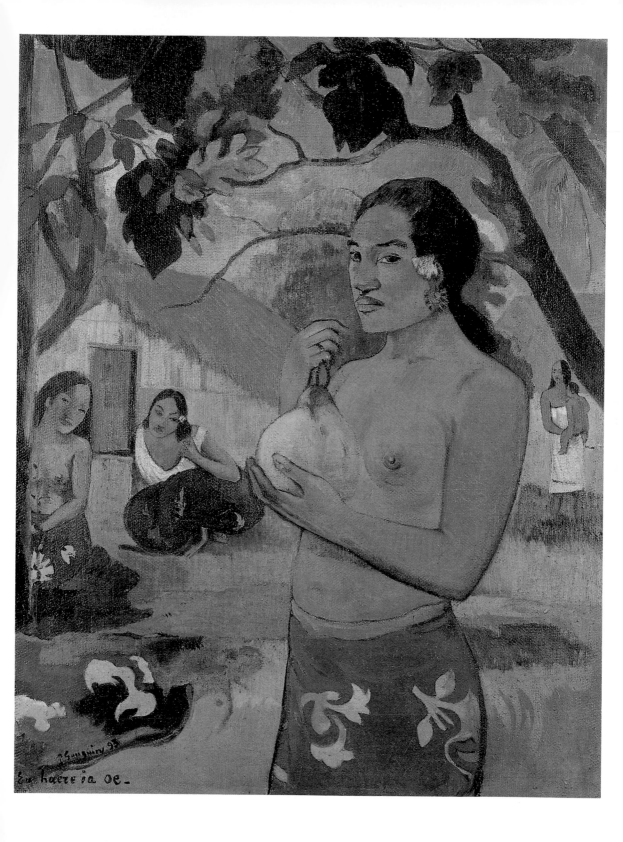

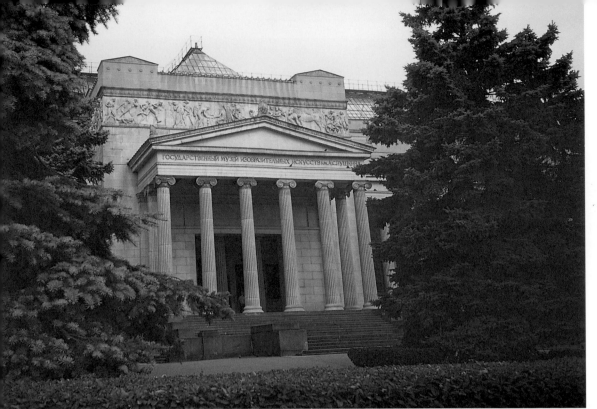

莫斯科的普希金美術館

　　莫斯科的普希金美術館（Pushkin Museum of Fine Arts），位於莫斯科市中心鄰近克里姆林宮紅場的沃爾洪卡大街，富麗堂皇的古典建築座落在園林中，正面門口是嚴整的列柱建築，兩旁延伸出雄偉的柱廊。

　　普希金美術館以擁有豐富的歐洲美術收藏而知名。初期是一八四八年設立的莫斯科大學的美術史學部的設施，開設當初內部展品多為紀元前四世紀到文藝復興時期的雕刻（石膏複製品）。一九一二年，莫斯科大學教授伊凡·茨維塔耶倡議建造公立美術館而建築的新館正式開館。他是在十九世紀後期的第一次俄國藝術家及藝術愛好者代表大會上，提出在莫斯科建立美術館的提議，結果提案在莫斯科大學美術史論專業奠基人克格爾茨的支持下通過，並在一八九六年擬定美

■普希金美術館門口景觀（上圖）
■普希金美術館的馬諦斯名畫專室（中圖）
■普希金美術館塞尚油畫專室（下圖）

■高更　涉水而行（又名逃逸）　油彩畫布　76×95cm　1901　普希金美術館藏
■塞尚　沐浴者　油彩畫布　26×40cm　1890-94　普希金美術館藏

■畢卡索　小丑與他的朋友（又名雜耍藝人）　油彩畫布　73×60cm　1901　普希金美術館藏

■普希金美術館的畢卡索油畫專室
　（左上圖）
■普希金美術館陳列的雷諾瓦名畫
　（右上圖）
■普希金美術館陳列的莫內印象派名作
　（左中圖）
■普希金美術館陳列的莫內名畫〈浮翁大
教堂〉和〈倫敦國會大廈〉（右中圖）
■普希金美術館陳列的莫內名畫
　（左下圖）
■筆者攝於普希金美術館的文藝復興繪畫
展覽室（右下圖）

術館招標方案，建築師羅曼・克林的設計獲選，在建館
委員會監督下，經過十四年才建築完成。一九一七年十
月革命後，得到許多私人收藏的藝術作品。一九三七年
俄國大詩人普希金逝世一百週年時，即以這位詩聖之名
將美術館命名為「普希金美術館」。

　　走進普希金美術館堂皇的建築物，一樓為希臘羅馬古
代美術雕刻室、法國十七世紀至十九世紀美術陳列室，
包括米勒、布欣、華鐸、夏爾丹、普桑繪畫，其次為義

大利十七世紀至十八世紀
美術展覽室。接著為西班
牙十七世紀美術，維拉斯
蓋茲、黎貝拉繪畫並列，
以及荷蘭美術，包括林布
蘭特六幅畫、凡戴克二幅
與魯本斯四幅名作，特別
引人注目。

　二樓陳列室著名的繪畫
傑作包括：德拉克洛瓦的
〈船難之後〉、安格爾的
〈聖餐式之前的馬利亞〉、
米勒的〈乾草〉、〈搬運樹枝的人〉、魯東一百號大畫〈春〉、竇加
的〈賽馬〉、〈芭蕾的練習〉、〈藍衣舞者〉、雷諾瓦的〈莎瑪莉的
肖像〉、〈裸婦＞、莫內的十一幅名畫、馬奈的〈草地上的午餐〉
大作、高更大溪地時代名畫十二幅、梵谷的〈繞圈的囚犯〉、〈阿
爾的紅葡萄園〉、塞尚的〈靜物、桃與梨〉、〈聖維多山〉、波納爾
三百號大幅兩件、郁特里羅的白色時代作品、盧梭的〈阿波利內爾
與羅蘭姍〉、馬諦斯的〈舞蹈〉、〈金魚〉、〈畫家的畫室〉、畢卡索
藍色時代名畫〈詩人占姆・沙巴提斯肖像〉、〈依莎貝爾女士〉、
〈擁抱〉、〈畫商伏拉爾肖像〉、勃拉克立體主義時代作品。

　普希金美術館現有藏品五十四萬三千多件，包括古代世界部、繪
畫陳列部和素描版畫部，精采的繪畫部之外，素描版畫部更是館中
之寶，多達三十萬件。我在參觀時有幸得到攝影的許可，每一室都
拍了照片，留下珍貴資料。法國的繪畫名作收藏在俄國之龐大數量
遠超過一般人的想像，而且多數為美術史上重要作品。

　普希金美術館每天接納來自世界各地和本國的「朝拜者」數千
人，歷史雖不如多宮久遠，但由於設備先進和藏品豐富，已成為俄
羅斯重要美術館之一，並躋身歐洲大型博物館行列。

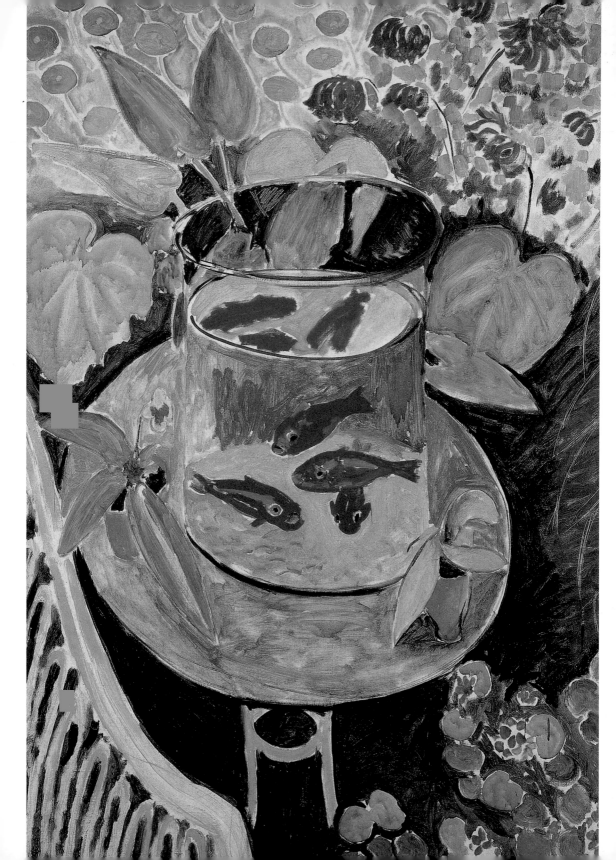

國家圖書館出版品預行編目資料

環球美術館見聞錄．Art museums around the world
何政廣著 -- 初版． -- 台北市：藝術家，
2007〔民96〕 面；17×23 公分
ISBN 978-986-7034-42-7（平裝）

1.美術館 2.博物館 3.文藝活動

906.8 96004803

環球美術館見聞錄
Art Museums Around the World

何政廣 / 著

發行人	何政廣
主編	王庭玫
文字編輯	謝汝萱、王雅玲、李鳳鳴
美術編輯	廖婉君
出版者	藝術家出版社
	台北市重慶南路一段147號6樓
	TEL：(02) 2388-6715
	FAX：(02) 2331-7096
	郵政劃撥：01044798 藝術家雜誌社

總經銷 時報文化出版企業股份有限公司
中和市連城路134巷16號
TEL：(02) 2306-6842

南部區域代理
台南市西門路一段223巷10弄26號
TEL：(06) 261-7268
FAX：(06) 263-7698

製版印刷 欣佑彩色製版印刷股份有限公司
初版 2007年5月
定價 新台幣360元

ISBN 978-986-7034-42-7（平裝）
法律顧問 蕭雄淋